100年に一人の椅子職人

長原實とカンディハウスのデザイン・スピリッツ

編著 川嶋康男

ボルス リビング 3Pソファー（長原 實デザイン）
寡黙で逞しい存在感が、座る人をやさしく包み込む「ボルス」。
1980年誕生以来の定番モデルで、カンディハウスコレクションの代名詞ともなっています。
奥行きのある座、幅広いアームがつくる風格が魅力です。

新評論

木の成長を追い越してはいけない

植樹祭東川町にて(2010年10月)

ミズナラ材の家具を北海道から世界に提供していくためには、何よりもミズナラを絶やしてはいけないのです。
そして、ミズナラでなければならない旭川家具の真価を職人技で示したいのです

国際家具デザインフェア旭川〈IFDA〉展示風景（2014年6月）

「新しい風が吹いて来たなという思いだ」

非常に優れたデザインが、商品化されて成功するためのプロセス、これがデザイン・マネジメントです

ポスターデザイン やはずのよしゆき

IFDA審査員たち（2011年）

織田コレクション展〜1000CHAIRS〜（2002年）

高校、大学と学生たちが『織田コレクション』で世界の名作椅子に触れることで、椅子を通して

世界に目を向けて欲しいのです。

もちろん、テキストとしても最高のモデルです。将来は、しっかりとしたミュージアムを造ることが必要です

ポスターデザイン　やはずのよしゆき

ポスターデザイン やばずのよしゆき

若者が街から
消えていったら
町の将来はない

若者が元気に学び、
そして生活してこそ
街を発展させる原動力となる。
われわれの世代が
将来への投資をしないで
誰がするのですか！

イラスト
あべみちこ

出る杭は
伸・ば・す・のです

ものづくりは人づくり

ロングセラーチェアー「ルントオム」のデザイナー スチウレ・エング氏と

三度の飯より椅子のデザイン

第1号製品「LOKAL（ロカール）」

人生のテーマは、木の一本一本の個性を生かした、もっとも使いやすい美しい家具を作ることです。（中略）今でも新しい家具のデザインが夢に出てくることがあります。夜中に起きてしまって、デッサンしないと眠れない

nagahara シューフィッター
（コサイン社製品）

SPOKE（スポーク）

CORNELIA（コネリア）

三年間のドイツ滞在中に
何度となく
北欧へ足を延ばし、
車一台がポンコツに
なるぐらい通いましたね。
そこで、家具作りの
原点を学びました

妻は看護婦の仕事を
断念して支えてくれまして、
ドイツで得た
最高の宝となりました

UCHIWA（うちわ）

RERA（レラ）

BOLS（ボルス）

20年30年後のものづくり王国

旭川デザインウィーク〈ADW〉にて（2015年6月）

ADWにて藤本壮介氏と（2015年6月）

長原氏 最期のメモ（2015年10月6日）

＋世界を見ながら仕事をしている人たちは、風をもってくるというか、時代を先取りした風を印象づけてくれます。デザインされた作品を通して、それを感じさせてくれます＋

＋一〇〇年後も、この地で家具作りが続いていることを夢見ています＋

まえがき──「小さな怒り」と反骨心

まるで空を飛んでいるかのように見えるペンギンをはじめとして、アザラシやシロクマの行動展示で有名な「旭山動物園」（東旭川町倉沼）。これまでに何回かテレビドラマで放映されているほか、関連書籍などが数多く出版されているのでご存じの方も多いだろう。この旭山動物園のある街、それが北海道旭川市である。

この街の主たる地場産業に、世界に誇るブランド木製家具「旭川家具」があることをご存じだろうか。大手デパートや建築・インテリア業界の関係者ならご承知だろうが、「旭山動物園」に比べて、一般の消費者にはあまり知名度が高くないのも事実である。というのも、「旭川家具」、とりわけ本書の主題となる国内有数の家具メーカー「カンディハウス」は高級家具路線を貫いているからである。

低価格を売りものに大衆向け家具や生活雑貨を取り扱っているスウェーデン発祥の世界最大家具企業「イケア」や、札幌生まれの国内最大手である「ニトリ」と比べても、知名度ではとても

かなわない。それは、旭川家具を含めた「日本の五大家具産地」と言われる所とて同じである。

- **静岡家具**——静岡県の島田市、焼津市、藤枝市が中心。徳川家光が静岡浅間神社の大造営を行ったことがきっかけで、各地より職人が集まった。
- **飛騨家具**——岐阜県高山市。豊富に存在するブナ材の有効活用を目指して、大正時代から曲げ木加工で椅子を製造しはじめた。
- **徳島家具**——徳島県徳島市。明治時代の初頭、船大工だった職人たちによってはじまった。とくに、「阿波鏡台」が有名になった。
- **大川家具**——福岡県大川市。筑後川周辺にいた船大工が造った箱物が元祖といわれ、室町時代にまで遡る。生産高では日本一を誇っている。
- **府中家具**——広島県府中市。一七一〇年頃に大阪で箪笥の製造技術を習得した人物によってはじめられた。戦後、婚礼家具セットを日本で初めて販売した。

さらに、「日本の六大家具産地」となれば府中家具も加わる。

さて、本書においてこれから紹介するのは、現在まで旭川家具を牽引してきた「反骨の椅子職人」の人生であり、日本社会および世界に向けたパフォーマンスの数々である。いったい何が「反骨なのか」についてはお読みいただくことにするが、田舎生まれの一人の青年が家具製作ととも

にデザイナーの才を開花させ、国内はもとより世界レベルの高級家具を一流デザイナーとともに作り上げ、「カンディハウス」のブランド名で世界販売を繰り広げていると聞いて、読者はどんな印象を抱くであろうか。

男の名前は「長原實」。傘寿を迎えてなお製作現場に足を運び、自ら設計図に手を入れる。常にスケッチブックを持ち歩き、デザインにつながるヒントを探すという好奇心も旺盛であった。

筆者が初めてこの人物に接したのは、今から四半世紀前である。家具に対する知識もないまま、インテリアセンター札幌支店（現・カンディハウス道央）の営業マンであった藤田哲也（現・カンディハウス社長）との出会いが契機となっていた。旭川本社の屋上で毎年開かれている木工祭（現・旭川デザインウィーク）のパーティーに招かれた席上、一五八センチほどの体躯に柔らかな表情、接する人の目をそらさない細やかな心遣いに人柄を垣間見たのだが、何よりも、そのひと言に度肝を抜かれた。

「これまでの家具は、家の広さに合わせて作られていますが、これからは家具に合わせて家を造る時代なんですよ」と、優しい言葉遣いながら、家具を中心に据える住まいプランをさらりと言ってのけた。家具は生活に潤いをもたらす道具であり、世代を超えて使う調度品とまで語った。なんと凄いことを考える職人がいるのだろう、この人物を放ってはおけない、と密かに人物伝のテーマとして温めてきた。

かくして、一〇年後、経営者としての第一線から退いた頃合いを見て長原に体当たり取材を敢行した。少年期からのあゆみについて聞き取りをし、二〇〇二年に『椅子職人――旭川家具を世界ブランドにした少年の夢』（大日本図書）として上梓した。

そして、このたび、六〇年あまりのクラフトマン人生を改めて集大成したのが本書である。世界市場と向き合い、孤軍奮闘で「カンディハウス」を世界メーカーと比肩させるまで確固とした地歩を築き上げ、世界の一流家具の仲間入りを果たした壮年期から、木製家具産地旭川の未来に託してきた長原實の思いを、彼自身の「遺言」の意味も込めて書くことにした。

現在、旭川市と隣接する東神楽町や東川町には、カンディハウスを頂点として、四三社（旭川家具工業協同組合加盟社、二〇一五年六月現在）の家具メーカーが製作活動を展開している。企業や個人の家具工房で見れば一〇〇軒以上ある。各社・各人が、「世界の宝」と称され、重宝されているミズナラ材などの道産広葉樹を使って旭川家具を作っている。

人口約三四・五万人という旭川市には、家具作りの技術教育や研究機関も整っている。世界に誇る椅子コレクションである「織田コレクション」①も市内に所蔵されており、世界唯一の木製家具デザインコンペティション「国際家具デザインフェア旭川」（IFDA）②も三年ごとに開催されている（第3章参照）。

「織田コレクション」の持ち主であり、東海大学名誉教授で世界の椅子研究家でもある織田憲嗣（のりつぐ）は、「世界一、木製家具作りのインフラが整った街」と絶賛する。全国にも類のない、いや世界を見わたしても稀と言える木製家具産地が旭川地域なのだ。

長原實が家具職人として椅子製作に目覚めたのは、戦後の経済成長期がはじまる一九六三（昭和三八）年、二八歳のときである。旭川市の支援のもと、約三年間にわたってドイツに留学するというチャンスを得た時期である。

中古のフォルクスワーゲンで各国を巡り、オランダを訪れた折に、ハーグ港の荷置場で目にしたナラ材に「OTALU」（輸出港名）の墨文字を見つけた。そして、デンマークでも北海道産のナラ材を目にした。ふるさとの広葉樹がヨーロッパ家具の原料になっているという現実に憤りを覚えた長原は、自らの手でナラ材の家具を作って、外国人バイヤーに売りつけてみせる、と心に

───

（1）　ミズナラ（楢）は、ブナ科、コナラ亜科、コナラ属、コナラ亜属のうち、落葉性の広葉樹の総称で、英語名を「オーク (oak)」という。

（2）　家具業界をはじめ、地域の産業・文化の発展に寄与することを目的に一九九一年に有志によって設立された「織田コレクション協力会」。〒079-8412　旭川市永山2条10丁目1－35　e-mail: chairs@asahikawa-kagu.or.jp

（3）　（一九四六〜）高知県生まれ。大阪芸術大学芸術学部デザイン学科卒業。百貨店宣伝部勤務ののち、フリーのイラストレーターを経て現職。

誓った。言ってみれば、「小さな怒り」が青年長原の活力となったわけである。

帰国後、家具にデザインと遊び心を取り入れたインテリア装飾品などのクラフト工房を自宅に立ち上げるつもりでいたところ、旭川市の郊外に地場産業振興策としてスタートした「旭川木工団地」に空きが出て、かつて世話になった家具製作所の経営者などから「出費するから会社を起こせ」と声をかけられた。

手持ち資金はゼロ。親兄弟からかき集めた一〇〇万円を元手に、資本金五五〇万円で経営の先頭に立つことになった。中学校を卒業したばかりの見習い職人や中高年の退職者を集めて、総勢一二人で「町工場」とも言えるような規模で会社をスタートさせた。社名は、デザイン志向を基本に掲げる「インテリアセンター」とした。

ヨーロッパの匂いがする椅子を作りたいという思いと、良質な家具を求める時代の要請を素早く察知した長原は、世界に通用するデザインを取り入れた「脚もの家具」で勝負に打って出ることにした。しかし、この頃の旭川家具業界は「箱もの家具」の全盛期で、婚礼家具三点セットなどの箪笥類が中心として作られていた。

旭川家具は俗に「高級家具」という印象が強く、その生産と販売の実権は問屋が握っており、問屋の意向に沿ったものを作らなければ流通すらできないという、旧態の業界常識が幅を利かせていた時代でもある。要するに、インテリアセンターが作る「脚もの家具」などは、とても相手

にしてもらえるような状況ではなかった。

長原は家具業界に背を向け、率先して「脚もの家具」作りに徹した。当然、業界からは異端視され、「跳ねっ返り者」という烙印まで押されてしまうが、長原にとっては望むところでもあった。自らワゴン車に椅子を積んで道内を営業に出掛けるが、問屋取引が定着している町の家具店では生産者との直接取引に応じてもらえなかった。

「それなら東京に出ていこう！」と、午後五時に旭川を出発する夜行列車に乗り、翌朝の午前一時に東京・上野駅に着くや否や、一日中大手デパートの家具売り場を回って営業を行った。だが、反応は期待をはるかに下回るものであった。

一方、地元旭川では、「長原が勝手に旭川家具を売り歩いている」という情報が業界に流れはじめ、「インテリアセンター潰し」といった動きが起きた。俄然、長原の反骨心に火が付いた。「家具の潮目は必ずやって来る」と一途に脚もの家具を作り続け、独自の販売ルート開拓に専念した。その起点となったのが、東京・新宿の小田急百貨店別館「ハルク（HALK）」である。ここに、ヨーロッパの輸入家具とともに置いてもらったことで、初めて自作の椅子がマーケットに流れるようになった。

創業から一〇周年となる節目の一九七八（昭和五三）年、東京・日比谷の「日生会館」にて華々しく開催した「外部デザイナーによる新作家具展」において脚光を浴びた長原は、横浜や東京に

ショールームを開設するとともに、海外進出の足掛かりとしてアメリカ市場の開拓に乗り出した。サンフランシスコにショールームを開設することで、ヨーロッパまでも視野に入れるようになった。

その後、売り上げは右肩上がりを続け、バブル期には売上高が五〇億円を超える業績を果たして一〇〇億円企業への夢を膨らませたのだが、バブル崩壊でとん挫、再起をかけることになった。一方、地元旭川に置いて、一九九〇（平成二）年「旭川市開基百年記念事業」の一環として「国際家具デザインフェア旭川」（IFDA）開催を仕掛けることで、世界規模の木製家具デザインコンペティションを実施するなど、地元家具業界の扉を世界に開け放った。

一九九五（平成七）年、約二〇年にわたる実績を認められた長原は、「旭川家具工業協同組合」の理事長に就くや持ち前の指導力を発揮し、統一ブランド「旭川家具」をロゴとして掲げ、国内はもとより海外進出に乗り出した。そして、八年後の二〇〇三年には、「社団法人全国家具工業

ドイツ滞在中にデザインし、第1号製品となった「ロカール」（筆者撮影）

連合会」（現・一般社団法人日本家具産業振興会）の会長の座に請われて就くや、全国の家具産地が利害を超えて手をつなぐ国産家具の修理を広め、インターネットサイトに「家具修理職人.com」を立ち上げるなどして、業界横断で国産家具の底力を見せつけた。

念願であったヨーロッパ進出は、ドイツ・ケルンメッセへの出展をきっかけにヨーロッパ市場に足掛かりをつくり、二〇〇五年、そのケルンにショールームを開設することで世界企業の地歩を固めるとともに、若き日の留学先ドイツに恩返しをした。

長原が「最後のご奉公」とばかりに執念を燃やしたのは、旭川市に公立「ものづくり大学」を開設するという夢であった。旭川家具に「デザイン・スピリッツ」が花開く契機ともなった北海道東海大学芸術工学部が二〇一一年に統合され、撤退（二〇一四年）したあと、「ものづくりの高等教育の場を消してはいけない」という強い思いから運動を続けてきた。

後継者育成の機会として、永年のデザイン・パートナーとともに私財を投じ、二〇一五（平成二七）年四月一六日、「人づくり一本木基金」（詳細は終章）の起ち上げを発表した。記者会見の折、晴れやかな笑顔に達成感をのぞかせていたが、その余韻が覚めやらぬ一〇月八日、最期の仕事を終え、安堵したかのように不帰の客となった。享年八〇歳。その天賦の才を秘めた「反骨の椅子職人」人生を以下で辿っていくことにする。

もくじ

まえがき 「小さな怒り」と反骨心　i

第1章　椅子を旭川家具の主流に

創造無限——小さな巨人　3
家具職人の目覚め——デザインに開眼　6
ドイツでの研修——素晴らしい出会い　12
インテリアセンターの設立——孤軍奮闘　17
潮目が変わった——国内市場での挑戦　21
「家具見本市」の仕掛け　27

第2章 アメリカへ、ヨーロッパへ　31

アメリカへの第一歩　31

サンフランシスコに「プロショップ」を立ち上げる　35

ブランド名を「CONDE HOUSE」に──円高の苦悶　37

ヨーロッパへ進出　44

職人集団の現場から　55

第3章 世界一の木製家具デザインコンペ「国際家具デザインフェア旭川」　67

「国際家具デザインフェア旭川」（IFDA）の歩み　67

デザイン主義──旭川家具の地ならし　76

「織田コレクション」という財産　82

日本の家具が世界を席巻？

[コラム] 家具を、人を、地域を新しい次元に導く人（澁谷邦男） 94

第4章 長原實のデザイン・スピリッツ

椅子への愛 97

美しい丹精とは 103

地域文化をいかにデザインするか 108

[コラム] 営業所第一号店として「LOVE VINTAGE」を（松本友紀） 119

第5章 世界と向き合う「旭川家具」

旭川・家具づくりびと憲章 121

第6章 たった一脚の椅子で気分が変わる

ドイツ・ケルンへの挑戦 126

ケルンメッセ市場の扉開く 131

カンディハウスのブランド力 134

全国の家具産地が一堂に 136

二〇世紀的モノづくりへの反省が生んだもの 140

コラム 横浜とケルンで現地法人を開設（笠松伸一） 144

木の原点に返り、椅子に求められるもの 147

職人の第二の人生を「一本技」で生かす 153

「ブック・マッチ」と「ちぎり」 159

木と布のコラボレーション——テキスタイル（織物および布） 161

カンディハウスのテキスタイル戦略 164

社員の独立を後押し

[コラム] 心優しき小さな巨人（佐野日奈子） 171

168

第7章 カンディハウス二一世紀の羅針盤

「ファスト家具」への危機感 173

「インテリアショップ ippon［一本］」で中流層に訴える 183

生活者の目線に寄り添った営業スタイル 189

二一世紀的なビジネススタイル——「一本技」から「tosai LUX」へ 193

ドイツ人がデザインした「ハカマ」 196

[コラム] ペーター・マリーからのメッセージ（ペーター・マリー） 200

173

第8章 「国際家具デザインフェア旭川」から公立「ものづくり大学」 203

九回目となる「国際家具デザインフェア旭川 2014」 203

「IFDA」と旭川家具 212

世界一木製家具作りのインフラが整っている旭川 214

公立「ものづくり大学」の開設 219

[コラム] 長原さんは北海道の宝（織田憲嗣） 224

終章 「メイドイン旭川」の本懐 227

「家具マイスター」を育てたい 227

「木取り」職人からのメッセージ——「木の人、語る」 230

ミズナラの植林事業 237

なぜ、ミズナラなのか

モノづくりの「たいまつ」を「人づくり一本木基金」に掲げて 242

[コラム] 長原スピリッツを引き継いで（桑原義彦） 245

249

付録
カンディハウスの椅子コレクション

■ 目からウロコのスパニッシュチェアー 252

■ 写真解説──木の椅子「ルントオム」ができるまで 262

266

長原さんありがとう──あとがきに代えて 272

参考文献一覧 277

100年に一人の椅子職人——長原實とカンディハウスのデザイン・スピリッツ

第1章 椅子を旭川家具の主流に

創造無限──小さな巨人

長原實の口から六〇年あまりのクラフトマン人生を耳にするたびに筆者が目を見張るのは、秀逸な人たちとの出会いの多さであった。偶然か必然なのか、そのいずれも好機を呼び込む出会いとなっているだけに運命的と映る。ただ、伏線にうかがい知れるのは、労を厭わず望む先々に足を運んでは熱く語り、相手の意見にしっかりと耳を傾ける姿である。もち前の誠実な人柄ゆえであろう、人を魅了してやまない人間力には計り知れない知の深さを感じてしまう。

出会いのなかでも、次に掲げる三人の人物が、人生の節目に背中を押してくれた大きな存在である、と語ってくれた。

「私には、素晴らしい出会いがあって今日の私があるといっても過言ではありません。とくに、三人の理解者があって今日の私があるといっても過言ではありません。

まだ駆け出しだった家具職人当時、これからはデザインの時代だよ、とデザインに目を開かせてくれたのが旭川市木工芸指導所（二〇〇七年に「旭川市工芸センター」と改称）の初代所長であった松倉定雄さんです。私にとって、生涯の大恩人です。

二人目が、ドイツに留学した際に引き受け手となってくれたキゾ社（Kiso Moebel・キゾ家具製造会社）の社長であるヘルムズ・キゾ（Helmuth Kiso）さんです。三年契約であったにもかかわらず、一年でほかの会社に紹介してくれたうえに、妻の紀子がドイツの病院で看護師の仕事をしたいと言ってやって来たときも、ホームスティとして受け入れてくれるなど物心両面で大変お世話になった恩人です。

そして三人目が、創業間もないころ、私の家具を評価してくれた札幌の高名な建築家である上遠野徹さんです。『君の椅子は北海道ではまだ売れないかもしれないから、まずは東京に持っていって売りなさい』というアドバイスをいただき、展望を開かせてくれました。上遠野さんとの出会いがなければ、会社は二年ともたなかったでしょう。この上遠野さんを通じて彫刻家の流政之さんと知己を得、さらにジョージ・ナカシマ（第6章で詳述）との接点が生まれることになったのです」

この三人との出会いがなければ、「今日の長原は存在しない」とまで筆者に言い切った。よき出会いを経てこそある今日のクラフトマン人生であるが、長原を取り巻く人脈には、とてつもない可能性を導き出す人たちであふれていたのもまた事実である。いずれも、人柄が生み出したものであろう。

何よりも言えることは、硬直しがちな職人気質をもち合わせることなく、客観的にアドバイスを送ってくれるパートナーから諸兄までの提言や意見を素直に受け止めるだけの「聞く耳」を備えていたことである。思考の柔軟さ、しかも新思考から伝統ある流儀まで懐深く許容し、自らの主張もあわせて明確に発信する思想家といった片鱗ものぞかせていた。

（1）（一九二四〜二〇〇九）函館生まれ。福井工業高等学校から竹中工務店を経て、一九七一年に札幌で上遠野建築事務所を設立。第一回北海道建築賞をはじめとして数々の受賞歴をもち、二〇〇三年には自邸が「DOCOMOMO 100選」に選ばれている。

（2）（一九二三〜　）長崎県生まれ。彫刻家、作庭家。立命館大学を中退し、零戦搭乗員として終戦を迎える。その後、世界各地を放浪し、独学で彫刻を学ぶ。作品「受」は、ニューヨーク近代美術館の永久保存作品として収蔵されている。一九六七年。雑誌「TIME」では、日本を代表する文化人の一人として選ばれた。現在、高松市郊外の庵治半島の北端近くにアトリエを構えて居住。

家具職人の目覚め——デザインに開眼

まずは、人生の生い立ちから辿ってみたい。

長原實は、一九三五（昭和一〇）年三月一日、北海道の小作農家の四男として上川管内の東川町に生まれた。明治期に小作人として入植した祖父から続く家系である。

東川町といってもご存じの方は少ないかもしれない。「北海道の屋根」と呼ばれる大雪山系旭岳の麓に広がる上川盆地にある、人口約八〇〇〇人（二〇一四年一〇月現在）ほどの町である。今でこそ北海道有数の「米どころ」となり、毎年全国から高校生が集う「写真甲子園」のイベントを発信するなど、行政と町民が一体となって町づくりに取り組む姿が新聞などで報道されているが、明治期からの純農村地帯である。

当時、どこの農家でもそうであったように、長男以外は早期の自立が運命づけられており、子どもの頃から何かを作ることが好きだった長原少年が目指したのは家具職人への道であった。自立の道を決めたのは中学校を卒業した一六歳のときである。一日も早く自立するべく卒業後の進路として選んだのが、学費や授業料もかからずに技術を身に付けられる「道立旭川公共職業補導所木工科」（現・道立旭川高等技術専門学院）への入所であった。一年を経て旭川の家具メ

ーカー「熊坂工芸」に入社しているが、最初の月給は二〇〇〇円だったという。一九四七（昭和二二）年創業の熊坂工芸は、歴史は浅いが、技術力では市内の業界でもトップクラスと言われていた。創業者である熊坂公成に目をかけられたこともあり、長原は懸命に働いて創作力を開花させていった。熊坂工芸時代には、自らデザインして出展した「全国優良家具展」で入賞するといった実績も挙げている。

懸命に働いた長原であるが、「職人」としての自己中心的な仕事スタイルや鷹揚さには嫌悪感も抱いていた。

「机はずいぶん作りましたね。同僚のなかでもトップを極めたと自負しています。ただ、工場での作業は、職人感覚というのでしょうか、とにかく時間にはルーズでしたね」

作業時間のルーズさが苦痛であったと言う。職人ばかりの工場での、メリハリのない単純作業の繰り返しという仕事になかなか馴染むことができず、モノづくりにおける生きがいを見いだせないでいたようだ。そんなとき、デザインに開眼する運命的な出会いがあった。一九五五（昭和三〇）年に発足した「旭川市木工芸指導所」の初代所長であった松倉定雄との出会いである。

（3）二〇一五年二月、写真文化都市「写真の町」東川町編として、『大雪山　神々の遊ぶ庭』（清水敏一・西原義弘著、新評論）が出版されている。

長原は、熊坂工芸での勤務の傍ら木工指導所がまだ「共同作業所」と呼ばれていた頃の講習生となり、さらなる技術の向上を目指した。三〇人ほどいた受講生のなかにおいて最年少（一八歳）であったというが、ここでデザインの概念を吹き込まれて目覚めることになった。

指導所での講習だけでは物足りずに、松倉の空いている時間を見計らっては足しげく通って指導を受けるという日々を重ねることで仲間ができた。さながら、松倉を囲んで薫陶を受ける「松倉塾」となったわけだが、とりわけ長原のがむしゃらなデザイン志向は仲間のなかでも群を抜いたものであった。当時を次のように述懐する。

「これからの職人は創造しなければならん、デザインを取り入れなければダメだ、従来の家具作りではダメなのだ、と力説されました。職人もデザイン感覚を身に付けなければいけないと言われたこのひと言が、僕の人生を変えたと言ってもいいですね」

このときに初めての耳にする「デザイン」という言葉、長原の耳には心地よく響いたのであろう。と同時に、「デザインとは何か？」ということをめぐって血が騒ぎだした。

松倉定雄は、「家具をデザインするということは、単に使うだけのものではなく、見て、触れて、置いて、使って美しく、部屋を引き立てるとともに生活の空間に潤いをもたらすものだ」と言ったそうだ。さらに、「戦後にアメリカやヨーロッパの文化を突き付けられて、文化や価値観がひっくり返った」とも言ったという。

「職人も、これまでのようなモノづくりでは生きていけない。外国人の服装に見られるように、日常生活にデザインを取り入れ、オシャレな姿や機能美を追求する。そして何よりも、日本人の生活のなかに西洋家具が求められるという時代が必ずやって来る」と、熱っぽく松倉が語ったことを長原は昨日のことのように覚えていた。

松倉のこれらの言葉を耳にした長原は、それまで漠然と抱いていた職人意識が根底から覆され、「デザイン」という言葉がもたらす世界観にのめり込むことになった。

「未来が急に開けた、という思いでしたね。これまでの旭川の家具にデザインという意識があったのだろうかと思うほど、目からウロコが落ちる思いでした」

デザインを軸に据えることで、どれほど素晴らしい家具を作ることができるのだろうか。こんな疑問が長原をデザインの勉強に向かわせたのだが、このとき同時に、初めて産業としての面も考えるようになった。

「モノを作るに際して、創造力・技術力・営業力の三つを基本とし、家具を作るときの原価構成は、材料費四〇パーセント、人件費二〇パーセント、一般管理費二五パーセント、利益一五パーセントとすべきだと、経営のノウハウも松倉さんに教えられました」

家具職人として目指す方向はつかんだものの、わき上がってきた知識欲を満たすだけの高い水準の情報を旭川で手にすることはできない。そんなギャップに悶々とした日々を過ごす長原の姿

を見た松倉は、次のように耳打ちした。

「三か月と期間は短いが、東京でデザインの勉強をしてみる気はないか？」

思い描くこともできなかった松倉からの誘いであった。東京でデザインの勉強ができる――そんな機会を与えてくれたことに心が躍った。長原實、二三歳のときであった。

熊坂工芸の社長の好意で東京での研修期間は休職扱いにしてもらった長原は、コツコツと貯めてきた預金三〇万円を手にして、一九五八（昭和三三）年七月、夢を膨らませて上京した。憧れの地、東京での生活は大田区下丸子の駅前に下宿することでスタートした。見るもの聞くものすべてが新鮮で眩しく、何もかもが旭川との違いを見せつけた。

東京での三か月は、通産省（現・経済産業省）（一九六九年から製品科学研究所）のデザイン科伝習生（研修生）として学ぶ日々となった。もちろん、松倉が送り込んだものである。工業技術院産業工芸試験場は、一九二八（昭和三）年、産業奨励を目的として仙台に設立されたものである。その後、一九五八年に東京・下丸子に移設されたが、その初代所長として就任したのが富山県立高岡工芸学校五代目校長として活躍していた国井喜太郎であった。

国井は、手工芸という日本の伝統技術を「産業工芸」として認め、各地方で職人を育てようという趣旨の指導理念を確立した人物である。のちに国井の功績をたたえるとともに、その成果と

して、一九七三（昭和四八）年から「プロダクトデザイン及び工芸に優れた業績を上げた人々」を顕彰する目的で設けられたのが「国井喜太郎産業工芸賞」（制定・財団法人工芸財団）である。

この当時、産業工芸試験所内には、海外から仕入れた日用品や家具などが豊富に取り揃えられていた。もちろん、そのなかにはアメリカやヨーロッパの一流家具も含まれていた。なかでも長原の目を引き付けたのは、北欧の家庭で使われているという椅子やテーブルであった。

「北海道の木材を使って家具をデザインするなら、気候風土の似通った北欧家具参考にすべきだと直感しました。そのためにも、北欧の家具産地を訪ね、自分の目で見たり、触れたりして勉強してみたいと思いました」

このとき、旭川の地で作る家具は、北欧のデザインを作り上げた背景に学ぶべきだと心に決めた。そのためにも、何としても現地で家具をじかに見て、デザインや技術を確かめたいという思いを募らせることになった。

「海外の椅子の、あまりの素晴らしさにショックを受けましたね。旭川に戻ってからも、北欧へ行きたい、デンマークで椅子の勉強をしたいという、デザインの夢ばかりを膨らませていました」

──
（4）（一八八三〜一九六七）富山県出身。東京高工（現・東京工業大学）卒。大正から昭和にかけての教育者。建築家ブルーノ＝タウトの招聘や、各地の指導所設立に尽力し、工芸の大衆化・産業化を進めた。

と、「椅子職人」への目覚めの契機が東京での研修にあったと振り返っている。

夢中で過ごした東京での研修生活は、あっという間に過ぎ去った。初めての大都会生活、見たり買ったりの連続となり、当時の年収分に相当する三〇〇万円も底をついてしまった。

「上野駅でキップを買ったら、手に残ったのは一〇〇円足らずでした。飲まず食わずで旭川に帰ってきました」と笑って筆者に語ってくれたが、心細い財布の中身とは裏腹に心は充実感であふれていた。ヨーロッパを目指すという目標が、ずっしりと心の底に収められていた。デザインで飯を食いたい、どうしてもデザイナーになりたい、そのためにはヨーロッパに行き、この目で確かめたうえで家具の本場で学びたい、という思いが旭川に戻ってからますます強くなっていた。とはいえ、現代のように気軽に海外に出掛けられるような時代ではなかった。

ドイツでの研修——素晴らしい出会い

長原の人生には運も味方につけていたのではないか、と思える機会がしばしば登場してくる。

「そんな折りでしたね、旭川市で海外派遣技術研修生を募集していることを知ったのです。これだ！　と思いましたね」

一九六一（昭和三六）年、旭川市長であった前野与三吉（一八八九〜一九七五）は、旭川を家具産業の振興を図るために旧西ドイツなどを視察して回った。そして帰国後、若い人材を「木工青年」としてヨーロッパに派遣して学ばせたい、と発表した。海外派遣技術研修生の募集ということは、言うまでもなく旭川市では画期的なことであったが、前野市長の方針は人づくりからのスタートとなった。

「行き先は西ドイツでしたが、木製家具の分野で行けるのは僕も含めて三人でした。向こうでの仕事先は紹介してくれるのですが、食べるのも帰りの旅費も自分もちでした。自分で稼いで、自由に使うのです。僕は義務教育しか受けていないから、やはりアカデミックなものに対する負い目と憧れがありましたね」

このように話してくれた長原の目は、一瞬、二〇代の若者の眼差しに戻っていた。

一九六三（昭和三八）年四月、旭川市勤労青少年海外派遣技術研修生として、三年間にわたって旧西ドイツ・ヴェストファーレン州ラーゲ市ジュートマ・レッツェンの「キゾ家具製造会社」（四ページ参照）で家具工見習いとして働くことになった。一八八五年創業というギゾ社は、ワードローブやベッド、チェスト、ナイトテーブルといった良質な寝室セットの製造を手掛け、「アンジェリカ」という女性の名前をブランド名にしていた。

従業員数は一六〇人ほど、年間売上は二〇億円という旧西ドイツでも一流の木工場であったこ

この会社での待遇は、週五日、一日九時間労働で、月収は日本円で四万七〇〇〇円ほどであった。

この地での収穫を語るときの長原は雄弁になる。

「ギゾ社のヘルムズ・キゾ社長（四ページ参照）には大変お世話になりました。技能労働者の待遇で、木工関係三か所の工場を回り、最後に国立木材技術大学でも学ばせてもらったので、技術面での成果は大きかったですね。とくに、ドイツ人の論理的なものの考え方も教わりました。機械を駆使して組織的に作業を進めていく能力は本当に凄く、このノウハウを吸収しようと思いました。ドイツ人のこうした特性と、日本人の手先の器用さというものを結び付けたら、これは世界一になれると勇気づけられたものです。ただ、当初からデンマークの家具に興味をもっておりましたから、三年間のドイツ滞在中に何度となく北欧へ足を延ばし、車一台がポンコツになるぐらい通いましたね。そこで、家具作りの原点を学びました」

中古のワーゲンで三年間に約一八万キロを走破し、旧西ドイツやデンマーク、イギリスにおいて北海道の上質なナラ材を使って家具が作られている現場を目にして、本当に驚いたと言う。また、この留学中に博物館や美術館も見て回っている。そこで培われた感性も手伝ったのであろう。旭川で、世界を市場にした新しい産業ができるのではないかとの思いを強くした、とも語ってくれた。

実は、この研修期間中に、生涯の伴侶となる妻紀子との出会いもあった。

海外研修生には、実習期間中の報告として、月に一度旭川市に報告書を提出することが義務づけられていた。一方、旭川市では、第二次の研修生募集も行われており、〈北海道新聞〉で海外派遣研修生募集の記事を目にして応募したのが看護婦（当時）の稲垣紀子であった。見事第二次の研修生に採用され、一年間の研修に入っていた折に実習生の報告書を回覧できる機会に恵まれたことから、女性の同僚とともに西ドイツの実情を知りたいと長原に手紙を書いたのが最初である。

研修を終えたものの海外での研修生受け入れ先が見つからなかった紀子は、再度「看護婦としてドイツで働きたい」という手紙を長原のもとに送った。見ず知らずの女性からの依頼に対して、「当初はつれない返事を出して取り合わなかった」と言うが、度重なる手紙の熱意に心が動かされ、キズ社長に相談をもちかけた。すると、「自宅でホームスティをさせてもいい」という返事をもらった。早速、返事を出したところ、就労ビザをとらずに旭川から単身やって来た。

イタリア・ミラノにて、美術館や博物館を訪ねる長原實（写真提供：長原家）

キゾ家でホームステイをしながら西ドイツ暮らしを続けていた紀子を、長原は夏休みになると研修生二人と一緒にワーゲンでのフランス、スペイン、スイスへの旅行に誘った。若い男女の交際が熟すのに時間はいらない。当時としては、誰もが羨むような海外での生活であった。

ところが、就労ビザをもたない滞在だったことから、半年後、西ドイツ政府から紀子に「不法滞在」ということで出国命令が届いた。驚いてボンにある日本大使館に二人で相談に行ったところ、書記官から二人の関係を聞かれた長原は、「帰国したら結婚する」と答えた。それなら婚姻届を出せば西ドイツ滞在が可能であるというアドバイスを受けて、急遽、日本から戸籍謄本を取り寄せることにした。そして、一九六六（昭和四一）年一月、ボンの日本大使館でキゾ夫妻の仲人により婚姻届を受理してもらった。西ドイツと日本をまたにかけた「恋愛結婚劇」、長原の人生を彩る大きな出来事となった。

結婚後の西ドイツでの日々を、筆者に次のように語ってくれた。

「お金はなかったですが、充実した日々でした。二人でいろんな国の美術館や博物館、史跡を巡り、本物を見る目を養うことができました。妻は看護婦の仕事を断念して支えてくれまして、ドイツで得た最高の宝となりました」

西ドイツでのことを雄弁に語る理由が何となく分かった筆者は、思わず「ごちそうさま！」と答えてしまった。

インテリアセンターの設立——孤軍奮闘

帰国後の一時期、「旭川市木工芸指導所」で指導員としての仕事に携わったが、公務員という身分が自分に合わないことを知って松倉所長のもとを去ることにした。独立を決意したとき、幸いにも支援者が現れた。本当に、幸運のもたらし方は凄い。

当時、旭川市が地場産業の振興策として市内永山に建設中だった「旭川木工団地」の一部に空きが出てしまった。そこに新会社をつくるようにすすめつつ応援してくれたのは、家具製作所を経営する末永与吉郎と塗装会社を経営する臼杵良太郎であった。ちなみに、その地が現在のカンディハウスの本社となっている。

家具に賭ける長原の情熱を支援しようと尽力した末永と臼杵は、出資者を集めて自ら計画を進める長原をさまざまな形で支えた。「はじめに」でも述べたように、手元に金はなく、何とか親兄弟からお金を借りて一〇〇万円を用意し、資本金五五〇万円で「株式会社インテリアセンター」を設立した。一九六八年九月のことである。

「西ドイツ時代にデザインしていた椅子を作りたいと、北欧風の椅子作りに挑戦しました。デザイン的な要素を強くもち、良質なものを求める時代傾向にありましたから、室内空間を生かせ、

暮らしにデザインを取り入れる家具などを作っていきたいというのが創業理念でした」

とはいえ、現実は思惑どおりには進まなかった。自らデザインした椅子を売り歩いてみたものの、北海道内では椅子が売れない。またたく間に資本金は底をついたが、海のものとも山のものとも見分けのつかない新会社に銀行が融資するはずもない。しかも、当時の旭川家具業界は、「箱もの」と言われる婚礼家具セットなどが主流で、「脚もの家具」を目指している長原の動きに強い警戒を抱いていた。

そんなある日、本章の冒頭で紹介した札幌在住の建築家の上遠野徹（とのてつ）が旭川家具工業組合主催の家具見本市に足を運び、多くの箪笥類が並ぶ展示会場の中にポツンと置かれてあった椅子の前で立ちすくんでいた。若い長原がそんな上遠野の姿を見て挨拶をしたところ、「この椅子は東京に出て売りなさい。ご自分で売ることですよ」と声をかけられたのである。箪笥類のなかにあって異質の存在に映ったのか、「東京でなら君の椅子は売

インテリアセンターの建築現場（写真提供：長原家）

れるよ」と、上遠野は強くすすめたのである。

「上遠野さんとの出会いがなければ、会社は二年ともたなかったでしょう」と語っているように、苦境の瀬戸際からの脱出劇を演出してくれた上遠野は大恩人となった。

早速、東京・新宿にある小田急百貨店まで営業に出掛けると、開業間もない家具専門の別館「ハルク（HALK）」に、メーカー直販という形で置いてくれることになった。しかし、一か月経っても何の連絡も入らない。言うまでもなく、手持ち資金は底をつき、妻の預金を運転資金に回さなければならないほどの状況になっていた。

「ある日、小田急百貨店から『応接セットが一組売れました！』という電話が入ったんです。これで助かった！　うれしくて、工場に知らせに行きましたよ。その後、業界誌で取り上げられたりしたこともあって銀行も好意的になり、だんだん軌道に乗っていったというわけです」

東京へのセールスが起死回生の転機になったわけである。とはいえ、長原を取り巻く昭和四〇～五〇年代の旭川家具業界は旧態依然の業態であり、長原のとった行動は業界への「反乱」となった。少し大げさに言えば、「革命」とも言えるほどの影響を業界に残すことになった。

地元旭川から離れることなく、一人孤高の立場で闘う道を選んだのも、志を曲げずにデザイン家具を目指す強い意志があったればこそである。のちに「家具業界の風雲児」とも賞賛されるわけだが、「潮目が変わる」のはもう少しあとになる。

繰り返すが、「インテリアセンター」を創業した当時の旭川家具業界は、俗にいう「箱もの家具」が主流を占めていた時期であり、問屋が生産・流通の要となって君臨しているという状況であった。このような業界体質のなかにあえて入ることなく、独自路線で「脚もの家具」を作り続ける長原には業界から冷ややかな視線が送られ、異端児扱いされたのも事実である。言ってみれば、孤高にならざるを得ない環境にあったということだ。

こうした業界破りの行動に対しては、守旧派から「ドイツかぶれの若造が何をバタ臭いことを」と揶揄されただけでなく、多くの陰口も叩かれた。それにもめげず、志を曲げることなく家具作りを貫いた長原の根底にあるのは、西ドイツで体得した確固たる信念と、理想を実現するための熱い職人魂そのものであった。

「誰もやっていないことをやろうとしていたため、従来の家具業界の枠のなかでは私は生きていけなかったのです。しかし、意図的に闘ったということではありません。希少価値であり、世界の宝と言われる北海道産の広葉樹であるナラ材を使ってヨーロッパ風のデザインを取り入れた『脚もの家具』を作り、世界ブランドに進化させるために独自の流通ルートを開拓したことは、創業理念からしても当然の行動でした。それまでの家具業界には因襲がありますから、ある程度、覚悟をもって取り組んできたのは間違いありません。闘いというレベルではなく、どちらかと言えば、ゴーイングマイウェーでやり遂げたという感じです」

潮目が変わった──国内市場での挑戦

何ら気負いのない表情で筆者に語ってくれるが、若くして西ドイツに渡り、無垢な職人魂のもと、体ごと産業革命後の工業生産を続けるといったシステムに触れた結果、北海道の地で志すべき家具作りのあり方をつかみ取っていたとも言える。

長原が何よりも心を痛めたのは、北海道が置かれている産業の後進性であった。このまま指をくわえて佇んでいるわけにはいかない。植民地経済に置かれている地域性から脱却するためには、何よりも家具産業を振興させ、世界に通用するだけの品質やデザイン性を追求していかなければならない。そのためにも、自ら風上に立って闘い抜くことを決意した。

「家具作りは成長産業です。私は可能性を信じてきました。生きる道は必ずある！」と毅然として語ってくれた長原の姿、カンディハウス本社の一室で筆者だけが見るのではなく、低成長を続ける日本の中小企業の経営者にも見せたいと思った。こんな熱意が伝わったのか、「潮目の変わる」時期が間もなく訪れた。

「家具こそデザインの占める割合が大きい。日常生活のなかで目に触れる機会が多いだけに、何

よりも飽きないことが優先される。そして、美しさや機能美を備え、使う人に優しい家具であることが前提条件となる」

恩師松倉定雄（四ページ参照）が唱えるデザインの効用を基本戦略に据えてスタートしたインテリアセンターの家具作りではあったが、教え込まれてきた家具職人のレベルではデザイン力に限界があった。もちろん、一流プロのデザインに及ばないことも家具職人のレベルでは承知していた。松倉との出会いによって知ることになった世界に通用する家具とは、豊かな「創造力」とか「デザイン力」というものからは、高い創造性のある家具は生まれない。職人時代に教えられてきた「真似ろ」とか「盗め」というものからは、高い創造性のある家具は生まれない。もはや古い衣を脱ぎ捨てて、新しい時代の求めるデザイン趣向を取り入れなければ太刀打ちできない、ということを長原は悟っていた。

「家具作りに一流デザイナーの力を借りよう。ロイヤリティーを払い、定期的にデザインされた新作家具を作り続ける」と決断した長原は、全国の業界に先んじて、外部デザイナーとの共同制作に踏みきることにした。

「とにかく、クリエーティブな頭脳をもったデザイナーをサポーターにしました」

ミズナラ材を主に、カバ、ハルニレ、ヤチダモといった北海道産の高級広葉樹を原木に、世界に通用するデザイン家具を作る。もちろん国内では、価格的にも高級家具路線の先頭を走る。デ

ザインマインドで旭川家具のイノベーション（技術革新）を高め、北欧風家具に比肩される世界レベルのデザイン家具を典型とすることを目指した。高品位で魅力ある旭川家具を提案し続けることが、デザイン志向の家具メーカーとしての本懐であった。

まずは東京進出をターゲットにした。一九六八（昭和四三）年、創業一〇周年記念事業として東京・日比谷の日生会館で「インテリアセンター一〇周年記念家具ショー」を開催した。それに出品する作品のために、初めて国内で活躍する五人のデザイナーに家具デザインをし、「新作家具」と銘打ってショーを企画したのである。このとき、インテリアデザイナーと設計依頼をし、使用する木材から使う布地までを制作技術者と徹底して詰め、完成させるというシステムを取り入れている。

特設会場を設けての「新作家具ショー」は、新聞、テレビ、雑誌メディアなどに積極的にプレスリリースして宣伝に努めるという手法を用いている。もちろん、家具業界としては画期的なものであった。言うまでもなく、メディアを通じての宣伝は業界の常識を一変させることになった。

これらの投資に対する効果について、「大変な評判を呼びましたね。もちろん、高い評価を得ました。当時八億円ほどだった売り上げが、翌年から一〇億円を超えるようになりましたから、投資は有効でしたね」と語ってくれた。

家具業界に新風を吹き込んだ奇策に手応えを感じたことがよく分かるコメントである。その後

の売り上げも、毎年一五〜一六パーセントの伸びを示し、「インテリアセンター」の家具は一気に全国区のブランドを勝ち取ったのである。

一九六八（昭和四三）年の会社設立時に社長を務めていた末永与吉郎、そして二代目の社長である臼杵良太郎から会社経営の一切を任されてきた長原は、一九七九（昭和五四）年に自ら社長の職に就くことにした。創業から一〇年を経て「インテリアセンター」の基礎づくりが整いつつあり、国内販売から海外進出へと乗り出す時期に入っていた。

長原が目指してきた高品質のデザイン家具制作という路線に対して、この年、「社団法人日本インテリアデザイナー協会」から、日本の家具産業における「高品質木製家具の開発と生産」に寄与した実績が評価され、「一九七八年度協会賞」が贈られた。願ってもない受賞であり、デザイン重視のこれまでの仕事の成果がその高いデザインレベルとして評価された証しとなった。

さらに五年後の一九八四（昭和五九）年には、前述した「国井喜太郎産業工芸賞」（一〇ページ参照）を受賞している。国内における業界の最高峰に位置する、権威ある賞である。その授賞理由は、「地場産業とデザイナーとの連帯によるインテリアデザインの新生面の開発」であり、長原が旭川家具を革新すべきデザイン主義で開拓してきた家具作りそのものに対する高い評価であった。

「私にとって恩師でもある松倉定雄先生との出会いから生まれたものとして、正直な気持ち、こ

れでやっと恩師に報いることができたという思いでした」と直截に語る長原だが、業界の最高賞を受賞したことで一六年間にわたって果たしてきた自身のデザイン家具作りが、公的にも正しく評価されたと確信した瞬間であった。

より高品質なデザインを生かす家具メーカーとして、世界的に活躍するデザイナーとタイアップしてイノベーション（技術革新）を発揮し、デザインのレベルアップに力を注いできた。旭川家具の歩むべき道筋を学んだのは、海外研修期間を通じてヨーロッパ各地を巡り歩き、「バウハウス・イズム」[5]に共鳴して、高度な産業社会と豊かな地方文化が複合する都市を自分の目で見てきたからである。

また、家具作りを中核産業とする文化都市のありようを、未来の「旭川家具産地」に思い描いてきた。デザイン都市として、世界に誇れる「旭川家具」を海外に向けて販売するために、巨大消費地であるアメリカ、家具先進国ドイツ、北欧家具の先進国であるスウェーデンやデンマークなど、海外デザイナーによる家具作りをさらに広めていくこととなった。

(5) (Bauhaus)。一九一九年にドイツ・ヴァイマルに設立され（一九二五年にデッサウに移る）、工芸・写真・デザイン・舞台・建築などに関して総合的な教育を行った学校。また、その流れを汲む合理主義的・機能主義的なデザインや建築を指すこともある。学校として存在したのは、一九三三年にナチスによって閉校されるまでの一四年間であるが、その活動は現代デザインや美術に大きな影響を与えた。

「世界を見ながら仕事をしている人たちは、風をもってくるというか、時代を先取りした風を印象づけてくれます。デザインされた作品を通して、それを感じさせてくれます」

日本の一地方都市にすぎない旭川の地場産業に「世界の風」を吹き込み、そこから海外に向けて旭川家具を発信させる。世界に通用する家具、世界から愛される家具を作ることを至上命題として、さらなる「世界の風」を求め続ける姿が筆者の目に映った。

「もちろん、デザインには対価（ロイヤリティー）が支払われます。デザインの知的所有権に対するロイヤリティーは、通常売上高の三パーセントほどですが、作品がベストセラーとなり、ロングセラーになると支払総額も年間四〇〇、五〇〇万円となるアーチストもいます。若い頃からデザイナーになろうという気持ちを強くもっていましたから、デザイン料は正しく価値を評価すべきだと考えていました」

より質の高いデザインを求めるために投資をする。製品カタログにはデザイナーの顔や名前を載せて前面に出す。これまでの家具業界には、デザインに対してロイヤリティーを支払うといった慣習もなければ、デザインを取り入れるという土壌もなかった。いち早く外部デザイナーを用いた家具作りも、時代を読む俊敏な感性のなせる技であった。

「家具見本市」の仕掛け

一九七一（昭和四七）年八月二八日、アメリカ大統領ニクソン（Richard Milhous Nixon, 1913～1994・第三七代）のドルの変動相場制への移行宣言を境に、日本円に激震が走った。いわゆる「ニクソンショック」とか「ドルショック」と言われた国際通貨の変動相場制への移行である。

それまで一ドル＝三六〇円であった固定相場が、その日の為替市場の動向で値が変わることになったわけである。日本円は急激な円高に見舞われて、それまでの輸出産業が大きな打撃を受けることになった。

一方、旭川においては「円高の恩恵」があった。高級家具材として海外向けに輸出されていたナラ材の輸出に急ブレーキがかかり、それに連動するように旭川地方のナラ材価格が下落したのである。つまり、高級家具材のため敬遠されていたナラ材が安く手に入るという結果となり、地元での消費につながったわけである。

地元の広葉樹を家具の原材料としていたメーカーにとっては追い風となった。白無垢の木目を生かし、北欧家具のようなデザインで作る自社製家具のコストが下がったからである。メーカー直販の営業展開をしていた長原は、この機を捉えて東京の百貨店への納入ルートを確立した。三

越、松屋へのルートは平安工房。小田急、東急、髙島屋へは富士自動車。丸井は津山製作所。伊勢丹には静岡のファニコンという、四ルートによる直販体制を強固なものにした。

東京での成功に自信をつけた長原は、さらに関西進出も視野に入れていた。その足掛かりとして「家具見本市」を仕掛けた。

「阪神百貨店に取引ルートのある仲介業者と組み、初めて大阪での見本市を試みたのです」

一九七一（昭和四六）年、地元の家具メーカーである「富田木工」(6)や「東光産業」(7)と組み、大阪梅田駅前にある阪神百貨店において「旭川家具大阪見本市」を開催した。このときの宣伝は、媒体を使うことなく内輪での開催としている。しかし、百貨店で家具メーカーが直接顧客に販売するという手法自体が画期的なものであったため、北海道の旭川から届いた「北欧家具風」の印象を集めることになった。

「本物の北欧家具よりは安く、しかも日本でできる北欧風家具に対して、斬新な印象を抱いてくれましたね」

国内産の家具としては決して安くない価格であったが、輸入家具との対比でみると、ほぼ半額で買えるところから顧客の購買心理を呼び込んだ。関西のユーザーに強烈な印象を抱かせるとともに、商談も数多くまとまったという。

旭川家具メーカー三社による「旭川家具大阪見本市」の目論見は見事に功を奏した。その結果、

第1章　椅子を旭川家具の主流に

旭川家具業界が長原の試みを後追いする形で、二年後に初めての国内見本市を開いている。「最高級の家具を作り、最高級のマーケットへと連なっていく。何よりも、「世界の宝」と重宝されているナラ材産地を抱える北海道という地の利を生かし、世界水準のデザインを施した家具で、国内はもとより海外にまで市場を求めていった。

「最高級の家具を作り、最高級のマーケットで勝負する」というマーケット目線は、やはり海外戦略へと連なっていく。何よりも、「世界の宝」と重宝されているナラ材産地を抱える北海道という地の利を生かし、世界水準のデザインを施した家具で、国内はもとより海外にまで市場を求めていった。

「家具というのはかさばります。動かすだけで、運賃を入れて一〇パーセントほど損をする。このコストが欠点となるため、それを補うために、より上質でデザインされた高級家具を作って売り出す必要があるのです」

この言葉を聞いたとき、筆者は思わず心の中でうなってしまった。通常、消費者は、家具などを買い求める場合、材料・デザイン・技術といったものに対する対価として値段を考えてしまうものだ。そのなかに、「運賃」というコストは含まれていない。提供する側ゆえ当たり前のことだろうが、当時の職人に産業としての家具業界を意識していた人は決して多くない。

それにしても、旭川家具業界がやっと国内での家具見本市に向けて動き出していた頃に、アメ

──────────
（6）一九五五〜一九九五年まで、上川管内東川町・道産材を使った高級和ダンス製造メーカー。

（7）一九七二年に設立したが、後年、株式会社メーベルトーコーに買収されている。旭川市永山北三条六丁目。

リカ市場をターゲットに据えていたことには驚いた。当時、国際的レベルの家具見本市はすべてヨーロッパで開かれていた。西ドイツのケルン、イタリアのミラノをはじめとして、フランス、スペイン、スカンジナビア諸国など、それぞれが歴史と伝統をもった家具王国である。生活文化や洋式の異なる日本はもとよりアジア圏となると、都市名をもって開かれる国際見本市は、一九七九（昭和五四）年に開催された「東京国際家具見本市」が最初となる。貿易全般においては香港やシンガポールとのパイプが太くなっていたとはいえ、世界から見ればまだまだ日本は未開の国であった。

長原も、自らの手で作り上げた家具を「東京国際家具見本市」に出展している。初開催から二年毎に回を重ねていったわけだが、それにつれて旭川家具の各メーカーも出展が定例化していった。もちろん、「インテリアセンター」の家具も注目を集め続けることになった。

次章では、年代が重なるアメリカ進出について触れていくことにする。二一世紀になった現在でも、日本では一般的に海外ブランドが日本に進出してくると大きな話題なる。一九七〇年代の当時、すでに逆のことを行っていた家具製造会社があったことを知ると、読者は驚くのではないだろうか。

第 2 章 アメリカへ、ヨーロッパへ

アメリカへの第一歩

　一九八〇年一月、二度にわたる石油ショックを経て、日本のマーケットは量から質の時代へと変わり、経済が成熟したことによって消費者も個性的な家具を求めるという嗜好に変わりつつあった。

　日本市場においては高級家具メーカーとしての技術的な蓄えなどに関しては社内的に確保していた長原だが、ヨーロッパ家具の伝統やデザイン性、価格、品質などの面に至るまで、生活として捉える国民性には歯が立たないと感じていた。そこで、直接ヨーロッパに乗り込む前に、まずは「新世界」とも言えるアメリカ市場に狙いを付けた。

伝統を重んじるヨーロッパ各国の家具文化には、貴族社会を中心とした王朝文化を基礎とした歴史があり、現状のままでは「メイドインジャパン」の家具を販売するには壁があまりにも高い。また、日本の「二〇年先を行く」と言われるアメリカの家具は、いずれ日本にも輸出されるようになるだろう。このように考えていた長原は、アメリカ市場で鍛えることで、ヨーロッパ家具の水準に近づく突破口を見いだせるのではないかと決断した。

契機となったのは、一九七六（昭和五一）年七月一六日から六日間にわたってサンフランシスコで開かれた「ファニチャーショー」であった。一九七四年と翌年にハワイで開催された「旭川の物産と観光ハワイ展」のあと、アメリカ西海岸を訪れた「アメリカ経済視察団」によって調査・企画され、サンフランシスコでの本格的な「ファニチャーショー」へとこぎつけたのである。

出展したのは、「インテリアセンター」を含む九社であった。アメリカでのバイヤーの反応はおおむね好評であり、アメリカで北欧家具を販売する地元のバイヤーからも、「日本の技術がこれほど高まっているとは思わなかった。デンマーク以上の技術をこのなかに見いだせる」という評価を得て、手応えを感じていた。

四年後の一九八〇年一月、北海道と旭川市の支援を得て、「北海道家具サンフランシスコ出品者協議会」（岡音清次郎会長・参加企業一〇社）が主催した二回目の見本市を開くことになった。場所は、サンフランシスコ市内の家具総合ビル「ザ・アイハウス」。業務委託先として「日本商

社PLMエンタープライズ」を選び、家具の専門知識をもったバイヤーとして、「インテリアセンター」の渡辺直行（現・カンディハウス代表取締役会長）を現地駐在員として派遣した。その渡辺は、「誰か行く人いないかというので、私が手を挙げました」とにこやかに筆者に語ってくれた。

出展した一〇社のうち八社が旭川の家具メーカーとなったこともあり、事実上、「旭川家具の見本市」となった。このサンフランシスコ出展の機会を、長原は自社の足場づくりにしようとも考えていたようだ。

「当時、社員は百数十名いましたが、英語のできる者はいませんでした。入社四年で、二六歳の渡辺に白羽の矢を立て、サンフランシスコの日系会社に籍を置かせてもらい、まずは英語の学校に行くことを指示しました。ところが、サンフランシスコに入って風邪を引いて発熱してしまったのです。現地の知人に病気が治るまで面倒を見てくださいと頼んで私は帰国したのですが、そりゃ、本人も私も心細かったですよ」

現在では笑い話となるようなことだが、当時はさぞ不安なことであっただろう。

「当面の仕事は、アメリカ本土に輸入されてくる高級品のヨーロッパ家具と対抗できるだけのモダンファニチャーの売り込みに徹することでした。洗練されたデザインの旭川家具を、どこまで売り込めるかと必死でした」

「その理由は?」と尋ねると、次のような反省の弁ともとれる回答があった。

「(一〇社による)協同事業ではさまざまな意見や各社の製品が混在するため、ショールームで展示しても各社の個性が製品として確立せず、焦点が定まらなかったのです。そのため、積極的な営業を展開することができませんでした」

現地での足掛かりを付けるために長原は、営業拠点となる現地法人を設けないとアメリカ国内で本格的な活動はできないと考えた。これまでのように、日本からのプレゼンテーションだけでは高級家具市場へのアプローチすらままならなかったのである。もとより単独でのアメリカ進出を目論んでいた長原は、一緒に進出した各企業に思いの丈を伝えて、単独で起業することにした。

仲間の理解は得られたものの、荒波への航海になったことは言うまでもない。

アメリカでの仕事のやり方と、信頼できる販売拠点を探すことに腐心した長原だが、営業の見通しが立たないまま二年が過ぎた。そこで、アメリカのクランブルック美術大学院に留学中で、ザ・バーディック・グループの主任デザイナーであった清水忠男に依頼し、ニューヨークにオフィスのある建築・インテリア分野に強い経営コンサルタントを紹介してもらうことにした。その一方で、現地コンサルタントのジョン・フリン(John・J・Flynn Jr)をリーダーとしたプロジェクトチームを組んで営業戦略も立てた。

サンフランシスコに「プロショップ」を立ち上げる

コンサルタントのアドバイスのもと、日本とは勝手が違うアメリカの家具販売システムを叩き込まれた。デザインマインドの高い企業としてアメリカで売り込むためには、「デザインマート（商品求評会）」という販売形態を取り入れることが先決であると思い知ることになった。

大きな構えの施設には、家具、インテリア、パブリックなどの店が集積し、グレードの高いものばかりを扱っていた。デザインマートに入るためにはデザイナーか建築家でなければならず、自社にあったインテリアデコレーターを探す必要がある。個人のデザイナーか、すでに他のメーカーに所属しているデザイナーを探さねばならなかった。

デザインマートでは、ショップに家具を含む室内装飾サンプル商品のみを展示し、デザイナーとインテリアデコレーターが顧客からの相談を受けながら、望む素材や色、布地などについて具体的な詰めを行い、顧客のオフィスや部屋にあわせて満足してもらえる家具や室内インテリアを仕上げるという営業を行う。

（1） 建築空間、キッチンなど諸所の空間要素のすべてを把握し、空間構成のできるスペシャリスト。

「今では国内の日常的な営業スタイルとして定着していますが、当時は先進的な試みに映りましたから勉強になりましたね。コンサルタントを通じて、ニューヨークやシカゴ、ヒューストン、ロサンゼルス、セントルイスの各地に信頼できるだけのディーラーが見つかったのも幸いでした」

英語をマスターした渡辺直行と長原は、二人三脚で難題を一つずつ解決していくことになった。現地法人の立地も、当初はロサンゼルスかサンフランシスコにするかで悩んでいたが、コンサルタントから、デザイン会議や建築学会などのさまざまなコンベンションが開かれる機会の多いサンフランシスコをすすめられ、一九八四（昭和五九）年三月に「HOKKAIDO DESIGNS INC」を設立した。出資比率は「インテリアセンター」が六〇パーセントとなり、ほかに同業者仲間やアメリカ在住の日本人が加わっていた。

サンフランシスコにオープンしたプロショップの披露パーティー。ジョン・フリン（左）、清水忠男（右）と語る長原實（1985年4月25日。写真提供：長原家）

第2章　アメリカへ、ヨーロッパへ

具体的な場所はサンフランシスコ中心部のカンサスストリート二〇〇番地にあるビル、その一室を借りることとなった。そこにプロショップと事務所を開設し、渡辺直行を支配人として、現地に住むアメリカ人を採用して三人体制ではじめることになった。

ロサンゼルスに三〇万人ほどの日系人がいたので、当初は彼ら向けの営業を考えていたという。しかし、やはりアメリカ人を相手にした商売をしなければいけないと戦略を切り替えることにし、「将来は東海岸に進出する」という野心も心の中には秘めていた。

ブランド名を「CONDE HOUSE（カンディハウス）」に──円高の苦悶

現地のプロジェクトチームとともに、CI（Corporate Identity）、社名、商品コンセプトからターゲティングなどの抜本的な見直しを行った。なかでも成功のカギとなったのがブランド名の確立である。渡辺直行は、現地のプロジェクトリーダーであったジョン・フリンの力量に敬意を表している。

「一九八五年に現地のショップをリニューアルし、ロゴを社名としたのですが、リーダーのジョン・フリンが中心となって、ストーリーテラーは女性が担って、ショップのデザインには、当時

は無名の建築家であった森俊子さんにお願いしました。また、プロダクトデザイナーとして活躍していたマイケル・マッコイにも加わってもらうなど、そうそうたるメンバーでカンディハウスの起業イメージをつくり上げました。ロゴのデザインは、ニューヨークのボニールデザイン事務所が担っています。ジョン・フリンの人脈のおかげで、スタッフには恵まれましたね」

ロゴである「カンディハウス」を社名に掲げたことにより、驚くほどのイメージ効果が出た。もちろん商品群も、椅子やテーブルを中心として、ホテルやレストランをターゲットにした営業手法に切り替えた。しかも、世界最大の建築事務所「ゲンスラーアンドアソシエイツ（Gensler）」との取引に成功すると、最初に受注したのが、アメリカ最大の銀行「バンク・オブ・アメリカ」のサンフランシスコ本店が直営していたレストランからの椅子のオーダーであった。そして、アップル・コンピュータ本社ビルへは会議室用の巨大なテーブルを納品したほか、スタンフォード大学やディズニーなどの大口取引にもつながった。アメリカの現場で、渡辺はCIの重要性を肌で感じ取っていた。

カンディハウスのロゴ

「アメリカでは、値段と品質とデザインがよければ売れるのです。どこで作ったとかにはこだわらない鷹揚さがあります。また、それまで見向きもされなかった会社が、ロゴを前面に出した途端にマーケットが動いたのです。驚きました。わずか数人という小さな会社の実態をより大きく見せる、モノを売るときのCIの効果は絶大ですね。デザインは料理における調味料と言われますが、CIは価値そのものですね」

日本でも、一九九〇年代に企業の多くがよりオシャレに印象づけするCIを採用し、横文字のブランド名が普及しはじめたわけだが、長原がいち早く自社の製品イメージを定着させるべく、ロゴを商品イメージとして取り入れていたという事実は慧眼である。そのコンセプトについて、長原は次のように話してくれた。

「CONDE(カシデ)というのは造語で、ロゴ自体にとくに意味はないのですが、無色透明感の文字を、日本古来の色でもある朱を地色に使って印象強さを強調してみたのです」

(2) 一九七六年にクーパー・ユニオン大学建築学科を卒業後、ニューヨークのエドワード・ララビー・バーンズ事務所に勤務し、大規模プロジェクトに従事したのちに独立。インテリアデザインの仕事で活躍する。クーパー・ユニオンで一四年間准教授を務め、一九九五年ハーバード大学GSDの教授、二〇〇六年から同大建築学部長を務める。

(3) (Michal McCoy)クランブルック美術大学院教授。一世を風靡したプロダクトセマンティクスの第一人者。

大手企業の間でもやっと浸透してきたというような時代である。それを先取りするかごとくCIを採用し、企業イメージを浸透させていった。創業時の社名である「インテリアセンター」も、業界ではあか抜けた横文字が印象を深くさせたのだが、同時に、世界で通用するロゴとして「CONDE HOUSE」はやはり際立ったものとなっている。ご存じのように、このロゴは二〇〇五年に社名となった。

アメリカへの初進出で拠点を立ち上げた一九八四（昭和五九）年三月、国内では円高の影響が理由で製品輸出の厳しさを味わったわけだが、同時に得るものも大きかった。その一つが、言うまでもなくアメリカ型の家具販売手法を学んだことである。

「俗にウサギ小屋とも揶揄されてきた日本人の住宅事情を考えれば納得がいくのでしょうが、家具に対する思い入れの強さとして、家にあわせて家具を買うのではなく、好きな家具にあわせて家を造る、ここが決定的な違いでしょうね。極端な比べ方ですが……」

こんなジョークを飛ばして、家具に対する日米の文化の違いを端的に指摘してくれた。その極端さの違いは、生活を快適に楽しむための家具と単に生活の道具として捉える家具、それぞれに対する向き方で分かる。

とりわけ、冬の長い北海道では、隙間風が吹き込むような小さな木造家屋が主流だった時代から居間が生活の中心となって、その中心に石炭や薪ストーブ、あるいは石油ストーブを置き、家

族はその周りを囲みながら寛ぐという習慣が生まれている。やがて、団地、マンションといった住宅の間取りにも余裕ができはじめると、初めてダイニングとリビングの部屋が仕切られ、壁に備え付けのスチームや電気暖房といった設備が普及していく。そんな経緯のもと、家族がテレビなどを見ながら寛ぐためのソファーや、食器棚、食卓テーブルなどが必需品となって家具文化が定着していった。

アメリカへ進出したことで現地の消費者ニーズに対応するという「アメリカ型の管理販売手法」を学んだ長原は、日本でもデザインマートの開かれた販売方式を導入することにした。もちろん渡辺も、この販売方式をキャンディハウス戦略の要としている。

「作り手と使い手の接点をどうやって実現するか。アメリカの多様な流通にヒントを得て、キャンディハウス一号店を東京に出しました。キャンディハウスのコンセプトである、小売り、インテリアデザイナーとのプロリング、百貨店などのサロン的な役割を使い分けるとともに、単なる物販ではなく、企画プランニングからレイアウト、インテリアコーディネートまで総合的に提供するという姿勢を全面に出したのです」

ショップに家具や照明器具からインテリア調度品などのサンプルを展示し、顧客のオフィスや部屋をどのように設えるかといった要望を聞き、それにあわせてデザイナーとインテリアコーディネーターが家具の提案をし、顧客の好む素材、色、布地などにあわせて部屋全体を調和

させながら具体的に決めていくという、より満足度の高い空間を提供する販売手法である。これまでの日本にはなかった新しいビジネススタイルを取り入れることに転換したわけだが、それにしても長原の決断は素早かった。

「アメリカの一般的な家具市場では、日本で言う家具店は大衆レベルの店しかなく、高級品は店頭で販売していません。メーカー自身がショップをもち、受注生産する手法がとられています。現在、われわれの仕事は、家具だけでなくマンションやホテルまで、住まいの環境に合わせた椅子やテーブル、テーブルクロス、食器棚、収納家具、照明器具、カーテン、そして床の敷物に至るまで、デザインをベースにした室内装飾によって生活をエンジョイしていただき、やすらぎと美と調和を提供することを目的としています」

そのための戦略として、まずは「一〇〇万都市に一店舗」という構想を日本国内で進めることにした。そして、札幌、東京、名古屋、金沢、京都、奈良、横浜とショップ網を広げ、同時に日本では新しい分野でもあった「インテリア・コーディネーター」④と専属契約を結び、顧客の要望にこたえるための仲介役を設けることで販売と一体化した。

これによって、長原が掲げて社員に託した「生活を豊かにするための道具を作っているのであって、生活文化に寄与しているということを絶対忘れないでほしい」という創業理念が隅々まで

第2章 アメリカへ、ヨーロッパへ

浸透していくことになった。

話をアメリカに戻そう。現地法人を設立してから三年で黒字となったが、円高の影響を受けて、日本からアメリカに家具を輸出すると割高となって採算がとれなくなった。このため、北海道産のナラ材で作った家具をアメリカに輸出することをやめ、現地で製造し、現地で販売するという手法に転換した。

一九八五（昭和六〇）年頃からアメリカ産の木材を使っての製品化を試みる一方で、円高を逆手に取り、部品や半製品、木材原料から照明器具、生活雑貨などを日本の「インテリアセンター」に輸出することで売り上げが好転していった。この時期の「ボーダーレス化」についての取り組みを、長原は次のように語ってくれた。

「海外戦略としてのボーダーレス化は、やむを得ないということです。為替レートが一〇〇円を割ると、日本の産業やマーケットはボーダーレス化しか活路はないのです。当社の契約デザイナーは、すでに国際的なネットワークができ上がっているため、アジアからは低価格製品、アメリカからは中級品で日本よりも低コストのものを、そしてヨーロッパからは伝統に根ざした中級か

（4）一九八三年に、インテリア・コーディネーターの資格試験がはじまっている。

ヨーロッパへ進出

バブル経済崩壊による企業再構築を行い、平成初期の経営危機を乗りきった長原は、一九九七ら高級品の半製品での供給を受けて、それを日本の市場に問いかけるのです。つまり、われわれが何を求めるか、どんな値段で技術を求めるのか、その選択肢を自由にもちたいというのが国際分業型の考え方です。日本のデザインでヨーロッパに、アジアで生産して日本やアメリカに売り込むなど、これまで日本はモノを世界に売りすぎたのです。当社は、これからモノではなく知的生産物の販売、すなわちデザインマインドを主力として、どこの材料を使ってどこで生産するかについては、自由に合理的に考えていこうと思っています」

旭川の木材と木工技術でできた家具を世界に発信する「メイドイン旭川」を社訓に掲げてきた長原であるが、日本におけるバブル経済崩壊後の経営危機、あわせて円高の影響をいかに乗り切るかの選択として見いだした活路が「ボーダーレス化」への道であった。言うまでもなく、社員やその家族の生活を守ることも経営者の務めである。背に腹は代えられぬ危機からの脱出策をとったわけである。

（平成九）年、アメリカ進出の先兵となった渡辺直行専務に社長職を譲って会長職となった。その七年前となる一九九〇年、旭川市開基一〇〇年記念事業の一つとして長原が仕掛けたのが「国際家具デザインフェア旭川」（IFDA）での木製家具の国際デザインコンペティションの開催である。世界の檜舞台での活動を目標に掲げ、その機会を虎視眈々と狙っていたわけである。

会長職となって五年目の二〇〇二年、五回目（三年ごとの開催）を迎えた時点で、自らの真意を《日経新聞》のインタビューで次のように答えている。

「一〇回、三〇年の開催が目標なので折り返し地点です。来年か再来年、イタリアのミラノで入賞作品の展示会を考えています。旭川のコンペに対し世界的な評価も高まっていると思いますよ」（二〇〇二年六月六日付）

世界から公募し、入賞した作品を世界の檜舞台の一角であるイタリア・ミラノで開かれている世界最大級の国際家具見本市「2003 ミラノサローネ」に初出品して、挑戦したいという思いを募らせていたことが分かる。これまでのコンペ作品の世界評価を確かめること、そして「旭川家具が世界レベルの家具である」と発信できるはずだという確信をもって、世界デビューの舞台に「ミラノサローネ」を選んだのである。

初挑戦となった二〇〇三年、《北海道新聞》の記者の質問に対して長原は次のように語っている。

「一九九〇年から三年に一度、旭川で国際デザインコンペを開いてきました。欧米からも若手デ

ザイナーが出品し、レベルの高い登竜門的コンペになった。毎回、審査員を務めていただいているデザイナーの喜多俊之さん(5)から『本場の欧州で旭川発のデザインをデビューさせる時が来た』と提案があり、喜多さんが活躍しているミラノで行うことになりました」(二〇〇三年四月七日付)

さらに、この出展が成功したかどうかの判断基準を聞かれた答えは次のようなものであった。

「欧州や米国、アジアなど世界のメディアが、どれだけ取材に来てくれるか。十社以上なら大成功です。各国の関係者との出会いも楽しみ。販売については、それほど重視していません」(前掲紙)

あくまでも、世界デビューのプレゼンテーションにおいて、どれだけ話題を呼べるのかということが目的であった。

出展は、長原が理事長を務める旭川家具工業協同組合として行っている。その出展経費となる九〇〇万円のうち、半額を日本貿易振興会が補助してくれた。この補助は、二〇〇三年からはじまった国内地場産業の海外見本市への出展に対する支援事業の第一号であり、展示会の広報や商品輸送も担ってくれた。

とはいえ、組合の出費総額も四〇〇万円を超えている。もちろん、三九社の組合加盟社が全面的に賛成しているわけではなく、国内シェアにシフトしたいという組合員もいた。それゆえ、出

展した会社は「カンディハウス」「インテリアナス」「ササキ工芸」「匠工芸」「和光」の五社に留まっている。

さて、出展した結果はどうであったのだろうか。〈北海道新聞〉は旭川報道部の記者をミラノに派遣して報道している。まずは、イタリアのデザイン専門家に旭川家具の印象を尋ねた記事から紹介しよう。

――世界で最も影響力があるイタリア・ミラノのデザイン専門誌「インテルニ」の記者で、デザイナーでもあるパトリシア・スカルツェッラさんは「素材の木の美しさを生かしたシンプルなデザインで、とても美しい」と好印象を持ったという。ニカワで接着し、座面や背もたれには細かな木のチップを使った「土に還る椅子」について、「欧州で売れるかどうかはわからないが、リサイクルできるというアイデアが気に入りました」と話す。

――

(5) (一九四二〜)大阪生まれ。一九六七年に大阪でデザインスタジオを設立。一九六九年からはミラノで活動を開始。代表作「ウィンクチェア」がニューヨーク近代美術館の常設展示に選ばれるなど、世界的な評価を得る。環境・空間・家具から食器・家電・工業製品などデザインワークで活躍。日本の地場産業活性化にも携わる。

日本の伊勢丹にも洋服を輸出しているというミラノの服飾品・家具販売店「モダンショールーム」のセールスマネージャー、ゲピィ・リッキアルディさんは、木の立方体の一部が和紙と薄い木板でできたスクリーン状で、内部から光を当てることで時刻を数字で照らし出す「デジタル時計」について、「変わっていて面白い。人目を引くし、特徴がすぐ理解できるので、欧州でも売れる。私の店で販売したい」と申し入れた。

また、リッキアルディさんは旭川家具について「天然木材の良さを生かした作品が多く、洗練されており、日本的な精神性を感じる」とする一方で、「どの作品も使用木材が似ているので、色も似通っている。違う種類の木材を使い、色のバリェーションを持たせると良いのでは」と助言した。

デザインに関するマーケティング会社で、旭川家具が参加している合同企画展「デザイン

2003年4月12日付の北海道新聞

プラザ二〇〇三」を主催するグルッポ・クイド（本社・ミラノ）のマーケティング担当部長パオロ・パッシさんは「どの作品も木の質感が美しく、細部まで丁寧に仕上げてあり、感動した。旭川のデザインコンペの水準の高さがわかった」と言う。

パッシさんは「旭川に限らず、日本人はデザイン力や技術は高いが、市場調査や宣伝などマーケティング力が不足している」と指摘。「今後も、旭川家具を世界にPRするために協力していきたい」と力説していた。（二〇〇三年四月二二日付）

初の世界デビューであり、「市場調査や宣伝などマーケティング力が不足している」との指摘は否めないところであるが、おおむね作品への評価は高かった。長原が出展成功の判断基準に挙げていたイタリア内外におけるメディアの注目度は、一一件の取材があったことで見事にクリアしている。また、「記事が英語、イタリア語併記で、世界六十五カ国で予約購読されている月刊のデザイン誌『オッターゴノ』は展示期間中、旭川家具の写真が掲載された最新号を発行した」（《北海道新聞》二〇〇三年四月一八日付）という記事からも、十分な手応えのあったことが分かる。

翌日の新聞には、ミラノ展をプロデュースしたデザイナーの喜多俊之の助言を載せ、「国際的なマーケティングセンスを持った人材を、旭川で育てるべきだ」と記したあと、「ミラノ展が一

定の評価を得たのも、喜多さんに負うところが大きいことで、参加者の意見は一致している」（前掲紙、二〇〇三年四月一九日付）という記事も掲載されている。

ミラノ展の手応えと今後の展開について、長原はどのように考えていたのだろうか。後日、〈日本経済新聞〉に掲載された記事から要約する形で紹介しておこう。

- 木の持ち味を生かした高品質な旭川家具は、高い評価を受けました。デザイナーの卵などクリエーティブ（創造的）な人たちとの出会いも大きな収穫でした。
- 今回は知名度向上を狙った展示会でしたが、来年は商談にまで進めたいと考えています。このため、輸入代理店の開拓やモデル店舗の設置など、販売ルート確立に向けた準備を進めていきます。〈日本経済新聞〉二〇〇三年五月三日付参照）

前述したように、イタリアのミラノサローネにはドイツ留学中に訪れている。当時のエピソードとして、次のように筆者に語ってくれた。

「イタリアのデザインを見学するために行ったのですが、ヨーロッパのどこでも見かけるようなクラシックデザインの家具ばかりで、イタリアはこの程度かという印象でした。ある展示ブースを注意深く眺めていたら、ドイツ語を話すオーナーと話すことができ、興味があるなら工場を見るかと誘われまして、展示会の最中に、車で三〇分ほどの所にあった工場に案内してくれたのです。

三〇人ほどが働く小企業といった所でしたが、ひととおり見せてもらったあと、面白いものを見せようと案内してくれた地下室を覗くと、ガラスや金属や木材などの材料が散らばるなかで、学生だという若者たちが好きなものを作っていたのです。いわば、芸術や工芸家を育てるパトロンなのですね。オーナーが言うには、今ミラノのモノづくりはパリファッションの下請けが多い、われわれはそのパリファッションを追い越さなければいけない、それをこの若者たちに期待しているのだ、と言うのです。その志の高さに驚かされ、イタリアの姿勢に刺激を受けました」

強い興味を示した長原に声をかけたのは、展示ブースをもっていたオーナーであった。特別に自社工場を案内すると言われ、目にしたのは若者たちが自由に製作している現場であった。イタリア人がデザインに投資する底の深さを、このときに初めて体感している。

「帰国して、起業しはじめ、一九七〇年代初めにはイタリアのデザインが急に勢いづいてきましたね。アートなデザインが出てきて、その挑戦の結果を証明してくれました。カッシーナとかいくつかのメーカーが斬新な家具を販売するようになり、あっという間にイタリアのデザインが脚光を浴びてパリファッションを凌駕していくのですが、家具の世界でもその傾向は端的に現れました。イタリアの中小企業の経営者が言っていたことが現実になっていくこと、これは北海道でも使えるパターンだなと感じ入りました」

イタリアの中小企業の社長が示したデザインを追求するというモノづくりの姿勢を、地元旭川

の中小企業に取り入れることにした。職人への投資、デザイナーへの投資、そしてモノづくりのあり方を見極めさせる参考事例となったわけである。

「脚もの家具」から出発し、ヨーロッパの匂いのする椅子を作りたいと「インテリアセンター」を起業し、「カンディハウス」と社名を改めてきたこれまでの長原の人生、何度も述べてきたように決して順風満帆なものではなかった。しかし、「三度の飯より椅子のデザイン」に熱狂するというクラフトマン魂のもち主は、「椅子一脚ある生活」という風景にこだわった。

それゆえだろう。デザインとの葛藤や研鑽以外にも、マネジメント開拓での新境地を獲得するための闘いもあった。そのなかでも一番の対立と言えるのが、デザインへの目を開かせてくれた恩師である松倉定雄（四ページ参照）との意見の相違であった。マネジメントの面で戦略的に考えていた長原は、次のように毅然と言い放った。

「当時、地元の問屋から、東京の百貨店や小売店にはなかなか旭川の商品が出回りませんでした。東京の問屋に力があるからですが、生産地問屋から消費地問屋にわたり、それから百貨店や小売店に商品が流れると、最終売価は二・五倍から三倍になってしまうのです。これは、私にとっては不本意でした。それゆえ、製造者は販売店に直接卸すべきだと訴えたのですが、そのことで松倉先生からは、『流通に関しては地域のルールを破ってはいかん』と言われました。壕に入っては壕に従うべきで、『気を付けなさい』と言われたのです。要するに、問屋に製造業者の生殺与

奪を握られているので、開発や事業の拡大など新たな分野に入り込む余地がなかったのです。つまり、問屋の気に入らないことはできない、ということです」

 いかに恩師の言葉とはいえ、問屋がメーカーの生殺与奪の権利を握るような体制には承服しかねると、反骨心がメラメラと燃え上がった。

 一九七二（昭和四七）年、長原の恩師である松倉定雄は、それまでの市工芸指導所から東海大学旭川工芸短期大学（北海道東海大学の前身）の教授へと転身していた。愛弟子長原らのメーカーが地元の問屋主導による旭川木工振興協力会体制を否定する動きを見せたことに対して松倉は、「家具産業」（一九七一年六月号）誌上で釘を刺していた。進歩的なデザイン主義を唱え教えていた松倉が、なぜ独占的な問屋体制を守ろうとするのか。記事には次のように書かれていた。

――

 いま旭川はぐんぐん生産量が伸びメーカーも本州市場に乗り出し始めましたが、旭川には協力会というものがあって、メーカーはつくり、商社が販売を担当、小売は売るという三権の分立がはっきりしていて、これまで旭川の産地の形成に役立ってきた。急にこれをくずそうという動きがあるようだが、これまで旭川の製品の販売を担当してきた商社、小売の立場も考えねばなりません。いま急に協力会をなくすという考えも出ていますが旭川全体のためにも、まだ協力会体制は必要でしょう。

果たして、旭川家具産業の将来はそうあるべきなのだろうか。自らマーケティングを切り開いている最中のことだけに、大恩人といえども譲れないものは譲らなかった。断固として闘い抜く覚悟でいた。古くから松倉や長原と交流があり、『旭川家具産業の歴史』の著者としても知られる家具産業研究家の木村光夫（旭川工業高等専門学校名誉教授）は、このときの松倉の思いについて、「松倉さんは愛弟子の長原さんを心から可愛がっておりましたからね、建前では業界と喧嘩しないでほしいと書きましたが、本心では長原さんの行動力を信じていました」と、この一件を振り返ってくれた。

孤立無援の闘いを覚悟した長原だが、手を差し伸べてくれる人も出てきた。そんな周囲のサポートのもとポジティブに進み、旭川家具の「脚もの家具」作りは着実に結果を導き出していった。ひょっとしたら、このときに長原イズムが確立したのかもしれない。

「家具作りにおいて、先人の作品から刺激を受けて感性を磨くことはとても大切なことです。過去の高級家具のデザインから学び、自らの感性でデザインしながら現代家具として作り出し、一般庶民でも買える家具を作ることは市場性をもつことになります」

「椅子一脚ある生活」にこだわった長原をサポートしたのは部外者だけではない。言うまでもなく、「インテリアセンター」から「カンディハウス」へと成長していく過程において家具作りに携わっていた職人たちである。自由闊達に意見が交わされる社内環境のなかで、長原イズムのも

第2章　アメリカへ、ヨーロッパへ

とオリジナルのデザインを試みながら現代性を吹き込んだ椅子を作り、カンディハウスデザインに昇華させていった職人たちの声を次節で紹介していこう。

職人集団の現場から

「カンディハウス」が創業三〇周年を迎えた一九九八（平成一〇）年、取引先や顧客向けに記念誌を配っている。そのなかで、大きなスペースを割いて掲載したのが「手紙としての広告づくり～インテリアセンター（現カンディハウス）この三年間の広告～」である。この記念誌のなかで職人たちの肉声が紹介されているのだが、その忌憚のない内容が非常に面白い。それを紹介していく前に、まずは会社のメッセージを見てみよう。

✝︎インテリアセンター（カンディハウス）が雑誌「室内」に掲載している広告を
✝︎ご覧になったことがありますか？
✝︎もしかすると見逃していらっしゃるかも知れません。
✝︎私たちの広告は華やかなデザインではなく、手法も珍しくありません。

ごくオーソドックスなスタイルとシンプルな紙面構成。

でも、この一連の広告をじっくりと読んでくださっている方もいらっしゃいます。

広告らしくないところが面白いというのです。

まさにそれが私たち制作側の意図でした。

本当ならあまり言いたくない内情や、社員の本音も隠さずに出すことで、

私たちがどんなことをしようとしているのかをわかってほしい、

ものづくりへのこだわりや情熱、ひとりひとりの夢も表現しようと。

そう、私たちの広告は、

知り合って間もない友に書く手紙に似ています。

自分のことや、まわりの出来事を少しずつ話しながら、

時間をかけて理解し合うのです。

たくさんの方がこの広告を読んで、

だんだんとインテリアセンター（カンディハウス）を好きになってくれたら、

こんなうれしいことはありません。

「室内」（工作社刊）という雑誌はインテリア部門の草分け的な存在であり、辛口のコラムニス

トであった故山本夏彦が創刊したものである。二〇〇六年、惜しまれつつ休刊となっているが、この雑誌に一九九五年から三年間にわたって「インテリアセンター・コラム」として広告を出していた。『室内』の編集長をやっていた岡田さんとはずいぶん親しくさせてもらっており、社員を登場させるという広告を出すことになったのです」と、長原は説明してくれた。

体裁はというと、出版業界で「エントツ」と言われる、ページの端にある縦に長いスペースに横書きで組んだコラム形式のものである。創業者である長原實のコラムからはじまり、「本当ならあまり言いたくない内情や社員の本音も隠さずに飾らずに出すこと」を目的として、社員それぞれの本音を紹介するというものであった。とても広告とは思えない企画である。

「知り合って間もない友人に書く手紙に似ています」と広告の編集者はそのスタイルを吐露しているが、人がやらないことを仕掛けるのがカンディハウス流、いや長原流の手法とも言えるものだった。

それでは、以下で八人の社員のコメントを紹介させていただくが、記載されている年齢は掲載時のものであることをお断りしておく。

──────────

（6）（一九一五〜二〇〇二）東京生まれ。随筆家、編集者。「週刊新潮」の鋭い舌鋒の連載コラム「夏彦の写真コラム」で有名。また「諸君！」（文藝春秋刊）で、「笑わぬでもなし」を没する前まで三五〇回余り書き続けた。

残業も平気。ひとりで家具を完成させる喜びがあるから。

企画部・試作担当 服部勇二（四一歳）

あるのは簡単な図面だけ。あとはつくる人の目になって、総寸法と基本デザインは変えずに、強度を維持する限界の太さや構造を見つけるんです。おもしろいデザインだと、こちらも力が入ります。デザイナーが思ってもいなかったいい線が出て、喜ばれたりね。

共同作業は無理。ふさわしい材料を選ぶのから完成まで、全部ひとりでします。二四年間、家具づくりのさまざまな部門を体験してきましたから、機械も使えますし、南京ももう自分の手のようなもの。椅子、テーブル、箱物、全アイテムつくります。簡単なものは二日、難しいものでも四日くらいでできます。昔は半日くらい頭をかかえたこともありましたけど。

器用というより、好きなんですね。それもちょっとやそっとの好きじゃない。だから誰かを育

家具工場の中の洋裁屋。張り込みは機械より手が上です。　椅子張り課・型出主任　安達裕国（五三歳）

農家の長男なのに家業を継がないで。手に職をつけようと職業訓練校の木工科に入ったんです。一七歳で就職して以来、家具畑を歩き続け、ほぼ椅子張りひと筋。機械化ができない部分なんですね、この仕事は。

試作の段階がいちばん大変です。デザイナーと何度も打合せをして……もめますよ、できるかできないで。その打合せと試作をもとに自分で型紙つくってね、洋裁と同じです。革は伸びるから小さめの型、布は伸びにくいから大きめの型と二種類つくりって、基本形をつくるまでやります。張り込みはすべてここで手作業で行います。それから、布の張り替えなどの修理もけっこうありますね。

インテリアセンターは、新しいものにチャレンジしていく姿勢がいいと思う。いつも未来を見ているというか。私？私は今のままで十分満足。今の若い人は呑み込みも早いし、安心していますね、まず自分でものをつくる楽しみを教えます。技術的な指導はそれから。今はまだ代わりがいないから、誰にも甘えられない。つねに緊張しています。

てるなら、まず自分でものをつくる楽しみを教えます。技術的な指導はそれから。今はまだ代わりがいないから、誰にも甘えられない。つねに緊張しています。

誤差ゼロをめざし、手ごわいNCと付き合う。

北工場・安藤めい子（二八歳）

大学は農学部。それがなぜか家具メーカーへ。最初営業を希望していたんですが、工場で勉強中に物がつくられていく過程を見て、結局工場に居ついてしまって。NCルーターは自分で希望したんです。全部で七台あるんですが、女性は私だけ。女性だからとか若いからといわず、やる気のある人にやらせてくれる会社の体質に感謝しています。

最初は大変でした。私の所で〇・五ミリの狂いが、組み立てをする部門では「製品ができない！」ということになってしまう。高度な機械だから正確だ、と過信していたら失敗の連続。機械にもクセがあって、指定通りにはいかないんです。それでも、ただの板が私の手を離れるとき形になっているというのはうれしいものです。二年間NCと付き合っていますが、今はまだ未練がある。お友達になれた程度でしょうか。早く自由自在に操れるようになりたい。それまでは快適な独身寮で暮らしながら、頑張ります。

手の指は石の粉でまっくろ。飲みにもいけない。

技術開発課・係長 上野文夫（四三歳）

木材を加工する「刃」をつくっています。インテリアセンターの家具はシンプルでありながら

繊細で、ある意味では複雑。それぞれのデザインに合ったオリジナルの刃が必要です。それを早く精巧につくるために、一八年前この部署ができたのです。

一か所の加工に同じ刃が二枚いります。合金の板を砥石で削るんですが、二枚がまったく同じゃないと切削面にいらない線が入ったりしますから、せいぜい誤差は〇・〇一単位。一枚削るのに一時間か二時間。その前に、どういう削り方をするか考えるのに同じ時間がかかります。刃の種類はキャビネットで四組くらい。もっと多くの刃がいる特注家具でも、三日くらいで仕上げます。たいてい作業は夜、工場が静かになってから。日中は工場内の刃の調整や修理で忙しいんですよ。この刃は一分間に一万八〇〇〇回転という高速度のものですから、トラブルが起きると大けがにつながりかねません。ヒビやキズには特に神経を使います。

長く鉄工の世界にいますが、家具の刃物はほかとは全く違う。製品を動かさないで刃の方を動かすでしょう。独特の難しさがあります。子供にはオイル臭いといわれるし、細かい切り傷なんか日常茶飯事。この手を見たらすぐ仕事がバレるでしょうね。満足感ですか、それがあるんですよ。結果の予測しにくいものを生み出す不思議な満足感が。」

　社員の生の声を出した意図について、長原は次のように笑顔で語ってくれた。

「思いを素直に話せと言ってもね、経営者の前では自分の思いをなかなか話せないものです。そ

れなら書いたほうがいいのではないかということになったのですが、書いたからといって昇進とはまったく関係ないからね、と言っておきました」

経営者としては、社員が普段どのように仕事と向き合っているのかが分かる機会として歓迎したようだ。それゆえ、業界誌の誌面で社員が本音を紹介しても何ら臆することはなかった。それどころか、社員の普段着の姿を分かってもらえる機会として、また業界内で親しんでもらえる場になればという思いのほうが強かったようである。昨今のように、値段だけで商品の価値を判断する傾向を考えれば、正に理にかなった広告であったと言える。そんな社員の声を、続けて紹介しよう。

▼技能オリンピック国内大会で銅メダル。あの頃はほとんどが手仕事だった。北工場第二加工課・主任 梶間博（四八歳）

入社して二五年間、箱物ばかり手がけてきました。今は量産のプロパー品と、特注家具の箱物の仕上げを担当しています。私は家具製造一筋で、椅子もひと通りできるんですが、今では機械化されているし一脚を自分の手で作る機会はありませんね。昔が懐かしいです。
輸入材が入ってきた頃はずいぶん戸惑いました。こちらは国産で覚えてきているでしょう、同じ樹種でも気候や育った場所で重さも硬さもぜんぜん違う。最近でむずかしかったのは「バーボ

ン」というシリーズ。タモ材を使ったんだけど、本州に持って行ったら膨らんでしまって。あわてて材料の収縮率を調べ直して乾燥方法を調整し、最終的には図面まで変更することになりました。こういうことは、木を扱っていれば当然あり得る。板を割れば反りが出るのも細かいから、向きや木の反りのクセをちゃんと見ないと。たとえば、この引き出しと引き出しの間も、多くて二ミリでスーッと平行じゃなければダメ。見せ場ですからね。でも私は、計算どおり、思いどおりにかないのがいいと思っています。長くやっているほどこなせない部分が見えてくる。そこが面白いのですよ。

▼
つらいから辞めるという人間は少ないですね。

椅子課Ａライン・課長 川崎重幸（四二歳）

機械課Ａラインはダイニングチェアー中心の部門で、だいたい一日一〇〇脚くらい生産します。
ここで私が何の仕事をしているかって？ それがはっきり言えない。つまり全体の状況を見て作業の指示をしたり、遅れている部分があれば自分で体を動かして、流れが止まらないように調整します。小椅子は直線的なものが少ないので機械化がむずかしい。製品は大量に流れるし、限られた人数で多くの手作業をこなさなければなりません。できる人があと二、三人ほしいというの

が本音です。

苦心といえば、社員一人ひとりとコミュニケーションをもつことでしょうか。入ってくるのは若くて経験のない新人ばかり。すぐ戦力になってほしいから、早く覚える教え方を考えなきゃいけないわけです。私が入社した頃はまだまだ個人的な会社で、社長から直接厳しく指導を受けて技術を磨きましたが、今の時代はシメ過ぎてもだめ、甘くてもだめ。わざとらしい態度も逆効果ですから自然体で接しています。ただ、夢をもっている人間が多いせいか、誰も辛いから辞めるとは言わないのです。

ももひき？　そんなの二枚も三枚も履いてるよ。

木取課・嘱託社員　吉田勇二（六六歳）

四二歳で入ったから二五年になるね。六年前に定年になったんだけど、工場長から続ける気はないかと言われて。昔はこの「材料出し」から「木取り」までの工程を一人でやっていたけど、今はテーブル天板用の無垢の材料を選んでいるところ。材料の端の変色した部分は落とすし、曲がっていたら両側を削るからそれを考えて。節はないか、目が細かいか、五枚六枚はぎ合わせたとき色や木目が合うか。天板は目立つからね。ほかに付面、吸付桟、幕板、脚、スミ木用を選ぶ。この指示書一枚で三三台分の

同じ質、同じ表情を維持し続けてこそ、つき板。

接着課・係長　林輝弘（五八歳）

ここはテーブルや箱物の側板、扉に貼るつき板を準備する課。材料を選んで裁断してはぎ合せて、節はくり抜いて目立たないように埋める。一日にテーブル三〇台分くらいの作業をするかな。仕入れるつき板の樹種は二〇種類以上あって、そのなかから木目、木肌のなめらかさ、幅、長さ、使う向き、それに塗装のことなどを考えて選ぶ。ナチュラル仕上げは目立つから、いちばん気を遣うね。

向こうにあるのはオペラ劇場内VIPルームのパーテーション用のつき板。斜め使いは木目の合わせが大変なのに、特注部門は無理なことを言ってくるんだよ。無垢材の場合は木目が揃わなくてもそれが自然でいいっていう人もいるけど、つき板は均一で初めてきれいなもの。しかも同材料。一日三枚くらいこなすかな。不足も余りもないように。あまり狂いはないね。台車をひっくり返して積み直したことはあったけど。

仕事はほとんど外。雨でも吹雪でも。ももひき二、三枚重ねて、パイルの靴下履いて。私が材料を出さないと次の人が動けないから、忙しいときは残業する人の分を用意してから帰る。で、朝にはもうみんな待っているから大忙し。風邪なんかひいていられないよ。

じ製品で前回と今回で差があっちゃいけない。品質を均一に保ち続けるのに苦心するね。コツコツ経験を積むしかないと思う。実は昭和四五年の入社当時から工場のパートさんの送り迎えをやっていて、大型バスに乗るようになった今まで二五年間無事故無違反。どっちも根がまじめだからできるんだよ。

これら社員の声を読まれて、読者のみなさんはどうのように感じられたであろうか。筆者とて、家具作りの現場を毎日のように見てきたわけではない。しかし、これらのコメントを読むと、職人たちの表情までが見えてくる。単に完成品としての家具を見るだけでなく、その裏側を知ることで作品のさらなる価値が分かるのかもしれない。

次章では、旭川家具の社会的地位を確立することになった「国際家具デザインフェア旭川」について、その舞台裏も含めて詳しく紹介していこう。

第3章 世界一の木製家具デザインコンペ「国際家具デザインフェア旭川」

「国際家具デザインフェア旭川」（IFDA）の歩み

一九九〇（平成二）年、旭川市開基一〇〇年記念事業の一つとして、「国際家具デザインフェア旭川」が開催されたことはこれまでにも述べた。そのメーン事業となったのが「国際家具デザインコンペティション」である。長原らが掲げる新しい生活文化の提案や、旭川から世界のマーケットを開けるためのレベルアップの機会と捉えるもので、世界中のデザイナーに呼び掛けてオリジナルの木製家具デザインを募るという試みであった。第一回以来三年ごとに開催されており、二〇一四（平成二六）年に九回目を数えている。

IFDAを開催したことによって、旭川家具は地元旭川や日本、さらには世界の木製家具業界

にいかなる効果をもたらしてきたのだろうか。筆者が尋ねた際、基盤となる意義について長原は次のように述べてくれた。

「世界各地のクリエーターたちが旭川の地に一同に集うことで、旭川家具産地におけるデザイン・マネジメントが展開され、人的交流や商談への発展など経済面において相互関係が深まることになりました。また、世界レベルでの応募作品によって、国内はもとよりデザイン意識の高まりを生むことになったと同時に、この街に育つ青少年たちに郷土が誇る地場産業への就職志向も強くなります。あるいは、旭川に行ってクリエーティブな仕事の素晴らしさを知りたいという、デザイン志向の若者やクラフトマンを目指す若者たちの人材を吸収するメッカとしての土壌が育まれることになります。さらには、世界への広がりを経験することの素晴らしさを、より多くの若者たちが期待をもって体感するはずです。回を重ねることで、三四万都市旭川が稀なる木製家具産地として国内外に認知されつつあることも確固たる事実です」

発言の裏付けとなる事象は、たとえば木製家具業界の活性化であり、デザインコンペティショ

第1回IFDAのポスター

第3章　世界一の木製家具デザインコンペ「国際家具デザインフェア旭川」

ンの入賞作品を製品化するなどデザインマネジメントが定着していき、外国人デザイナーとの提携による自社家具のデザイン面におけるレベルアップにも貢献したことで確認できる。あるいは、自社製品の全国販売に力を注ぐ企業も確実に増えていったと思われる。

ところで、旭川に「デザインの灯り」が灯されたのはいつなのだろうか。こんな質問を長原にしたところ、デザインに開眼した恩師、旭川市立木工芸指導所（当時）の初代所長であった松倉定雄（四ページ参照）を即座に功労者として挙げた。

松倉によって公的機関でのデザイン思考の人材育成がはじまったのは一九五五（昭和三〇）年）、その後、一九七二年に東海大学工芸短期大学が旭川市神居町忠和に開設され、その五年後となる一九七七年から四年制の北海道東海大学「芸術工学部」に移行し（二〇〇八年に東海大学と統合）、高等教育機関の場においてデザイン研究のできる場（デザイン学科）が開かれた。環境が整ったことで多くのデザイン専門家・研究家が旭川に入り、地域に提供される高等教育機関としての活動が活発化したことは言うまでもない。各種イベントを含めて、旭川から発信する機会が多くなり、その社会的位置づけも高まっていった。もちろん、家具の街旭川にとっても「デザイン学科」の存在は大きく、人材育成とデザインの活性化に多大なる貢献を果たしてきたと言える。

その歩みのなかで、一九七六年、旭川市の協力により地元運営委員会がデザイン・シンポジウ

ムを開催している。全国から多くのデザイナーを集めてデザイン論議を展開したわけだが、これは旭川市における産学官が協働で試みた初めてのシンポジウムであった。

その後、東京芸術大学卒の鈴木庄吾や、戦前からデザイン教育で東京芸術大学とよきライバル関係にあった千葉大学卒の澁谷邦男が、一九八四年、東海大学湘南キャンパスから旭川キャンパスに赴任してきたことも旭川にとっては影響が大きかった。それを証明するように、一九八七年、「旭川国際デザインフォーラム」というイベントが国際的なフェアへと発展されている。

そして翌年、長原が自社の創業二〇年記念事業として北海道東海大学と共同で取り組んだ「国際デザインフォーラム旭川88・SPIRIT OF DESIN」を開催し、海外のデザイナーとの接点をもち、木工家具産地旭川とデザインフォーラムとの協力関係をさらに強固なものにしていった。ともに、家具産業界におけるデザインフォーラムとしては全国でも初めての試みであった。そのころの北海道東海大学と旭川家具との関わりについて、芸術工学部長だった澁谷は次のように回顧している。

「鈴木庄吾先生は、伊勢丹デパートのデザイン研究所長のときに、デパートで扱うにふさわしい家具を見極めるため、全国の家具生産地を見て回っていました。その一つに旭川もあり、今度は教育の立場から旭川家具と向き合うことになりました。鈴木先生は家具業界の方々と機会あるごとに接触し、これまで産地の主力商品であった『箱もの家具』から『脚もの家具』に脱却しなけ

第3章　世界一の木製家具デザインコンペ「国際家具デザインフェア旭川」

れば将来はないと説得していました。長原さんが言うと角が立ちますから、鈴木先生でよかったのです」

鈴木庄吾と長原實の接点が深まるにつれて、鈴木と行動をともにしていた澁谷も長原の「飲み友達」となり、二人の関係が深まっていったという。北海道東海大学が全面協力してのイベント開催によって拍車がかかり、澁谷は大学の芸術工学部長という立場で応援体制を組んでいったのである。

「旭川国際デザインフォーラム」を終えた鈴木は、「国際的視野から私たちの生活文化や家具の

──────────

(1) (一九三一〜一九九一) 福島県生まれ。東京芸術大学デザイン科卒業後、静岡県工業試験場に入り、在職中にフィンランド中央工芸大学に赴き、北欧デザインを研究。伊勢丹研究所を経てフリーデザイナーとなる。一九八四年より北海道東海大学芸術工学部デザイン学科で教鞭をとりはじめ、翌年同科専任教授となる一方で、北方生活研究所所長を務めた。インダストリアル・デザインを専門とし、日本インテリア学会理事、北欧建築デザイン協会理事、Gマーク審査員などを務めた。寒冷地の生活を深く理解し、生活をいろどる工業デザインを生んだ。

(2) (一九四〇〜) 東京生まれ。専門は工業デザインと地域デザイン史。千葉大学工学部工業意匠学科卒業後、日産自動車設計部にて初代「ニッサンローレル」などをデザインする。一九七〇年に「(有)テクネデザイン」を設立するとともに、東海大学教養学部芸術学科常勤講師となる。一九八四年に北海道東海大学に移り、同大学芸術工学部長、開設した大学院の研究科委員長、札幌市立高等専門学校長を歴任。日本デザイン学会理事、インテリア学会理事、Gマーク審査委員などを経て現在東海大学名誉教授。九四ページからのコラム参照。

デザインを考える機会をもった」（《北海道新聞》一九八七年二月二一日付）と語り、シンポジウムに参加したデザイナーの所見の一端を紹介している。

「デザインとはより良い明日を願う生活思想なのだ、だからデザイナーはやらなくて、一体だれが新しいことをやるのか。デザイナーは常に新しいことに挑戦すべきである。デザイナーがやらなくて、一体だれが新しいことをやるのか。デザイナーをしなさい、デザインを」と述べたのは、シンポジウムに参加していたイタリアのジョナサン・デ・パス(Jonathan De Pas)で、彼はまた、「デザイナーは技術、形、社会を見つめる三つの目が必要だ」と若いデザイナーに話し掛けたと強調している。

デンマークのヨハン・ウェデル・リーパー氏は「工芸は生活の一部であり、デザインは生活環境を快適にする役割を果たす」。またアメリカのポール・ヘイグ氏は「デザインは伝統美と自分の個性を統合させていくことが大切で自分の思想、自分の感覚を大事にして仕事するよう心掛けるべきだ」と説き、大阪からの喜多俊之氏は「国際性を念頭に置いたデザインの重要性」を訴えた。

各氏とも家具は単なる生活道具ではなく、持ち主の教養や個性を表すもので、中小企業のビジネスとして適した分野であり、デザインを優先させた家具作りがビジネスの成功を保証する、そのためにはデザイナーとの深い信頼関係に基づく連携が不可欠であると指摘した。

（中略）

また、生活文化の水準を計るには四つの物差しがあると思う。美しさや醜さに対する感覚や態度、時代の雰囲気をものごとに表現する能力、ものごとを楽しむ態度、個性創造の意欲である。そして、安全で、便利で、楽しく、美しい生活環境を求めるのは健全な市民の当然な権利で、もしここ旭川に守るべき伝統があるとするなら、それは新分野を切り開く開拓の精神であり、それはとりもなおさず、生活をデザインする生活態度にあるのではないだろうか。《北海道新聞》一九八七年二月二一日付

このように締めくくられている鈴木の提言は、的確かつ示唆に富むものであるとしか言いようがない。これらの提言は、その後の旭川家具の歩むべき道筋を明確に照らしていた。要するに、北海道東海大学の後押しのもと、旭川におけるデザイン開発の「下地」が醸成されていったわけである。その土台を踏み固め、さらに強固なものにしようと、第一回の国際イベント「国際家具デザインフェア旭川'90」（IFDA）が開催された。開催前の思いを、長原は次のように語ってくれた。

「とりわけ、このときのデザインフェアは、一般市民にも広く公開されるところに大きな意義がありました。なぜなら、デザインマインドとは、個人レベルから企業レベルへ、そして地域レ

ルへと発展したときに、それが文化性をもってくるからです。中・高校生から大人まで、与えられた文化と創り出す文化の価値の違いを理解したとき、二、三〇年後、この街の姿は固有の美しさをもちはじめると確信していました」

産学官協働による初めての国際イベントIFDAの開催を翌年に控え、「仕掛け人」の一人であり、長原の戦略にとっては「表の顔」でもある運営委員会副委員長の鈴木庄吾は、「シンポジウムでは二一世紀におけるデザインの定義づけをしたい」と意欲を述べるとともに、フェアの骨格について次のように示している。

　国内的にも旭川というより富良野の北といったほうが分かるという具合ですけれど……。③旭川の家具は日本の中でもユニークな製品ですし、国際的観点からみても旭川の家具は充分通用するだけの水準にあるだろうと思います。旭川から関東、関西市場に製品を出していることだって、ある意味では国際的な性質を持っています。今回の国際フェアを通して、これからの家具づくりは国内市場を対象としている内容であったとしても国際化の視点をもたないと本格的な家具づくり、魅力のある産地として発展できないという意識が発達してほしいと願っております。

北海道だって外国の方々が知っているわけではないし、時間をかけてお付き合いをすることによって旭川を知ってもらうしかないと思います。フィンランドのデザイナー協会、家具輸出工業会、ドイツも同じくデザイナー協会や家具工業会、同じようにイタリアにある家具工業会、デザイナー協会の事務局をおたずねしてフェアのPRをしたところ非常に関心をもっていただいたことに、私どもフェアの運営委員としては期待しているところです。

（東京・国際家具見本市旭川家具出品協会」冊子より）

国内向けの家具作りにおいても、これからの家具作りの方向性についても、「国際化の視点」をもった本格的な家具、魅力的な家具作りの必要性を説くとともに、ヨーロッパでのキャンペーン活動の成果を語る鈴木の指摘は光明を見いだすものであった。しかも、国際デザインコンペが開かれることについての質問に対して、「木製家具という切り口でもって、国際コンペはおそらく初めてだろうと思います」と、国内外における初めての試みであることも強調していた。

二〇一五年現在、東京オリンピック・パラリンピック、サッカーやラグビーのワールドカップ

（３）フジテレビで富良野発のドラマとして全国放送され、話題をさらった倉本聰脚本による『北の国から』（連続ドラマとしては一九八一年から一九八二年。ドラマスペシャルとしては一九八三年から二〇〇二年まで放映）の知名度が高いため、旭川は富良野の北と認識したうえでのユーモア発言。

と、スポーツの世界では世界に向けたパフォーマンスが繰り広げられている。当然のごとく、多くの国民がそれを後押ししている。しかし、二六年前の一九九〇年に開催されたIFDAは、どうも人知れず行われたような気がする。マスコミ報道の量が理由なのか、それとも国民の関心度が理由なのか。いずれにしても、毎日使っている家具に対して「こだわり」をもっている人が少ないことは確かである。もちろん筆者も、長原の最初の評伝『椅子職人』を書きはじめるまではそうだった。

デザイン主義──旭川家具の地ならし

鈴木庄吾について、長原は次のような感慨を抱いていた。

「鈴木庄吾先生と二人で仕掛けたのですが、表の仕掛け人としては鈴木教授が、私は黒子に徹し

ました。鈴木先生の前向きな発言もあり、よくやってくれました。鈴木先生の東京芸術大学出身者のネットワークで多くの支援をいただきました。鈴木先生がいたからみんながついてきてくれたと思いますし、鈴木先生がいなかったらIFDAの立ち上げはうまくいかなかったでしょう。

そして、澁谷邦男先生は、大学としてバックボーンとなっていました」

ともに事業の周知とデザインコンペティションへの作品応募要綱を持参してフィンランド、ドイツ、イタリアのデザイン系大学を回った。北海道東海大学の澁谷邦男は、鈴木庄吾の思いを次のように語っている。

「モノづくりは、デザインを中心に据えなければいけません。想像力の勝負だということですが、地元でそれだけのクリエーターを育てるには相当の時間がかかります。しかし、遠回りでも世界からクリエーターが集まる場をまずつくり、そこで彼らのさまざまな考え方やデザインに取り組む際の姿勢に刺激を受け、同時に世界の動きを学べたら、とコンペティションをやることにしたのです。第一回IFDAのテーマは『デザインは愛、木と暮らし』でしたが、これは鈴木先生が師と仰ぐ小池岩太郎先生が著書『デザインの話』のなかで掲げたモットー、『デザインは愛』を受け継いだものです」

このテーマのもと審査にあたったメンバーは、鈴木人脈でフィンランドのインテリアデザイナ

ーであるアンティ・ヌルメスニエミと宮脇壇、長原人脈で世界的な工業デザイナーである喜多俊之（四七ページの注参照）とアメリカ人のマイケル・マッコイ（Michal McCoy）、その喜多の推薦で建築家・インテリアデザイナーのジョナサン・デ・パスというデザイナーであった。

一九九〇年七月三日から八日までの六日間にわたって開催されたIFDAだが、その主な事業となったのは「国際家具デザインコンペティション」「国際家具デザインシンポジウム」「国際家具デザイン展」の三つである。コンペティションには、国内はもとより世界一九か国・地域から四七二点の作品が寄せられた。繰り返し述べるが、木製家具産地旭川市が単独で開いた、世界で初めての木製家具国際コンペとなった。

「IFDA開催で旭川に流れ込む海外の空気は新鮮だった」と、第一回目からかかわりをもった澁谷邦男は著書『日本・地域・デザイン史Ⅰ』で回顧している。旭川が「家具デザインコンペの街」として世界に印象づけられる第一歩となり、成功裡に終わったIFDAの開催だが、翌年の一〇月五日、その仕掛の中心にいて牽引してきた鈴木庄吾が肺水腫のために五九歳で亡くなった。長原は自ら世話人を買って出て「偲ぶ会」を催し、「これから、先生が家具業界などに残された教えを語り継ぎたい」と鈴木の遺影に向かって自らの決意を語った。

「大変な衝撃を受けました。あれだけ情熱を捧げて開催にこぎつけた鈴木先生が突然逝去されたのですから、一回でやめるわけにはいきません。鈴木先生の遺志をつなぐためには続けなければ

いけない。『弔い合戦』という思いで、意気込みが湧いてきました」と誓いを立て、継続していくことに情熱を注いでいった。思いは一貫して、旭川の代表的な地場産業である家具のデザイン性を高め、旭川をデザイン発信基地にするという意気込みであった。

IFDA開催に尽力した人たちは、長原とともに継続開催の道を探った。参考としたのは、イタリア・ミラノで早くから開催され、一九五〇年頃にはデンマークのハンス・J・ウェグナーなど、その後巨匠と言われるデザイナーたちを多く輩出することになった舞台である「トリエンナーレ (triennale)」であった。

(4) (一九一三〜一九九二) 東京生まれ。東京芸術大学名誉教授。日本のインダストリアル・デザインの草分けとして振興に寄与した。

(5) Antti Nurmesniemi, 1927〜2003) フィンランド生まれの工業デザイナー・建築家としても有名。ドイツやイタリア、日本など世界各国の客員教授、デザインコンサルタントとして働く。

(6) (一九三六〜一九九八) 建築家、エッセイスト。東京芸術大学卒業、東京大学大学院工学系研究科修士課程修了。一九六四年、一級建築士事務所「宮脇檀建築研究室」を設立。

(7) (Jonathan De Pas) イタリア、ミラノ生まれ。建築設計、インテリアデザイン、工業デザインなどで活躍。

(8) (Hans Jørgensen Wegner, 1914〜2007) デンマークの家具デザイナー。生涯に五〇〇種類以上の椅子をデザインし、二〇世紀の北欧デザインに多大なる影響を与えた。その椅子は、ニューヨーク近代美術館などにコレクションされている。

トリエンナーレとは、イタリア語で「三年ごと」を意味し、ミラノで三年に一度開かれている国際美術展のことである。

これを参考にして、三年ごとに開催することを決めた。

「三年に一度の開催なら、組合（旭川家具工業協同組合）も毎年一〇〇〇万円ほどの資金の積み立てができます。行政としても、毎年一〇〇〇万円単位の予算は使えないでしょうが、三年に一度なら出せるというので三年ごとにしたのです」

膨大となる開催資金の捻出を計算して継続の道筋をつけた長原は、コンペ開催の意義とその効果について、デザイン家具を応募することで知的な裾野の広がりが見込め、作り手である応募者との接点から木製家具産地旭川での製品化が試みられることがあると言う。また、イベントの開催を通じて、地場で一〇〇パーセント受け皿となれる家具産地の懐の深さを発揮できるという役割も含められていた。

「当初は海外からの応募登録料は無料にしていたのですが、無料であるために学生の集団応募があって一三〇〇点ほど集

IFDA（1996年）での審査風景

まることもありました。応募点数が増えすぎることで審査も大変になりましたが、それ以上に、作品の質が下がるという現象を招いたことが分かりました。有料にしたら七〇〇点ほどの応募となったのですが、この規模で続けて六、七回までいったら一〇〇〇点ほどに復活しました」

IFDAが世界的に認知されたことに自信を深めた長原の心情がよく伝わってくる。旭川のような地方都市で開催される世界規模のイベントは、国際家具見本市を除けばまず世界のどの国もやらない。ましてや、国際的なコンペはやらない傾向が強くなっている。そんななか、IFDA開催に基づく宣伝効果で確固たる実績を旭川に残している。

鈴木のもとで「国際家具デザインフェア旭川」の開催に尽力した北海道東海大学の芸術工学部長（当時）の澁谷邦男も、国際的なイベントを旭川スタッフで成功させたことは意義深いと回顧している。

「何よりも、札幌や東京の組織や有力者の仲介を頼らずに、旭川だけで取り組み成功させたことの自信は大きかったですね。地方都市旭川が単独で世界的イベントをやってのけたという自負が、旭川家具の世界戦略への大きなステップになりました。長原さんも、苦労した分大きな手応えを感じ取り、誇らしく思っていましたね」

長原自身も、旭川家具の世界市場との向き合い方を、自らの五感でつかみ取っていたのである。員に登録料を五〇〇〇円にしました。

「織田コレクション」という財産

第一回IFDAの開催に際し長原は、旭川家具の産地としての将来性を「脚もの家具」、つまり椅子に絞っていた。共催事業として設定していたイベントとして「世界の名作椅子展」を企画していたことからも、その意向はよく分かる。そして、世界の名作椅子をコレクションにしている織田憲嗣（ivページ参照）にも白羽の矢を立てていた。

織田と長原との接点はどこにあったのだろうか。長原が初めて織田のもとを訪ねたのは、「名古屋デザイン博覧会」のときである。これは、名古屋市が市制一〇〇周年を記念して一九八九（平成元）年七月一五日から一一月二五日までの四か月間にわたって、名古屋市内の三会場で開催されたものである。

博覧会の協賛企画として、デンマークの椅子だけを集めた織田憲嗣の「デンマークの百八十脚展」が吹上ホールの一階で五日間にわたって開催されていた。開催期間中に身内の不幸に遭った織田は一時会場を留守にしたのだが、ちょうどそのときに長原が展示会を訪れた。あとで織田は、置かれていた名刺の裏に長原のメモを見つけた。「是非お会いしたいので、北海道にお越しの節は会社にお越しください」という内容であった。折よく、芦別市のテーマパー

ク「カナディアンワールド」[9]に仕事で訪れた織田が長原に連絡をしたところ、早速、旭川トーヨーホテルに招かれた。

実は、このときIFDAの会議がこのホテルで開かれていたのだ。唐突に、「世界の名作椅子の展示会をやりたいので、知恵を貸してほしい」という提案を受けた織田であったが、何の疑問をもたず、「木の家具百年百選」を提案したという。そして、織田自らが所有している七五脚のほかに、知り合いに声をかけて集めることまで約束している。職人魂を感じるエピソードである。同時に長原は、「旭川の地に『椅子ミュージアム』を造りたいので、『織田コレクション』を旭川の地に持って来ませんか」とも投げ掛けた。

「織田コレクション」とは、当時グラフィックデザイナーであった織田憲嗣が、私財を投じて一九世紀後半から今日までの国際的な評価をもつデザイン性の高い椅子ばかりを収集したコレクションのことである。個人のコレクションとしては世界最大で、ドイツにある「ヴィトラデザインミュージアム」に並ぶものである。しかも、現在のデザイン視点から系統立てて収集されており、格調の高い逸品ばかりとなっている。八四〇脚ほどある椅子コレクションを関西に住む友人が所

(9) 一九九〇年に開園し、一九九七年に閉園している。現在は、芦別市営カナディアンワールド公園として運営されている。

有する倉庫などに置かせてもらっていたのだが、湿度の高い関西では椅子の劣化が心配され、織田は心を痛めていた。

長原の提案に対して織田は、輸送費を確保し、「織田コレクション」を収蔵できるミュージアムを間違いなく造るという約束を交わしたうえで同意した。長原は自ら音頭をとり、織田コレクションの所蔵品を受託管理し、多くの人に知ってもらい、家具業界はもとより地域の産業・文化の発展に寄与することを目的とするため、一九九一(平成三)年、織田コレクションの協力会を設けた。旭川までコレクションを運ぶ費用や保管費、保険料の負担を協力会にお願いしたうえ、さらに「織田コレクション運営委員会」も立ち上げ、自ら委員長としてミュージアム造りの先頭に立った。

その長原とともに旭川誘致の先頭に立った澁谷邦男(当時は北海道東海大学芸術工学部長)は、織田コレクションの価値を次のように語っている。

「生活道具を美術館に収蔵した例では、ニューヨーク近代美術館が有名です。市民や観光客に絶大の人気を誇る美術館の四階には、ベルヘリコプター、トーネットチェアをはじめ、雑誌で見覚えのある生活用品や現代建築の模型が所狭しと展示されています。そこは、現代人にとって、そうした生活用品や技術観、時代性を知り、同時代に自分がいることを確かめる貴重な場です。ワシントン・スミソニアン航空宇宙館、農耕具や家庭用機器、それらが発するメッセージによりさまざまな生活文化、

輸送機器を集めたデトロイトフォード博物館でも、人々は同様の感動の時を過ごしています。織田コレクションは、これらと同列の価値をもっています」

具体的に世界に誇るアメリカの博物館を事例に挙げて、織田コレクションの価値を世界レベルの存在と評価している澁谷は、同時になぜ旭川の地に誘致するのかについてもずばり切り込んでいる。

「旭川市は頭脳立地の指定を受けるに際し、『北の生活文化産業』の育成を中心課題に据えました。全国的に定評ある家具産業を有し、自然豊かな近代都市を目指す旭川にとって、織田コレクションの果たす役割はかぎりなく大きいです。行政は、

(10) 織田コレクション協力会事務局・旭川市永山二条一〇丁目1の35（旭川家具工業協同組合内）TEL：0166-48-4135 メール：chairs@asahikawa-kagu.or.jp

北海道東海大学の体育館に展示された織田コレクション（1999年）

今後の産業、文化政策を考えるとき、織田コレクションを中核的存在の一つとして位置づける必要があります」

学者の立場から切り込む澁谷に対して家具職人である長原は、支援する立場のもと、コレクション誘致に際しての思いを次のように語ってくれた。

「私が家具職人を目指して、最初に作りたいと思ったのは椅子でした。椅子は彫刻に近く、形だけでなく素材も自由です。しかも、座るという機能をもった工学的な要素があり、工業生産と芸術の中間に位置していると思います。建築家や彫刻家、アーチストも椅子に対する向き方が面白いです。なぜ、織田コレクションを旭川にかというと、旭川は盆地ですから、視野が狭くならないよう海外に目を開き、かかわりをもつことが必要になってきます。高校、大学の学生たちが織田コレクションで世界の名作椅子に触れ、椅子を通して世界に目を向けて欲しいのです。もちろん、テキストとしても最高のモデルです。将来は、しっかりとしたミュージアムを造ることが必要です」

当時、織田のもとには、ほかの都市からもコレクション誘致の話がもち込まれていたという。しかし、コレクションを提供する必然性を織田自身が感じていなかった。にもかかわらず、長原の熱心な誘いに心が動いたのは、旭川の納涼な気候条件が保存に適しており、何よりも木製家具産地として「脚もの家具」を世界に発信しようとしている旭川であれば、織田コレクションの意

日本の家具が世界を席巻？

IFDAの四回目の開催となった一九九九年のことを紹介しておこう。

このときには、世界四四か国・地域から七五七点に上る応募があり、回を重ねるごとに国際的な広がりを見せるようになっていた。応募作品の審査にあたるのは、前述したように国内外で活躍する一流デザイナーであり、作品の質を世界レベルで判断していくことになる。その一人、イギリスの家具デザイナーであるサー・テレンス・コンラン（Sir Terence Conran）が〈北海道新聞〉のインタビューに答えたフェア評が注目に値する。

コンペの印象については「高いレベルの作品が多い」と語り、デザインコンペの意義については「コンペを通して技術水準が上がり、国際的な競争力がつきます」と高く評価する一方で、

さらに、織田憲嗣自身も北海道東海大学芸術工学部の教授採用に応募して、教授として旭川に迎えられることになった。織田は、「旭川には椅子が先で、あとから私が来ました」と笑う。それにしても、長原の織田コレクションへの思い入れが人一倍深いものであったことが分かる。

義を十分昇華できるとの思いから転地を決意したという。

自らのデザイン信条について次のように語っている。

「審美的に美しいこと、実質的であること、オフィスにあるとうれしくなるような家具であることです。優れた家具といることは友達といることより素晴らしいことです」〈北海道新聞〉一九九九年六月三〇付

さらにサー・テレンス・コンランは北海道家具についての印象も語っているので、同じく引用紹介しておこう。

「スカンディナビアの影響を強く受けていますね。決して悪いわけではないのですが、もう少し日本的なテイストを導入してはどうでしょうか。(日本的な意匠を取り入れた)三宅一生氏らのデザインが世界の注目を浴びたように、将来、日本の家具デザインが世界を席けんするか

第4回 IFDA の作品展示会場（1999年）

第3章　世界一の木製家具デザインコンペ「国際家具デザインフェア旭川」

このとき開催委員会の会長を務めた長原の言葉も紹介しておこう。その特徴と課題について次のように語っている。

「コンペ部門では審査を効率的に行うため、応募登録料をすべて有料にし、提出作品を絞ったのがまず一つです。その結果、非常にレベルの高い作品が集まりました。およそ十年にわたって続けてきた成果として、世界中のデザイナーや、学生にとっての登竜門としての役割が見えてきたと思う。

また、会場を分散し、織田憲嗣コレクションのすべてを見せることができたことも専門家の間では高い評価を得ました。コンペの入賞作品の特徴としては省資源化への配慮から成型合板を使ったものが多く見られたのです。商品としてすぐに市場に出せるものではないが、時代の流れに耐えられるだけの力、発展の可能性を持っています。作品のいくつかは使いやすいようにデザインし直して商品化することになりますが、旭川では成型合板の設備を持つ企業が少ないことから地元の家具業界にとってはすぐにプラスになるものではありません。ただ、選外作品の中にも商品化の可能性を持つものがあり、それらを採用しようという企業もあります。次回の課題としては、地域との結びつきをもっと深め、商品化できるものをより一層求める努力が必要になってきます。そして、地元の家具産業をもっと世界に知らしめなければならないでしょうね」（《北海

建設新聞〉一九九九年八月一〇日付）

旭川の家具業界が飛躍的な進歩を遂げていると言うだけでなく、コンペの機会を通じて地元でも優秀なデザイナーが育ってきたことを付け加えている。その一方で、「省資源化」という傾向も反映していると指摘し、「成型合板」を使った作品が目立ったことも特徴の一つとして捉えていた。つまり、地球環境への配慮から、木材資源の有効活用としての捉え方が、すでに応募作品に反映していることに着目していたのだ。

そして、高級家具としてのイメージが確立できたものの、逆に「商品の大半が大都市に流れてしまい、地元の人が買ってくれないという悩みもある」と、高級家具路線の定着によって地元消費者への還元力が弱いことも認めている。購買層がかぎられていることに対して、危惧を抱いていたことが分かる。

このときの経験を踏まえてのことだろう。第五回目となるIFDA開催（二〇〇二年）を前に、「旭川デザイン会議」の会報誌である「デザインニュース」（Vol.7）に、澁谷邦男とともにIFDAとその価値について意見を述べている。まずは、このフォーラムで入賞した作品が即商品として結び付かない理由についての長原の発言を紹介しよう。

「どんなデザインコンペでもそうだと思いますが、トップ賞を受けた作品がすぐ製品化できることは少ないのです。逆に、すぐ売れそうなものだと入賞しないのではないでしょうか。どこかで

見たようなモノになってしまいます。

つまり、作品がコマーシャルベースで成功するためのプロセス、これがデザイン・マネジメントです。そのデザインが本当に活きるのかどうかという、作品の奥に秘めた可能性……作品そのものではなくて、持っている可能性の面白さがありますよね。マネジメントに携わる人は、そうした商品への可能性を見抜く力と、リファインして製品にした時の市場価格を見極める力が必要なのです。それには、国内にはどういう商品があるとか、世界のマーケットにはどういう商品があるかが、知識としてほぼ分かっていないといけません」

これに対して澁谷邦男は、「製品価格の検討がついて初めてどれだけ投資できるかという判断につなげる」と述べ、IFDAのデザインコンペの意義を「宝の山」と称している。

「このデザインコンペというのは、今日まで続けてきて、世界のクリエーターたちが応募してくるわけですから、実は宝の山だということが最近ようやく認識されはじめたということじゃないでしょうか」

長原は、もう一つの「宝の山」についても提案している。

「旭川家具工業協同組合が保管（当時）している、世界中の椅子を集めた膨大な織田コレクションです。このなかには、それこそ、二〇世紀中期の傑作がたくさんあるわけです。デザイナーは、誰もが先人から刺激をうけて、自分なりのものをどんどん作っていけばいいのですよ」

三年ごとに開かれてきたIFDAにより、旭川には有形無形の「宝の山」が集積されたのだと力説している。世界で一線級と言われるデザイナーの作品が披露されることになった。当然、商品化にもつなげていく機会が広がるとともに、地元旭川家具業界のデザインレベルの向上にも大きな影響を及ぼす機会となっていることを二人は強調していた。

その「宝の山」であるが、旭川家具業界のなかで実際に商品化された事例がいくつかある。その一例として、長原が自社製作で商品化した椅子を紹介したい。

一九九六年の第三回IFDAのデザインコンペで金賞を受賞したフィンランドのシルッカ＆ティモ・サールニオ（Sirkka & Timo Saarnio）の作品「ラピス スタッキングチェアー」である。カンディハウスがこの作品のライセンス供与を受けて、三年もの時間をかけて試作を行った。三年もかけたというところに、受賞作は即商品化には向かないという長原のジレンマがあった。なぜなら、デザインというのは発想のオリジナリティーであるから、製品化への架け橋を提供し

てくれただけのものと捉えていたからだ。イベントでの「チャンピオン・デザイン」であっても、その原型をもとにしてオリジナルな椅子に仕上げていくのが「家具屋の仕事なのだ」という論法がその根底にあった。

あえてゆっくりと製作を進めたわけではない。三年という歳月がかかってしまうほど、形状や機能、かけ心地の良し悪しから製作コスト、技術開発面などを検討してきたという。それほど新製品としての商品化には、時間的なコストがかかるということである。

完成した商品は、木製椅子としては一脚の重さが三キロほどで、一〇脚積んでも高さが二メートルという収納性にも長けた「究極のシンプルさ」を最大の売りとした。市場性としては、大学や図書館などのホール、公共の集会施設での使用が考えられた。それまで金属家具に席巻されてきた世界市場に挑戦できるだけの、

収納性にも長けた「ラピス　スタッキングチェアー」

木の温もりを強く印象づける木製椅子のデザインとなった。「この種の椅子としては、普遍性と高い完成度をもった『名品』と自負している」と言うほど自信作となった。何よりも、作品の奥に秘めた可能性を導き出した商品化の好例である。「宝の山」から生まれた「宝」、是非一度、座っていただきたい。

コラム 家具を、人を、地域を新しい次元に導く人

渋谷邦男（東海大学名誉教授）

私は、最初に勤めた大企業のデザイン部署で、次に横浜につくったデザイン事務所で、さらに二つの高等教育機関で多くの経営者や部門のリーダーの方々と仕事をしていましたが、デザインのポイントをまるで理解されない方が少なくありませんでした。でも、長原さんには初対面のときから、デザインをよく理解されている経営者、デザインの力を商品に最高の形で反映させる方、という印象をもちました。

職人上りの方が多い家具業界では、経験されたことに固執するあまり最終的にデザインのよさが生かされないというケースも多々出てきています。長原さんにはいろいろな考えを融合し発展させる力、言い換えれば、信頼関係を築きデザイナーにやる気を起こさせ、両者が納得しかつ予想を超える結果を手中に収める力があります。デザイナーにとって理想の経営者であり、

かつご本人も一流のデザイナーなのです。

長原さんは、常に前向きの人です。私は長原さんと「ものづくり」ではなくIFDAや公立大学をつくる市民運動で一緒に仕事をさせていただきましたが、「公立ものづくり大学」運動では旭川の将来を豊かにするという強烈な目標に向かって邁進するのです。問題意識がきわめて高いのです。そして、実現のための労を惜しみません。細かいことにも気を配りますが前進のために必要なことを一つ一つ着実に熟していきます。

相手に会い、最初に自分の考えを率直に話しますが、その内容は実によく練り上げられており、説得力があります。長原さんは人生のなかで素晴らしい方と何回も出会いますが、この一貫した真摯な態度が出会いをつくり、その次の飛躍へと発展させるのです。崇高な目標を掲げて新時代を築いたスティーブ・ジョブスと

東海大学名誉教授・澁谷邦男

重なります。

職人からスタートされましたが、卓越した経営者であり、すぐれたデザイナーであり、自ら率先して行動する社会のリーダーであり、これまでの職人の枠に収まる方ではありませんでした。

第 4 章

長原實のデザイン・スピリッツ

椅子への愛

「職人時代から私は、木をこよなく愛していました。人生のテーマは、木の一本一本の個性を生かした、もっとも使いやすい美しい家具を作ることです。荒れた地で頑張って育った木を、最高の家具にしてあげたい。そして、大切にしてくれる人に手渡したい。幸せになって、という気持ちですね。ロングセラーの『ボルス』や『ゴルファー』と、これまでにいろいろな家具をデザインしてきましたが、今でも新しい家具のデザインが夢に出てくることがあります。夜中に起きてしまって、デッサンしないと眠れない。休日も、椅子のデッサンをしていますね。仕事というより、生活の一部なのです。

私は機械化に反対じゃありません。むしろ、最新鋭の機械導入と日本の伝統的な職人技や精神の調和、そして近代的で美しい工場で家具を作りたいと思っているほうですが、そこにもやはり伝承すべきことが必ずあります。若い世代に、それを伝えるのも私の仕事だと思っています」

北海道産の広葉樹を誰よりも愛し、木に対する思いを椅子への愛に昇華させていたと言える。ドイツでの研修を経て、産業革命後の機械化という手段と、日本的な手作りとの融合を合理的に取り入れることを悟った長原は、設備投資を行って工場で実践したのである。

そして、日本的な「家具のマイスター制度があってもいい」と提言する。ドイツではマイスター（親方）は国家資格となっており、資格の取得者たちは、練達（れんたつ）のモノづくりの腕前に加えて設計や原価計算の仕方、さらには市場調査までこなしている。それらに「デザイン力」を加えて「家具マイスター」と位置づける。より多くの家具マイスターを育てることで、旭川家具産地の底上げを狙いたいという思いがあった。

このような思いのもと、自ら半世紀以上の家具職人（クラフトマン）というキャリアを重ねた長原は次のように語ってくれた。とりわけ、椅子に対する愛着心が強かったことがうかがえる。

「これまでたくさんの家具を作ってきましたが、私は椅子が大好きです。家具のなかでも一番人間に近く、体の形や重さをしっかりと受け止めてくれる。それに立体的というか、空間の造形がとても自由ですよね。人は、家具に囲まれて暮らします。家具に触れ、家具を使い、家具を見て

第4章　長原實のデザイン・スピリッツ

います。人生の長い時間を一緒に過ごす家具は、人にやさしく、役立ち、気持ちを明るくしてくれるものであってほしい。もちろん、丈夫で使いやすいものでないといけません」

世界的な椅子研究者である織田憲嗣（ｖページの注参照）も、こよなく愛する椅子について次のように述べている。

――椅子とはなんでしょう。一般には体を受け止めて支える道具ですが、一方で人間にこれほど近い存在の道具もありません。その証拠に椅子には人間の体の部位と同じ名前がいくつもあります。例えば、背もたれの「背」、肘掛の「肘」、字は違いますが「脚」もそう。自分の生活を振り返ってもらえば、人生のかなりの部分を椅子とともに過ごしているはずです。

〈《北海道新聞》二〇一四年六月二九日付〉

これほど現代人の生活のなかに溶け込み、必需品という存在になった椅子は、いつ頃から日本人の生活のなかに定着したのだろうか。生活雑貨を含めて家具の存在は今や当たり前のように慣れ親しまれているわけだが、和式家屋を生活の場としてきた日本人にとって、とくに戦後までの庶民の暮らしにおいては、粗末な箪笥（たんす）とちゃぶ台、囲炉裏（いろり）、文机、鏡台といった類いのものしか家具はなかった。

昭和四〇年代の高度成長を経て生活が西洋化したことで、家族が膝を詰めて食事をとっていたちゃぶ台が椅子を必要とする食卓テーブルとなり、和箪笥だけしかなかった部屋に洋服箪笥が置かれるようになり、食堂や居間、寝室といった目的別の部屋が増えることで寛ぎのためのソファーセットが置かれ、子どもたちには勉強机と椅子が置かれるようになった。何よりも、現代の生活の場において、椅子が大きな位置を占めるようになったわけである。日本人の椅子文化の普及について、織田は次のように分析している。

――戦前の日本にも洋家具は存在した。しかし、それらは資産家や政治家といった特権階級の人たちの間で使われていたものであった。故に日本での椅子による洋風の生活が一般大衆の中にもちこまれたのは、おそらく日本住宅公団が設立され、各地に住宅団地が建設されていった一九五五年以降ではないだろうか。

（『Danish chairs・デンマークの椅子』の「あとがき」より）

とはいっても、椅子が暮らしのなかに定着して僅か半世紀ほどである。椅子と向き合う生活がどこまで定着しているのだろうか。その答えを出すのは生活者である庶民であり、椅子の現在と将来を牽引するべき家具製造業者の責務でもあろう。この責務ということを、かなり早くに長原

第4章　長原實のデザイン・スピリッツ

は感じ取っていたと思われる。というのも、一九七〇（昭和四五）年、すでに椅子作りの心構えを創業した「インテリアセンター」の「社訓」に掲げていたのだ。

†††††††
一　我々は常にその生業を通じて社会のために役立つことを考えよう
一　我々は常により良い生活の道具を創作する心を持とう
一　我々は常により高度な技術に挑戦する勇気を持とう
一　我々は常に自然と平和を守り思いやりの心を育てよう
†††††††

このような思いは、その後の社員の仕事ぶりにも反映されていった。「インテリアセンター」という社名をあえて名付けたバタ臭い意気込みは、世界ブランドへの助走となっていたわけである。そしてそれは、二〇〇六（平成一八）年に発表された「カンディハウスの品質方針」に昇華されていった。

†††††††
　当社は自然環境と社会との調和の上に顧客の期待する製品およびサービスを提供する。そのため以下の品質方針を定める。
一　住関連製品およびサービスを通じて顧客満足を追求する。

††††† 一、社員は担当する分野で最高の技術と信頼性を追求する。
一、製造過程および製品が環境と共生することを追求する。
一、全業務に対して品質システムのたゆまない運用を追求する。

品質方針の話をしていたとき、長原が厳かに話し出した。

「この会社自体は、むやみな拡大路線はとりません。一九八〇年代に進出したアメリカ市場が円高で苦しくなったところに、バブル経済が崩壊しました。業績が悪化し、リストラを余儀なくされた経験があります。需要に沿って生きていく。適者生存。木の成長を追い越してはいけない。自然体こそが会社を永らえさせます。北海道では、ミズナラなどの広葉樹が少なくなっています。そこで、一〇年前から毎年数千本の苗木を植えています。あと少しでドングリの実を付けます。リスなどが周辺に遊び、自然に広がっていく。一〇〇年後も、この地で家具作りが続いていることを夢見ています」（二三七ページから参照）

話し方ゆえだろう。このときに筆者は、長原のデザイン・スピリッツなるものを再確認した。

クラフトマンとしてのキャリアを積み重ねた半世紀余りの椅子作り、今も「美しき一脚の椅子」に情熱を注ぐ長原は、若き時代、「旭川家具」業界に黒船のごとく乗り込み、このデザイン・スピリッツを掲げて独自路線を歩んできたのだ。しかも、この地場産業を誰よりも深く愛し、一地

場産業にすぎなかった「旭川家具」を「メイドイン旭川」として、日本はもとより世界ブランドのレベルに引き上げてきた。長原が掲げるデザイン・スピリッツのDNAは、確実に裾野を広げている。

美しい丹精とは

上質な家具を作ることを至上テーマとしてきた「インテリアセンター」から「カンディハウス」、その三〇年の歩みを経て新たな境地への飛躍を図った。それは、空間を通して豊かな時間を創造するという試みである。デザインされた「脚もの家具」を製品として提案するのみという家具メーカーの発想を、広角域に捉えて、生活空間におけるカンディハウスの家具のあり方を追求するという方向へ転換を図った。

デザインされた家具の存在をアピールしようとするとき、「モノづくり」から「空間づくり」へと狙いを定め、生活での感動を、家具を通じて生み出すことと位置づけた。その心意気は「美しい丹精」と形容され、自らを鼓舞している。俗っぽく言えば、カンディハウスの家具を置くための生活空間づくりとなるわけだが、そこまで踏み込むためにはインテリア・コーディネーター

の発想が必要となる。言うまでもなく、そのためのスタッフも揃えている。

その節目となった一九九八（平成一〇）年、創業三〇周年を迎えた際の「記念誌」に、「新しい夢」として次のように語っている。

美しい丹精。

私たちはこれまで、美しく上質な家具をつくることを
テーマにしてきました。
そして三〇年という時を積み重ねた今、
新しい夢が芽生えています。
それは、空間を通して豊かな時間を創造すること。
もっと味わい深く、もっとオリジナルで楽しい「生活」を提案していきたいのです。
私たちの丹精は、
「ものづくり」から「空間づくり」へ、
さらに「感動づくり」へと広がっていきます。
あなたらしい心地よさのために。カンディハウス・スタイル。

第4章　長原實のデザイン・スピリッツ

室内空間をコーディネートしながら、家具との調和のとれた快適な住まいのあり方を提案するという、デザイン空間の領域まで踏み込んでいったのである。自らこんなコピーを発信している。

家具産業から「くらしのエンターテイメント産業」へ。

「心地よい生活」は、家具だけでつくるものではありません。

だから私たちは、もっと大きく、生活全般にうるおいを提案していきたい。

創立三〇周年を機にインテリアセンター（カンディハウス）は、家具だけではなくさまざまな空間やシーンをプロデュースする、くらしのエンターテイメント企業をめざします。

そして、そのための具体的な行動に出た。

トータルにインテリアを提案。カンディハウス・コレクション。

インテリアを複合的に提案していくため、家具に加えてインテリアアクセサリー、ホームファニシン

「30周年記念誌」に掲載された新作「ストリーム」

グへと取り扱い商品の幅を広げました。テーブルランプなど日本にはなかったテイストの照明器具や、コンテンポラリーなラグを海外から直輸入。また関連会社である「アイハウス」のテーブルウェアやリネン、玩具やホームウェアなども充実しました。

また、消費者に寄り添う販売方法として、じかに見せて対面販売をする「質の高いショールーム」の全国展開へと大きく舵を切ることになった。

もっとお客様の近くへ。質の高いショールームの実現。

ショールームをお客様との大切なコミュニケーションの拠点と考え、札幌や仙台、横浜に新ショールームをオープンしました。さらに全国のショールームの見直しも進めていきます。商品を間近に見られるほか、インテリアの雰囲気に夢をふくらませたり、またインテリアに関する相談も可能。情報化社会を反映して、画像によるインテリアデザインやレイアウト、カラーコーディネートのシミュレーションなど、コンピュータネットワークをさまざまなサービスに活用していきます。また、アメリカのCONDE HOUSEでは、ホームページ (http://www.condehouse.com/) を開いて広くお客様への情報を発信しており、今後は日本でも情報の密度を高めて行く計画です。

インターネットの普及に伴い自社のホームページを開設し、きめ細かく製品や会社の特長を発信するようにもなった。三〇周年を機会に、より積極的な営業をビジュアルに展開すべく試みるようになったわけである。アナログ世代の長原には隔世の感すらあったろうが、時代の動きを迅速に受け入れるという柔軟さももちあわせていた。

生活空間や新築住宅、またマンションの増改築にもあわせて室内居住空間のインテリアデザインまで担っていくという「くらしのエンターテイメント企業」へと衣替えを図ったのだが、決して唐突な路線変換ではなかった。事実、一九六八(昭和四三)年の会社創業時に打ち立てた「創業方針」には以下の三つが謳われていた。まさしく、長原の慧眼(けいがん)とも言える。

カンディハウス仙台のショップ内
〒980-0811　仙台市青葉区一番町2-5-27　三井住友海上仙台ビル1F
TEL：022-722-0803
営業時間：11：00〜18：30　定休日：水曜日(祝日の場合は営業)　夏季・年末年始

一　企画開発型の会社にしたい。
一　椅子から始めるが、将来的には室内のあらゆるものをつくり輸出していきたい。
一　品質、デザインともに優れた家具をつくり輸出していきたい。

地域文化をいかにデザインするか

　抽象的にはいかようにも発言できるテーマである。では、具体的に何をどのように表現するのかと問われれば、いかなる方向を示すことができるだろうか。北海道や旭川の文化・風土をいかにデザインするのか、という考え方が問われるわけだが、そのための欠かせない範とすべきモチーフの一つとして先住民族であるアイヌの人たちの文化観がある。
　北の大地と自然のなかで、生きとし生けるものや存在するすべての環境と共生し、自らの民族性と独自の文化・文明を育んできたアイヌ民族。長原は、現代人に対して「心の忘れ物は自然のなかに隠れている」と示唆するが、アイヌ民族が自然とともに育んできた「共生の心」を、デザイン面でどのように反映させ、いかに表現できるのだろうか。
　アイヌ文様に表現される祈りや想いは、代表的な文様とされるなかから一例を挙げれば、「モ

第4章　長原實のデザイン・スピリッツ

［モレゥ］　　　［アィウシ］　　　［シク］

三つの模様

　レゥ」と呼ばれる渦巻文様がある。水のアワのような力を表し、力が備わる、静かに曲がるという意味をもつという。また、「アィウシ」という棘を現した文様があるが、この棘によって身を守るという意味が込められているという。そして、「シク」という文様は、星の輝きのように見え、人間の眼を表しているとも言われている。つまり、星空のようにやさしく見守るという意味が込められているというのだ。

　これらの文様はあくまでも代表的な単位文様で、これらを独自に組み合わせたり配列することで、アイヌの人たちは家系や地域を知らしめる固有のものとして表してきた。森、川、海、そして山の姿を、あるいは北国における深呼吸の様を、家具においていかにシンプルかつナチュラルに、しかも美しく昇華させられるかが求められる。

　といって、単に彼らの民族衣装や民具にあしらわれるアイヌ文様を安易に模倣するだけのデザイン感覚では、オリジナルのデザインにはならない。たとえば、道産木材の花形でもある広葉樹ミズナラの透き通るような白さときめ細かな木質は、その素朴さを生かすことで、氷点下での凛とした森の囁きのような印象すら抱かせてくれる。このミズナラのも

ち味を家具にどのように生かしていくか、デザイナーの感性と職人の技術力が試されるところだ。木の心を読み、目にし、触れる者の心にそっと寄り添えるようなミズナラの美しさを表してほしいと筆者は願っている。

文化と、そこから生み出されるものの普遍性について、興味深い記述を見付けたので紹介しておこう。デザイン学の立場から、村上太佳子（鳥取環境大学環境デザイン学科教授）は次のように論じている。

——文化が、それぞれの民族固有の地域性や歴史に根ざした一つの姿だといえるのならば、その文化には、それぞれの地域の固有の環境条件が産みだす風土と、それによって培われる生活と、そこから生まれでる人々の精神性が一つの物となって現れているといえよう。生活や物の考え方は、その土地の気候や風土、その歴史の積み重ねによって育てられるものであり、そこに造られたモノの世界も、人々の精神性を強く表しているといえる。

（『Danish Chairs・デンマークの椅子』所収）

北海道旭川市にたとえて言うなら、この地の人々の心とその形を通して「旭川家具」のデザインのもつ意味を読み取れるということだろう。もちろん、ミズナラを家具として甦えらせた旭川

第4章　長原實のデザイン・スピリッツ

家具の職人たちの心の反映にこそ「旭川デザイン」があるとも言える。

この「旭川デザイン」について、自ら旭川に住み、旭川の風土を体得しながら「楽しむ生活」を実践している澁谷邦男は、その風土との関連で次のように語ってくれた。

「旭川デザインと言えるものは風土に根ざしており、決して簡単なものではありません。ただ、旭川の風土としては、やはり雪がポイントになりますが、雪と空の色でしょう。旭川の空の色は赤味が多く、ラベンダーが空の色として捉えるなら、雪の色は群青色のような濃い紺色のため、ラベンダーを持っていっても空に赤味がないあいません。生活のなかでは、空の色が人々の色を意識する重要な決め手となります」

色として旭川の風土を捉えるなら、「ラベンダーが映える」空の色が「北海道カラー」として成り立つという。筆者は一瞬、呆然としてしまった。というのも、空の色に違いについて語る人物に初めて会ったからである。優れたデザイン感覚をもった人の感性には本当に驚いてしまう。

さらに澁谷は、風土から生み出されるものの一つとして家具を捉えていた。

「北海道の人たちが北海道らしい生活を追求しはじめたら、家具のあり方も変わってきます。土地柄、空間にゆとりのある場所だからです。北海道の気候風土から高気密・高断熱の家が主流となり、建築家がちょっと見落としたのか、家の土台が高くなったことで外との出入りがしにくくなりました。もったいないですよ。庭は単に草花を眺める場所だけではなく、部屋と同じように

扱い、生活の一部にすることです。北海道だからそういった生活ができるはずです。もったいないということなのですが、北海道のライフスタイルができているのです。カンディハウスの家具は総じてサイズが大きいのですが、これがある意味北海道らしいのです。東京のマンションには入らない家具や椅子が多いわけですが、ゆとりある生活ができるというのが北海道的です」

画一的に広い家が大半を占めているとは言わないが、大きい家具サイズを取り入れるだけの生活の場が北海道にはあると言う。

「一般庶民の感覚としては、重厚な家具で、サイズが大きく、取り扱いが難しいという一面もあります。その意味では、家具が雇客を選んでいるとも言えます。経済的には富裕層向けとなってしまいますが、ニトリの家具のようにすべての人に売ろうというのではなく、相手を選んでもいいと思います」

デザイン、品質、高付加価値をもった高級家具、当然価格にも反映されてくるわけだが、顧客層を絞った営業戦略のあり方を「ゆとりの価値」として澁谷は認めている。それでは、「北海道の屋根」とも言われる大雪山系を抱える自然環境のなかで、作り手の心をいかにしてデザインに映していくのだろうか。

「文様はアートの分野です。旭川デザインと言いますと、大らかなデザインでしょうね。ちまちまと装飾を施したデザインにはしたくないですね」と話す長原、装飾性だけに固執する姿勢はと

第4章 長原實のデザイン・スピリッツ

の特徴を述べる。文様をあしらった装飾やデザインを求めないという。しかし、旭川デザインとしての特徴を述べるなら、

「やはり、気候風土や地域の生活文化からくるデザインという考えはあります。また、北欧に近い自然とかかわるなかでの北の美意識というものは大切にしたいです。どうでしょうか、シンプルでナチュラルな、しかも温かみのあるベーシックな家具を作るというのが、旭川家具デザインの特徴になりましょうかね」

と、基本となるイメージを語る。具体的には、デザイン性を打ち出すことについて次のように踏み込んでいる。

「私は芸術性をもって付加価値を付けることを信条としており、デザイン面ではデンマーク家具の影響を受けています。デンマークでは工芸的な職人を育てており、彼らによって家具が作られています。ドイツは工業的なモノづくり、生産システムはかつての産業革命をそのまま継続している工場ばかりでしたから、伝統的と言えるドイツ家具の特徴はというと、デザイン的にシンプルで機能的なスタイルとなっています。デンマークの工芸的なモノづくりが、日本人のモノづくりにふさわしい姿だと受け止めました。北海道の気候風土に一番ふさわしいデザイン性だと思いましたね」

ずばり、デンマークの工芸的なデザイン家具の作風を「カンディハウス」が取り入れているこ

とを自ら説いている。

そのデンマーク家具ザインの特質について前出の村上太佳子は、「一九二〇年代から一九六〇年代にかけての黄金期には、優れたデザイナーや優れた職人を輩出し、その両者の共同作業によって生み出された数々の名作が、今も製作し続けられている」(前掲書)と、今日もデンマーク家具のデザイン性が世界のなかで「一つの偉大な峰」と認知されている点を指摘したうえで、「デーニッシュデザイン」の「基本的態度」を次のように分析している。

——あらゆるデーニッシュデザインの底流には、民衆によりよい日用品を提供し、その生活を確実に豊かにすること、その豊かさが本質的なものであること、そのことがデザイナーの使命であり、美しいよりよき物に囲まれた生活は常に幸せであるという、純粋な確信があるのである。(前掲書)

デーニッシュデザインの底流にはデンマーク人の価値観が存在する、ということであろう。その例になぞらえるなら、「旭川の人々の価値観」はどのようにデザインされていくのだろうか。前述したように、長原もデンマーク家具のデザイン性を範としているわけだが、これからの旭川家具のデザイン性については、三年置きに開催している国際木製家具デザインコンペ「国際家具

デザインフェア旭川（IFDA）」を通じて世界のデザインを取り入れることで、「むしろ、無国籍風なデザインに向かっていくのではないでしょうか」とも予測している。

「質的に優れたものが生み出されていくでしょう。経済的に大きなシェアを求めるという動きはなく、使い手と直結した長持ちする家具でしょう。使いやすく、上品な美をもたせた丈夫なもの。スタイルとしては斬新なものが生まれてくるでしょう。あえて言うなら『ふだん着のエレガンス』でしょうか」

「ふだん着のエレガンス」とは、世界一上質なミズナラが育つ北海道の自然に合わせた、原木（木目）を生かした家具を日常的なデザインでエレガンスに装うことだと言う。しかも、将来的にデザインがどのように発展するかについては多様性があり、「一時代を築くようなデザインが固定化することについて、今は予測し難いです」と未知数の面があると語っている。

世界中から募る木製家具のデザインコンペにおいてもたらされる多様なデザインを地元産の木材と技術とを融合させて、いかに旭川家具のデザインに気化させられるのか。長原は、この点を未知数と捉えているのだ。なぜならば、北欧家具デザインの背景にあるものから学び、国内において消費者ニーズに応えたいというマーケティングを描いていたからである。つまり、世界に通用する旭川家具にするには、世界レベルのデザインを付加した家具でなければならない。言ってみれば、まだ助走期間なのだ。

旭川家具産業全体を視野に入れたとき、一時代を築くようなデザインの固定化は予測し難いというのは長原の現状認識からであろう。当面は無国籍なデザインながら、過渡期を経て、旭川地域の生活から育まれた職人のものの考え方や精神性がデザインとして生み出されるはずだ。そのときが、旭川家具産地の総体としてのものとして必ず現れるはず、と長原は予測している。
　そこには、デンマークで見られた「一九二〇年代から一九六〇年代にかけての黄金期には、優れたデザイナーや優れた職人を輩出し、その両者の見事な共同作業によって生み出された数々の名作が、今も製作し続けられている」ことを期待したいところだ。そのための投資が、後述することになる公立「ものづくり大学」（二一九ページから参照）を設立しての人づくりであり、村上太佳子の論ずる「美しいよりよき物に囲まれた生活は常に幸せである」と捉える、家具を愛おしむ人々の土壌づくりということになる。
　その答えの一端となる商品を少し紹介しておこう。日本の伝統技術とともに木の文化の佇まいをモチーフにした「SESTINA LUX（セスティナラックス）」というソファーがある。カタログには次のような説明がされていた。

――細身の直材を生かし、構造体をそのまま意匠にするなど、"引き算"によってより豊かな表情を導き出したシリーズ。視覚的な透け感の中に安楽性を漂わせたソファーは、日本の伝

第4章 長原實のデザイン・スピリッツ

川上元美デザインの「SESTINA LUX（セスティナラックス）」

ペーター・マリー（ドイツ人）デザインの「tosai LUX（トーザイ ラックス）」

統技術に立脚した木の文化の佇まいをイメージしました。職人が見極めた個性的な木目、脚部フレームの色のコントラスト、薄い見た目ながら深い掛け心地の座など、LUX ならではのこだわりが凝縮されています。

もう一つ、東西の融合をテーマとした「tosai LUX・(トーザイ ラックス)」というブランドは、ドイツ人デザイナーが「ニッポン」をデザインしたものである。同じくカタログには、以下のような説明がされていた（一九三ページから参照）。

——ドイツ人デザイナー、ペーター・マリー氏が、鮮やかに描き出して見せたニッポン。空間として家具を捉え、シンプル＆ミニマムに、明瞭かつ力強い造形で表現しています。リビング、ダイニングからシステムファニチャーまでのトータル展開。精緻な木工技術と先進機械技術の融合によって実現した、木とメタル素材のコンビネーションも新鮮です。

世界の至宝とも称されるミズナラやウォルナットを原材料に、世界で通用するデザイン家具として勝負をしている。長原が抱いてきた宿願は、今、旭川家具のカンディハウス＝世界ブランドとして見事に開花したと言える。

コラム　営業所第一号店として「LOVE VINTAGE」を

松本友紀（カンディハウス道央支店店長）

一九七四（昭和四九）年二月、カンディハウスの前身となるインテリアセンター創業六年後に、道央地区の販売基盤を確立するための営業所第一号として札幌市に開設されたのが現在の道央支店です。店舗は、創業者長原實が東京進出の際に背中を押していただいたという建築家上遠野徹氏（故人）の事務所がある南一条西二十丁目、ヤガワビルでした。その後、現在で四か所目のショップとなりますが、道都札幌を中心とした道央圏での販売に努めてまいりました。道都の旗艦店として法人営業にも力を入れておりますが、ショップに来店されるお客様のなかには当店が旭川の家具メーカーであることや、オーダー品を扱っていることを知らずに来店される方もいらっしゃいます。製品の紹介、取り扱い方法はもちろん、企業理念や会社としての取り組みなどを直接お話しすることで、ご理解、ご満足いただけるようきめ細かな対応に努めております。

また、お買い求めになる際の最終決定権はおおむね女性であることが多く、店内は女性の感性を取り入れた居心地のよいしつらえを心掛けております。

さらに、創業者長原が目指した一〇〇年家具の思いを継承するため、ご愛用の家具を事情に

より手放されるお客様に対し、引き取り、買い取りサービスを行い、レストア（修理・再生）して、新たに「ヴィンテージ製品」として、長く使い継いでいただくための独自体制にも力を入れています。

営業所第一号店開設当時に販売しておりました「Hockブランドの家具」もヴィンテージ製品として店内に並ぶことがあり、「LOVE VINTAGE（愛着は、受け継がれる）」という言葉を実感しております。

私どもは、単に家具を売るだけではなく、長く愛されるものをご提案し、心地よく暮らすためのお手伝いをこれからもさせていただきます。

カンディハウス道央のショップ内
〒065-0013　札幌市東区北13条東1丁目1番15号　Nビル2・3F
TEL：011-743-4445
[営業時間]　11：00〜18：30
[定休日]　水曜日（祝日の場合は営業）夏季・年末年始

松本友紀店長

第5章 世界と向き合う「旭川家具」

旭川・家具づくりびと憲章

旭川家具の将来像について長原は、「デザイン・スピリッツを土台とするもの」という基本理念を自らに課している。そのもっとも進化させたスタイルとして、旭川家具業界の牽引役となり、旭川家具工業協同組合理事長の任にあったとき、先人が築いた旭川家具の精神と技術を、若い作り手に受け継いでもらうための「道しるべ」として、二〇〇七（平成一九）年五月二五日、旭川家具工業協同組合が「旭川・家具づくりびと憲章」を制定し、業界の指針に据えた。これは、長原を中心にして合議によって成文化されたものである。

まずは、その憲章の内容を紹介しよう。

一、人が喜ぶものをつくります。
旭川に生きる者として、世界の人々に長く愛用してもらえるすぐれたデザインの道具を、丹精込めてつくります。

二、木のいのちを無駄にしません。
一〇〇年かけて育った樹木に感謝し、一本一本を生かしきるとともに、ミズナラの育つ森を次代に渡すため植樹活動に取り組みます。

三、高品質なものを必要なぶんだけつくります。
材料の仕入れから製造、廃棄まですべての面で地球環境を意識し、質の高い製品を適正な量だけつくります。

四、修理して使い続けられるようにします。
レストアの体制を整えるとともに、修理や張り替えの容易な構造を工夫して次の世代まで使える家具をつくります。

五、次代の家具づくりびとを育てます。
これまで培った産学官一体の土壌を生かし、技術と文化を継承する人材を育成しながら、挑戦と実績を重ねていきます。

消費者が喜ぶ、高品質なものを必要な分だけ作り、木を無駄にすることなく、既存のものは修理して使い続ける。また、その材料となる木を育てるために植樹活動にも取り組み、技術を伝承するための人材育成に取り組むという内容になっている。まるで、長原が辿ってきた家具職人の歴史そのものが謳われているようだ。家具作りの基本精神がここに凝縮されており、旭川家具の神髄と断言できる内容である。

言い換えれば、もっとも純粋に旭川家具を伝承すべき普遍的な指針であり、誰もが納得する旭川家具作りの丹精の仕方であろう。つまり、製造・販売において十分なマーケティングができる環境だからこそ、この地で勝負し、誇りのもてる産業に育て上げることができるのだ。その心意気が明確に読み取れる、晴れ晴れとするスローガンである。

長原に、「旭川で家具作りを目指す理念のようなものは？」と尋ねてみた。その答えは、「事業を進めるなかで、経営者は映画監督のようなものと捉えています。つまり、ビジョン、シナリオ、役者を用意し、『心の忘れ物は自然のなかに隠れている』ことを気付かせるような家具作りをしたいのです」ということであった。

家具にデザインを取り込むのは、人の心にもたらす潤いを「気付かせる」ための手段であり、決して絵に描いた餅であってはならない。その潤いを家の中にもち込んでもらうための事業者なのだ、とも言いきる。

世界的な巨匠であり、日本の工業デザイン界の第一人者として長く業界を牽引している栄久庵憲司も、「絵にかいて壁に貼っただけでは、デザインとは言わない」と、実に明快に喝破している。

栄久庵自身の「デザインの事業観」を示す、雑誌に掲載された文章を紹介しよう。

——自分の考えているデザインを、形にして人に渡さないかぎり、事業にならない。絵にかいて壁に貼っただけでは、やはりデザインとは言わないし、人は理解できない。実際にデザインを買う人がないといけない。私の事業観はそういうところにあるんです。

〈NIKKEI DESIGN〉一九九二年一月号

——デザインと、絵画・彫刻などの違いを改めて感じてしまう。当たり前と言えばそれまでだが、やはりデザインは売らなければならない。そうでなければ、長原の唱える「気付かせる」こともできないということである。

地元で生産（伐採後に植樹し、植生循環を果たしている場合のことだが）され、世界でもっとも良質で美しいと言われているミズナラを使ったデザイン家具を作るのに、なぜ生産場所を他所に求める必要があるのか。人件費などのコストを削るためだけの理由にしていいのだろうか。

旭川家具は、旭川の地で、地元の職人たちが地元産の木材を使って独自のデザインを施して作

第5章　世界と向き合う「旭川家具」

っている。これが、「カンディハウス」の創業スピリッツでもある。円高や円安という国際経済の変化にも耐えうるコスト維持やリスクなどは、もとより覚悟のうえである。

栄久庵憲司が師と仰いだ小池岩太郎（一九一三〜一九九二）は、日本のインダストリアルデザイナーの草分けとして貢献した人物であり、その高名は長原も承知しており、そのようなデザイナーの大家と肩を並べて一九八四（昭和五九）年に「国井喜太郎産業工芸賞」（一〇ページ参照）を受賞できたことは、何よりの励みとなった。

小池岩太郎は、母校である東京美術学校（現・東京芸術大学）で教授を務めたのち、一九五五年にオートバイやレコードプレーヤーなどを手がけるGKグループ(2)を、栄久庵憲司を中心に結成したインダストリアルデザイナーである。芸術研究振興財団理事長も務め、プロダクトデザインの分野での発展と貢献に多大な功績を残した人物である。このような小池とともに賞を受賞した長原にとっては、旭川家具工芸にデザイン革命をもたらして先端を走ろうとしている立場から見ると、「奇しき縁」と言えるかもしれない。筆者としても、運命的な接点の妙を見た思いがした。

──────────

(1)（一九二九〜二〇一五）東京芸術大学卒。原爆投下後の焼け野原に夕日が沈んでいく広島の光景がデザインの道に進む原点となった。以来、モダンデザインと東洋思想を融合させながら、「人」と「道具」のあるべき関係をデザインによって提案し続けていた。

(2) グループ本社の住所：〒171-0033　豊島区高田3-30-14　三愛ビル2F　TEL：03-3983-4131

ドイツ・ケルンへの挑戦

イタリアの「ミラノサローネ」には二回連続で出展している「カンディハウス」だが、ともに商談はまとまらなかった。しかし長原は、決してめげなかった。

「世界への発信は、知名度を知らせるための投資と考えております。さらに、ドイツのケルンメッセにも挑戦することにしました」

若き日の留学地であるドイツに進出する機会を狙っていた長原は、二〇〇六年一月、世界最大級と言われるドイツ・ケルンで開かれる国際見本市（メッセ）に出展した。国内トップクラスのデザイナーである川上元美(3)がデザインした一セット一〇〇万円級のダイニングセット「クオード」（現在は廃版となり、ソファーのクオードリビングとしてのみ販売）を、美しい暮らしを求める世界の人々向けにハイグレードシリーズとして出展したわけだが、これはカンディハウスの高級家具市場開拓のための製品であった。

この出展に先立ち、ケルンでショップを開設している。その経緯に、ちょっと面白いエピソードがあったので紹介したい。

関連会社である「株式会社カンディハウス横浜」は、一九九八年、横浜みなとみらいの「クイーンズタワーA」の三階にショールームを開設していたのだが、そこには外国人の客もよく訪れていた。ドイツ銀行の日本支店長として一〇年以上も駐在し、日本人と結婚していたアルフレッド・ロース（Alfred Roos）もその一人だった。本社から帰国命令が下り、帰国に際して自宅を新築することになったロースは、日本人妻にあわせた家具を取り揃えようと、ある日「カンディハウス横浜」のショップを訪れた。

日本語の堪能なロースに応対したのが、現在カンディハウスの社長を務めている藤田哲也である。藤田が長原のドイツ留学の話をしたところ、「是非、会いたい」との意向を受けて旭川

――――――――

（3）（一九四〇～）川上デザインルーム代表。現在、多摩美術大学美術学部環境デザイン学科客員教授。GENOVA家具展金賞（イタリア）、アメリカ建築家協会主催インターナショナル・チェア・デザインコンペティション1席、iFデザイン賞（ドイツ）など国内外の賞を多数受賞。

川上元美デザインの「OUODO（クオードリビング）」

までロースを案内した。長原と意気投合して帰国したロースのもとに、数か月後、注文した家具がコンテナで配送されてきた。

そして、一年ほど経ったときのことである。突然、ロースが旭川にいる長原を訪ねてきた。

「帰国したあと、ロースは大手機械会社の副社長を務めていたのですが、会社がアメリカ資本に買収されて傘下に入ったため、彼は従業員とオーナーとの間で板挟みにあいました。そのうえ、頻繁にインドや中国などに営業をさせられて嫌気がさし、会社を辞めてしまったのです。初めて会ったときに、『いずれはヨーロッパに進出するつもりである』ということを話していた経緯があり、この際、『俺にやらせろ』という要請に来たのです」

予期せぬ来訪であったが、日本語が達者で、金融機関や機械メーカーで要職にあり、ヨーロッパのマーケットにも精通していることから、長原は「渡りに船の適材」ととらえた。また、ドイツへの恩返しもあって、ドイツ人であるロースの人柄に信頼感を抱いて、現地パートナーとしては適任であると判断し、ケルンに出店する「カンディハウス・ヨーロッパ」の社長に据えることにした。

「ドイツの友人が、『お前、いいやつを見つけたな』と言っていましたが、人付き合いのよさや社交性の高さでは、イタリア人タイプという感じでしょうかね」と笑う長原の表情から、ロースの人柄が伝わってくる。

第5章　世界と向き合う「旭川家具」

マーケティングはもとより、ケルンでの家具見本市においては、ドイツの家具製造や販売企業の情報収集から人脈づくりまで、現地での足掛かりはロースとの二人三脚で取り組んだ。世界遺産の「ケルン大聖堂」が市街地の中心にそびえるケルン市。そのケルン大聖堂から東に一キロほど行くと、ドイツの家具メーカー「インターリュプケ (interluebke)」や、イタリアの有名家具メーカーなどの店舗が軒を連ねる高級老舗街がある。その一角に、地元の高級家具店「ペッシュ (Gaetano Pesce)」の協力を得て、二〇〇五年九月、「カンディハウス・ヨーロッパ」のショップは開設された。

展示面積は三三〇平方メートル。リビング・ダイニングセット合わせて二〇点以上の作品を展示した。翌年の一月に開催されるケルンメッセにあわせて法人化をしており、すでにカタログ販売を展開していたが売り上げはまったくなかった。しかし、ショップの開設後は、一日の平均来客数も二〇〇人と期待どおりの盛況となった。その効果について、現地法人のディレクター（当時）であった笠松伸一は、新聞のインタビューに次のように語っている。

「家具は実物を見せないと商品のイメージが伝わらず、買ってもらえない。特にヨーロッパでは

―――――
（4）ドイツの現地法人「CONDE HOUSE EUROPE」は、二〇一〇年にコブレッツに、二〇一三年にコーバーンゴーンドルフに移転している。

その傾向が強い」（《北海道新聞》二〇〇六年二月三日付）

さらに、旭川家具の最大の特徴でもあるむく材の家具を展示して、現地メーカーとの差別化を図ったことについては、「認知度が上がれば、売り上げはついてくる。今年は現在の五倍まで成約数を引き上げたい」（前掲紙）と語っている。

ケルンメッセへの出展にあわせて、長原は周到な根回しも欠かさなかった。ロースの人脈を得て、まずはドイツ家具工業連盟のリュプケ会長（Helmut Luedke）や家具販売店チェーンの重鎮に挨拶に出向き、筋を立てて出展の理解を得ている。単に、ジェトロの主催による役人的な立場の交流だけではなく、まずは地元の同業者に、民間ベースでの意図を説いて歩き回った。

「私たちは、アウトバーン（高速道路）を突っ走るようなことはしません。ゆっくりとガッセ（小道）を歩きたい。しかし、終わりのない道に踏み込もうとしており、継続するつもりで出展しているので、どうか協力していただけないか、と頭を下げました。若いときにドイツで勉強させてもらい、いろんな体験もさせてもらった。帰国後はその経験を生かし、今、こうやってドイツに製品を持ってこられるようになりました。育ててもらったお礼として、日本流に『錦の御旗』をドイツに飾りたいのです。恩返しのつもりで、その成果を持ってきました、と話しましたよ」

国外から出店があると、地元のマーケットが削られることにもつながるわけだが、「日本企業の進出を歓迎しないが、容認はする」と言ってもらった」と語る。リュプケ会長は、「日本企業の進出を歓迎しないが、容認はする」と言

って迎えてくれたという。

「初取引が成立した日には、わざわざ『おめでとう』と握手を求めてきました。ヨーロッパへの進出は、デザイン面で競い合う場でもあり、カンディハウスのブランドがケルンメッセを通じて国際的に認知される効果を考えると、大きな一歩となりましたね」

ケルンメッセ市場の扉開く

イタリア・ミラノの見本市から数えて四度目、ドイツ・ケルンメッセに二〇〇六年一月、旭川の商工会議所、家具企業とで「旭川家具ブランド推進委員会」を組織して出展した。世界の一流ブランド家具が展示販売されるなかで、旭川家具は五か国の家具販売店などへ約六〇点の納品が決まった。

ちなみに、カンディハウス単独でも、最高級ダイニングセット「クオード」ブランドや、格子柄の天板をあしらったセンターテーブル「バリンジャー」ブランドなどが好評で、ドイツやスイスの家具販売店など六社、一個人と成約し、商品を納入した。やはり、現地法人化によるショールームの開設効果は大きかったと言える。「旭川家具が洋家具の本場ドイツで、やっと認知され

つつある」との思いは、スタッフの共通認識であった。

長原がドイツ家具連盟のリュプケ会長に訴えた「終わりのない道に踏み込もうとしており、継続するつもりで出展している」との思いは、ゆっくりと、しかも確実に地歩を築いていたのである。

ケルンメッセでのカンディハウスの作戦は見事に功を奏した。その手応えについては、〈北海道新聞〉のインタビューに「市場の扉がようやく開く」と、旭川家具工業協同組合理事長としての立場で語っている。

——多数の商談がまとまるなど好評でした。

「正直、ここまで売れるとは想像しませんでした。家具は見るものではなく、買って使っても

ケルンメッセ（2006年）に出展した長原デザインの家具。ブースデザインは笠松伸一。

第5章 世界と向き合う「旭川家具」

らって評価される。大きな自信と手応えをつかみました」

――通算四度目の欧州市場挑戦。ようやく成果が出ましたね。

「頑として動かなかった市場の扉が、ようやく三十センチ開いた感じ。あきらめずに続けてきた結果です。旭川家具は確実に次の時代に進んでいることが実感できました」

――旭川家具ブランド確立推進委員会の出展作品は、一九九〇年から三年に一度開いてきた国際家具デザインフェア旭川（IFDA）の入選作品が中心でした。

「フェアは毎回、約九百点の応募があります。中にはキラリと光る砂金のような存在があることが証明できました。これまで作品を的確に見いだし、商品化しているメーカーはわずかしかありません。世界市場に通用する家具が埋もれていることが分かったのです。各メーカーにはあらためて目を向けてほしいですね」

――今後の課題は何でしょう。

「木工技術の高さは認められました。現地関係者から『それだけではだめ。他の技術も磨け』と助言されました。向こうの家具は棚の引き出しの内側を革張りにするなど、別素材で付加価値を出すのが上手。旭川家具もプラスアルファが必要です。南部鉄の技術を家具の金具に応用するとかね。そのことがヨーロッパ市場の扉をさらに開く原動力になるはずです」

〈《北海道新聞》二〇〇六年二月三日付〉

「ようやく三十センチ開いた感じ。あきらめずに続けてきた結果です」と語る長原だが、旭川家具が次の時代に進めるべきことも同時に感じていた。また、現地で受けた「他の技術も磨け」というアドバイスは、もっと足元を見直しながら、日本の技術や素材の持ち味の工夫をさらに高めることへの宿題と映った。カンディハウスにとっても、「高い授業料」を払い続けてつかみ取った、千金の値とも言える課題となった。

カンディハウスのブランド力

「北海道の木材を使い、旭川で家具を作って世界に売ろうというのが創業の原点です。その第一歩としてサンフランシスコに出店したとき、ブランド力を付けなければいかんなーと考えました。そのときに考えたのが、世界で使える製品のブランド名とするべく、ニューヨークのデザイナーやコピーライターを紹介してもらって、できあがったのが『CONDE HOUSE』というロゴでした」

先にも述べたように、創業一六年目の一九八四（昭和五九）年、アメリカ・サンフランシスコ市に現地法人を設立し、ショールームを拠点とした。その際に考案されたロゴ、それが「CONDE

HOUSE」である。アメリカで、CI（Corporate Identity）の果たす営業の威力を肌で知ることになったブランド名である。そして今日、創業から半世紀を間近に控え、「CONDE HOUSE」の「脚もの家具」がヨーロッパ進出を経て、今確実に世界市場に出回っている。長原に、世界ブランドという認識について尋ねてみた。

「世界ブランドに達したと、それほど自信はもっていません。そんな口はばったいことは言いません。まだまだ、発展途上にあると思っていますから」

と、控えめな答えだったが、

「オーストラリアや台湾、中国のバイヤーから家具の取引をしたいとのオファーが入りはじめて、評価が出ているのかなと思っています。ケルンメッセに出展したおかげで評価を得て、世界ブランドの仲間入りを果たせたのかなと、との実感を抱きました」

と、確かな手応えは感じていた。しかし、「まだまだ発展途上にある」との戒めも忘れてはいない。さらなる努力を重ねて、「木の心を謳う」姿勢に努力を惜しまない。そして、一流品は数多いが、「超一流品」と言われる家具作りに精魂を傾けるという。そこには、美しき丹精を積み重ねる努力があった。

全国の家具産地が一堂に

二〇〇三(平成一五)年五月、長原は請われて「社団法人全国家具工業連合会」(現・一般社団法人日本家具産業振興会)の会長に推された。副会長からの抜擢であった。業界の全国組織と聞けば親睦団体であり、会長ともなれば地域の家具工業協同組合のトップとして長年にわたって貢献してきた名誉職程度の印象を抱いてしまうが、長原の場合、持論を実践すべく動きはじめた。

まずは、二〇〇五年一一月二三日～二四日までの三日間、横浜市にあるパシフィコ横浜展示ホールで「にっぽんらいふ展・全国木の家具生活具大展覧会」(主催・社団法人全国家具工業連合会りにっぽん委員会)を開催することにした。競合する業界内の全国の家具産地を回って協力を要請すると、二〇道県から二〇〇社あまりが参加した。

「中国や東南アジアからの輸入されている低価格な家具に対抗するために、各産地が協力して、低価格の輸入品では出せない国産家具のよさを伝えることを目的としていました」

どちらかと言えば受け身のマーケットであった全国の家具産地に対して、「IKEA(イケア)」や「ニトリ」といった大手販売店からホームセンターなどが、価格破壊とも映る低価格路線で家庭雑貨などの市場を席巻しはじめていたときである。

二〇〇三(平成一五)年における全国の家具市場の出荷額は、最盛期と言われた一九九一(平成三)年の半額にまで減少していた。もちろん、最盛期は日本経済がバブル景気に沸いていたころであるから単純比較はできないが、現実には家具メーカーの淘汰が進んでいた時期でもある。バブル経済の崩壊で危機に瀕したという経験をもつ長原も、この時期には痛切な危機感を抱いていたし、全国の名だたる家具産地同士がライバル視をするという時代ではないと考え、各産地の地元組織を訪ねて説得にあたったわけである。

「まえがき」でも紹介したように、全国五大家具産地の一つと言われる「大川家具」(福岡県)と「静岡家具」(静岡県)は地域の組合単位で、「府中家具」(広島県)と「飛騨家具」(岐阜県)はメーカーごとに出展することになった。もちろん、「旭川家具」も組合として出展したほか、愛知県の家具組合も参加している。そのコンセプトは「リ・ニッポン (Re Nippon)」であった。

――「日本には、日本の風土と文化にもとづく日本人らしい心地よさがあり、作り手がもう一度我が国の暮らしを見つめ直して国産品の復権につなげていこう」と云う事で、この展示会は"ものをものとして"ではなく、"ものを通して日本の暮らし方を提案"することで、人々の視線と関心を取り戻したいという考えで開催されました。(株式会社添島勲商店ホームページ「にっぽんらいふ展」展示info より。二〇〇五年一一月二四日)

初めての試みとあってマスコミに話題を提供するとともに、日本家具産業振興会がそれまで開催していた東京国際家具見本市（一九七九年スタート）とは趣向を変え、国内に向けたメッセージの強い企画であった。もちろん、初回は成功裡に終え、二〇〇八（平成二〇）年からは「IFFTAインテリアライフスタイルリビング」として現在に至っている。

全国の家具産地を俯瞰しながら、長原は「現在、家具の五大産地はない」と言いきった。

「今あるのは旭川と飛驒高山、大川でしょうか。静岡も一応ありますがね……。若い人がほかの地域から集まってきて盛り立てているのは旭川と飛驒ぐらいです。あえて付け加えるなら大川でしょうか。主流と言われる大川家具は、海外で部品を作ったりして国内に持ち込んで量産していきます。東南アジアが近いという地理的条件なのでしょうか。それとは別に、一〇人から二〇人程度の中規模の会社をはじめとして、四〇代の若い経営者が未来的な経営をしているので、この人たちに私は期待しています。大川にときどき足を運んで、彼らに会いに行っています」

長原の目は、大川家具産地の中堅規模の若い経営者たちに希望のタスキを託していることを訴えている。今、旭川、飛驒高山、静岡、大川が「四大産地」と言われる地域であろうと言う。そして、徳島県もかつては家具産地であったが、一社ぐらいなら集積地にはならないとも言う。一方、府中は、箪笥（たんす）に特化していた産地だったが、今はないに等しく、桐箪笥を専門とする工場や

第5章 世界と向き合う「旭川家具」

工房が六社ほどしかないと言う。

「これからの家具作りは、一方で当社の製品にある『一本技』(5)のような、低いランク付けであった木材に付加価値をつけていく必要があります。木に対して敬意を表しながら、森を育てる人たちにも、社会的に敬意を示さなければいけないという思いがあります」

その思いには、大量生産をしないで必要最小限度の家具を作る、材料の成長の仕方を見て家具を作る、木と職人との価値観が直接対話できるような作り方をしよう、ということが含まれている。それが

(5) 長原實と苦楽をともにしてきた職人たちが、第一線から退く際にその技術の伝承のために用意した家具アイテム。一五三ページより参照。

「旭川工房　一本技」のリーフレット

二〇世紀的モノづくりへの反省が生んだもの

ゆえに、工業的な製造システムをとりはするが、大量生産、大量消費、大量廃棄といった、これまでの「二〇世紀的なモノづくり」の考えは捨てることにした。

「木の成長を最優先しながら、それを決して追い越さないこと。材料の個性に従うこと。必要な分だけを作るのです。見込生産で大量に作って売りさばこうという考えではなく、受注生産的な考え方ですね。その分、三〇年使っていたものを五〇年、八〇年と使い続けていこうという考え方になり、修理・再生をサービスとして付加してしっかりと取り組むことにしました」

長く使い、愛される家具作りを原点として、修理・再生を受け入れるという社会的な取り組みを構築しようとする志向につながっていったことがよく分かる。

「二一世紀への提言」と唱えている長原の自説がある。そのなかで、旭川家具にもやがてめぐってくるであろう「世代交代期」を予見し、その対策に取り組む姿勢が示されている。つまり、樹木の成長時間とあわせた家具生産の循環を考えて「一〇〇年仕様」の高級家具を生産しても、家庭で使っているうちに世代交代期がやって来るということである。古くなって汚れたり、「傷が

付いたりした家具は嫌だ」と言って使いたがらない場合、その対応として、家具生産者がなすべき方向性があるということを唱えている。

「そのときに、修理生産業と誇り高き修理職人も必要となります。言うまでもなく、高齢技能者の仕事も確保されます。椅子の張り替えなどにおいて、修理職人の確かな技術によって新たな命を吹き込むことができれば、二次マーケットを形成することになるのです。とくに高級品においては、アンティークマーケットの創設といったことも可能になってきますよ」

「一〇〇年仕様」の家具、高級家具であるがゆえに世代交代期には修理が必要になる。つまり、リサイクルも含めた二次マーケットが派生してくることを予見し、その受け皿をつくることを提言していた。

長原の発言は、決して言いっ放しではなく、理想論を振りかざしているわけでもない。事実、二〇〇五（平成一七）年、全国家具工業連合会として、全国どこでも家具の修理が受けられる「修理再生ネットワーク」を構築し、サービスをはじめていこうと音頭をとっている。世間にはびこる、アジアなどで作られている安価な輸入家具に対抗するために、国内産家具メーカーが取り組む新たな試みとなった。

まずは全国統一の品質保証期間を設けて、保証期間中は無料で修理に応じる。ただ、修理対象家具は国内メーカー産と限定している。全国家具工業連合会に加盟していないメーカーの家具で

も、国内産であれば修理を受けるということにした。受け皿として全国約五〇〇か所に「指定修理業者」を設け、直接消費者や家具販売店から修理の申し込みを受け付けるというシステムとなった。

家具業界同士での取り決めとして、他社製品を修理する際には、部品や型紙などを製造企業が修理業者に無償で提供することとしたほか、作業代などの費用を製造企業が負担する方向で今後詰めていくということになった。そして、修理の申し込みは、全国家具工業連合会のホームページでも受け付けることを決めた。

会長談話として、次のように意気込みを語っている。

「消費者の間で品質の良いものを修理しながら長く使う生活スタイルが増えている」と、長原の仕事ぶりにも触れていた。（《日本経済新聞》二〇〇五年七月二六日付）

この記事のなかで記者は、「全家工連は旭川家具工業協同組合理事長を務める長原会長が二〇〇三年に会長に就任以来、国内の家具産地を連携した事業に取り組んでいる」と、長原の仕事ぶりにも触れていた。

国内産の家具であれば、メーカーの区別なく無料・有料で修理を引き受けるといったことで全国の家具メーカーが連携するということはこれまで考えもされなかった。業界の壁を取り除き、全国産家具を少しでも大切に使ってもらうためにスクラムを組んだのである。

アジアで生産される安価な家具がホームファニチャーメーカーなどで広く販売されはじめ、「ファスト家具」として浸透していく状態に危機感を抱きつつも、国産家具メーカーとして指をくわえているだけではなく、自ら立ち上がって手を打とうという方策を示す機会となった。長原のリーダーシップの発露であった。

「現実的には、中国製や発展途上国から大量に輸入されて来る低価格な家具類が理由で価格破壊が起こっています。『外製内販』型ビジネスに歯止めをかけたいという思いから、その対抗策としたわけです」

ただ、全国の家具産地のなかには異論もあったと言う。

「全国の家具産地が団結して取り組み、その地域の修理職人として対応しようというシステムですが、決して強制するものではありません。あくまでも、登録制度として運動することを心掛けました」

まずは共通の理念を育てたいという仕掛けが、長原の提案した国産家具修理の共通化であった。国内の主要家具産地である「静岡家具」「飛騨家具」「府中家具」「大川家具」に、長原が音頭をとる「旭川家具」、それぞれの産地に家具作りの歴史と伝統があり、各地域の実情は言うまでもなく違っていた。しかし、「国産家具の振興」という目的に関しては一致する。そのマーケットの快復に向けて、消費者とどのように向き合うのかという取り組みとして「修理システム」を共

通化し、新たな道筋をつけたのである。

「品質のよいものを修理しながら長く使う生活スタイル」の普及を目指して設けた「家具修理職人.com」制度、消費者との信頼関係を醸成しつつ、長く愛して親しんでもらえる家具への二一世紀的な試みとなった。

[コラム] **横浜とケルンで現地法人を開設**　笠松伸一（株式会社カンディハウス取締役経営管理本部本部長）

長原さんに採用していただき、札幌で勤務して一〇年が経った頃、支店の元上司だった藤田さん（現カンディハウス社長）からの誘いで、札幌から家族と移住し、横浜での起業をご一緒するという決意をしたのは一九九七年のことです。当時は、北海道拓殖銀行の経営破綻や山一証券の自主廃業などの金融不安で、経済界も騒然としている時期でした。

加えて私自身は、未経験の市場で、新しく会社をつくり、転籍というより転職という選択に親戚からは猛反対をされました。ただ、多くの方からの応援もあり、翌年の一九九八年六月にカンディハウスの暖簾（のれん）を託された「株式会社カンディハウス横浜」というグループ経営の形で、「みなとみらい地区」にショップをオープンさせることになりました。

四名で立ち上げることになった会社の設立総会（発起人会）で、小さな事件が起きました。

諸契約のため、翌日には法人登記申請を終えなければならないという時期、大株主である本社から役員と監査役を迎えて、すべての必要書類を揃えて総会に臨みました。いよいよみなさんに押印いただく段階になったのですが、それまで黙っておられた長原さんが急に、「君も役員になって……そのぐらいの覚悟でやってもらわないと困るな』」と発言され、私も役員になってしまったのです。

準備していた段取りをほぼ忘れてしまったことや、当日が期限だった申請書類がすべて作り直しになったことを今でも覚えています。そして、気合のこもった低めの声と、鋭くも何か温かい眼差しをされていた長原さんの表情が忘れられません。

株式会社カンディハウス横浜のショップ内
〒220-6003　横浜市西区みなとみらい2-3-1 クイーンズタワーＡ３Ｆ
TEL：045-682-5588
[営業時間]　平日/11：00〜18：30　土・日・祝/11：00〜20：00
[定 休 日]　水曜日（祝日の場合は営業）・年末年始

長原さんは、いつも突然来られては、「家族はどうだ？」、「仕事は丁寧にするよう教育しなさい」を繰り返され、それだけ言い残すとすぐに帰られました。六年経って業績も拡大し、社員数が一六名になった頃、「話がある。現地法人の立ち上げを今度はドイツで何年かやってみないか」と、例の低めの声で夢とともに熱く語られたのが二〇〇四年のことです。そのときも家族と移住し、翌年の二〇〇五年にはケルンにショールームができ上がっていました。
一度決めたら実現させ、やり抜く信念の方でした。前に進むことを後押ししていただいた長原さんの「常に挑戦」という言葉が、今も思い起こされます。

第6章 たった一脚の椅子で気分が変わる

木の原点に返り、椅子に求められるもの

もっとも初歩的な疑問点を挙げてみたい。つまり、「椅子に求められるものとは何か？」である。

旭川家具業界のなかで、それまでの「箱もの」と言われる箪笥類の家具から椅子に特化して出発した長原實にとって、「椅子」は永遠のテーマであった。

「椅子とは、かけ心地でしょう。見た目には個性的なデザインを施していても、かけ心地が悪ければ椅子ではありません。椅子は、一方で権威の象徴であった時代がありますが、庶民の暮らしのなかにおける椅子としては、かけ心地が一番に優先されます。ただ、日本人における暮らしのなかの椅子は、まだ半生記を超える程度しか向き合っていませんので、使い手の椅子に対する十

分な価値判断はできていないでしょう」

こう語ったあと、「子どものための椅子、若者のための椅子、高齢者や高高齢者のための椅子など、一人ひとりが自分の体にあった椅子を選んでほしいです」と、念を押すように筆者に語ってくれた。そして、「家族のなかで、成長とともに椅子の価値が変わってくるでしょうが、それは使い回しをするべきで、家族で持ちきれなければリセールに回して長く使いこなすという考え方をもって欲しいです」と訴えた。

こんな長原が晩年強い影響を受けたというアメリカの家具デザイナーで建築家の日系二世ジョージ・ナカシマ（四ページ参照）は、椅子に対する思いを自著で次のように語っている。

　椅子は何ともすばらしい個性を持っている。椅子は肉体を休め、生気を回復させる。そして、それにまつわるほかの諸条件よりも、選択された材料と形態上の制約から前もって決められる独自な必要条件を、まず考慮しなければならない。たとえば、細長い棒のようないくつかの部材は、主として強度を考慮して使われ、美学上のことは第二の要件である。しかし細長い棒は美しくなりうるし、その太さの一、二ミリの違いが、芸術的意味合いでも満足な椅子と不満足な椅子の分かれ目となる。
　機能と美の輪郭の単純さが、椅子の構成の最終目的である。もしも椅子の目的が、人に印

象付けたり、階級を誇示するだけにあるのだったら、その時椅子ははではでしいものになり、彫り刻まれて死んでしまうだろう。

（『木のこころ——木匠回想記』神代雄一郎・佐藤由巳子訳、鹿島出版会、一九八三年、一九六ページ）

木に対する深い思いやりをもったジョージ・ナカシマにして、椅子の美学を追求して到達した境地を「機能と美の輪郭の単純さが、椅子の構成の最終目的である」と言わしめる。ジョージ・ナカシマの、椅子に求める「悠久の哲学」のように思えてくる。

「インテリアセンター」（現・カンディハウス）を創業した翌年の一九六九（昭和四四）年、長原が自作の椅子を東京の大手百貨店に置いてもらうために営業を続け、新宿の小田急百貨店に隣接した家具売り場「ハルク」で、ジョージ・ナカシマの作品展が開かれていたことは先に述べた。そして、一九七〇年、二回目の作品展が同じ場所で開かれることになり、長原はここで初めてジョージ・ナカシマの作品に触れることになった。

「自分とはちょっと違う思想のなかで家具作りをやっているなーという印象でしたが、節や根の部分、そして木材の特徴を生かした家具作りは、目からウロコという衝撃を受けましたね」

創業間もなく、経営を軌道に乗せるための家具作りに奔走していた長原にとっては、ジョージ・ナカシマの木製家具作りの思想を受け入れるだけの余裕がなかった。

創業二〇周年記念事業の一環として、外国のデザイナーを招聘して自社単独で「国際デザインフォーラム旭川」を開催（一九八八年）し、「スピリッツ・オブ・デザイン」をテーマにしたシンポジウムを主催したのだが、そのお礼を兼ねて一九八九年、長原は妻とともにアメリカに渡っている。このときの目的の一つが、ニューヨークのクラフトミュージアムで開催されていた「ジョージ・ナカシマ：フル・サークル回顧展」を観ることであった。

作品に触れるのは小田急百貨店での展示会以来二〇年振りであったが、このとき、高名な家具デザイナーであり建築家でもある日系二世ジョージ・ナカシマと初めて顔を合わせたのである。「一品づくりの、個性を強調するような家具を見て激しく心が揺れました」と言ったあと、当時を思い出して、「これほど木の心を汲みとり、木の個性を美しく生かせる家具があったとは驚きでした。木の癖をそのまま生かして、テーブルに仕上げる手法に得心しました」と付け加えた。その場でアトリエを訪ねたいと話した長原を、ナカシマは快く迎えてくれた。翌日、ニューヨークから車で五〇分ほどの所にあるペンシルベニア州ニューホープの「コノイド・スタジオ（Conoid Studio）」で会うことになった。ここは、ジョージ・ナカシマ自身の製作による工房である。ちなみに、「コノイド」とは「円錐曲線」を意味する。

ランチをごちそうになったあと、三時間余りナカシマの話を聞いた。ナカシマは両親がともに日本人であるため日本語は堪能で、過不足なく木に対する思いを直接耳にすることができた。

「大量生産するためには均一性が尊ばれ、均一なものをもって良しとした風潮がありますが、ジョージ・ナカシマはその逆の考えをもっていましたね。木は自分で育つ場所を選べませんから、必ずしも素直に育つとはかぎりません。北側に育つ木は、斜面の雪で倒されながら、春になると起き上がって育つという繰り返しになります。当然、曲がって育つわけですが、その曲がって育った木を、日本の匠たちは寺社建築の反りに使うとか、船の

1989年、アメリカペンシルベニア州ニューホープのジョージ・ナカシマのコノイドスタジオを訪ねたジョン・フリン（背中の人物）と長原實（写真提供：長原家）

舷（げん）（側面）に使うなどして木に学んでいます。規格外と言われた木の個性を評価しながら、それを最大限の付加価値にしようとする。それが家具デザイナーのプライドだと考えるジョージ・ナカシマの思想に共鳴しました」

東京・新宿の小田急ハルクで初めてジョージ・ナカシマの家具に触れた折には、ナカシマの木に対する哲学を見極めていたわけではなかった。しかし、木の生態に沿って自然体で家具に仕立て上げる姿勢は強く心に響いていた。つまり、その時点で、自分にも通じるものがあるという「接点」を感じ取っていたのである。

「それまで、需要に合わせてもっと作れといった会社経営の立場から拡大路線で攻めの姿勢だったのですが、ジョージ・ナカシマの話を聞いて、木材に対する思いが一変しましたね。バブル全盛期でしたからね、拡大均衡ばかりを目指す家具作りは間違っていたのではないかと思い、このときから家具作りの思想が大きく変わりました」

クラフトマン人生の大きな転機となったのは、バブル崩壊後の急激な売り上げの落ち込みによる経営危機に直面したときである。経営一辺倒だった自らの人生を見つめ直したのは、再構築した会社を軌道に乗せ、後継者に経営を譲ってからである。

職人の第二の人生を「一本技」で生かす

創業三〇周年を機に立ち上げたプロジェクトがある。自ら「ワンマン」と言ってはばからない長原だが、若き経営者時代に毎日苦楽をともにしてきた職人たちへの恩返しの意味も込めた「職人技継承事業」、それが「旭川工房　一本技」（以下、一本技）である（一三九ページも参照）。

この事業の着想の原点には、前述したジョージ・ナカシマの家具作りの思想もあるが、それ以上に、職人として蓄積された技術を次世代に継承してもらう一方で、まだまだ現役として活躍してもらいたいという思いがあった。それゆえの新たな作品アイテムの立ち上げであった。

製材工場の土場で「四等丸太」の烙印を押された、瘤や節が多く、工作しづらい丸太は家具には向かない。これらは、やがてパルプ材として処理される、いわばハネモノの運命にある。しかし、このとき、手つかずの「宝物」を見つけた思いだったと長原は言う。

「個性的なのだが、上質ではない。といって、欠点のないものが上質なのですか。確かに、瘤や節の多い丸太は、これまで欠点だらけで歯牙にもかけられなかったです。しかし、樹齢一〇〇年、二〇〇年という老木ですよ。今ではなかなか手に入らないこの丸太が実に生命感にあふれ、深い味わいがあるのです。木に敬意を払わないで、なんで家具職人と言えますか」

長い間にわたって野積みされていた節だらけの老木の命を分けてもらおうと、早速行動に移した。もちろん、仕入れ値も当時は格安であった。

「この老木こそ価値ある命。自分の残りの人生に、職人としての光明と言いますか、目標をもつことができました」と目を細めたが、その視線の先には、自らの人生を振り返り、頑固なまでに基本に忠実で「一本気」な職人気質の生き方と、磨き抜かれた職人の技を重ね合わせた家具への思いとともに、「職人のプライドを発揮してもらう機会になればという思い」があった。そして、

「一本しかない木から作るために『一本技』の名を被せたのです」と言った。

十分に自然乾燥された原木を板状に挽き、さらに二年以上自然乾燥させて狂いのない材料に仕上げる。至る所に節が顔を出しているし、ひび割れも入る。その一つ一つが、人間の人生をはるかに超えた年輪を重ね、人生の節のような味わいがあるとも言う。

「実にいい顔をしているのですね。見ているだけで癒されます。老木の命を再び甦らせる資格のあるのは、経験を積んだ職人だけです。それを、彼らの卒業仕事にしたのです」

食卓テーブルやベンチ、机など、家具のなかでも板状で彩る位置にこの「一本技」の命を吹き込む。何よりも、丹精込めた一点作りの職人技の見せどころになると考えた。

その長原とて、第一線から身を引き、後継にバトンタッチして会長職（当時）に退き、経営に対して口を出しづらい立場になった。根っからのデザイナーであり、クラフトマンである長原に

第6章　たった一脚の椅子で気分が変わる

とっては、逆にこれが幸いした。マーケティングの煩わしさから解放され、プロジェクトを担える好機となったのだ。

「長年考えていたこの仕事は、木を見て製品スケッチを描き、職人にわたすというものです。クラフトマンの原点に戻ったような気がします」と話す長原の口はなめらかであった。職人復帰となったことがうれしかったのか、その思いを「一本技」のリーフレットの中面にさりげなく綴っている。

本当に銘木だけが価値のある木なのでしょうか。節や割れ、こぶがあるというだけでなぜ家具になれないのでしょう。こんなことをしていては、いのちを託して私たちのもとにやってくる木に申し訳ないと思います。私たち人間の顔もひとりひとり違う。つくりや癖だってさまざまです。しかし、そこから生まれる表情こそが、人の個性であるはずです。「一本技」は、家具メーカーとして木を見つめ続けてきたインテリアセンター（現・カンディ

「旭川工房　一本技」のリーフレット

――ハウス）が、これまで欠点とされてきた部分を個性と捉えてつくった新しいシリーズ。家具のために材を選ぶのではなく、その木がいちばん自分らしい美しさを表現できるように仕上げた家具です。

「家具のために材を選ぶのではなく、その木がいちばん自分らしい美しさを表現できるように仕上げた家具」というメッセージが、鮮烈に心に響いてくる。家具産地の旭川においてキャリアを積み重ねてきた職人たち。それまでは、必要とする板を取るだけのために木を扱ってきたのではないだろうか。あるいは、欲しいだけの木を切り倒してきたのではないだろうか。これらに対する反省の意味も込められていたのであろう。

このような疑問は決して長原一人だけが抱いたものではないだろう。しかし、そこに着眼して行動に移すだけの家具職人が少なかった。また、「木がいちばん自分らしい美しさを表現できるように仕上げた」と唱えるところからも、家具職人としての思いが伝わってくる。

木に対するこだわりについて、次のような思いを筆者に語ってくれた。

「木には二つの生命があります。土に芽生えてゆっくりと成長・成熟する時間と、伐採され、林業資源として工業用や構築物として活用されてからの、自ら生きる生命があるのです。これを合わせると、一〇〇年から数百年に及びましょうか。

多くの樹木は土から芽生えるとき、その環境を自ら選ぶことはできません。親木から離れた種子は、風の力や小動物の活動によって運ばれるから、そこが肥沃な土地なのか、やせた岩場の分け目なのかは運命によって決まるのです。たとえ不運であっても、樹木は育つのです。不平も言わず、より個性的に、そして強靭に育ちます。やがて成熟し、伐採されたとき、その個性ゆえに癖が前面に出て評価されません。製材されても三等材、なかには紙の原料にされたりもするのです」

話を聞いていると、自然科学者のように思えてきた。続けて、自然林と向き合う姿勢について語ってくれた。

「『一本技』と称する作品群は、丸太一本一本の個性をさらに引き出す方法でていねいに製材し、数年の時間をかけてゆっくり乾燥させます。重さや色合い、木目を見ながら職人は板に語りかけるのです。『君は何になりたいの……』とね。

今まで恵まれなかった半生を思い、これからはきっと幸せにしてやろう。もっと君にふさわしい家具に仕上げて、君の個性をもっとも愛してくれる人に長く使ってもらいなさい……と、板と対話しながら職人は何を作ろうかと考えるのです。やがて、それがテーブルや椅子になるとき、量産品とはまったく異なった、世界にたった一つしか存在しない一品（逸品）となって生まれ変わるのです」

やはり職人だった。創作する職人、つまり木と向き合う気質がこれらの言葉のなかに現れている。創作する職人としての語り掛けは、「世界にたった一つしか存在しない一品（逸品）となって生まれ変わる」ことで結ばれている。それまで見向きもされなかった老木に手を差し伸べた職人の心映えこそが、椅子職人としての矜持(きょうじ)であった。

この「一本技」の製品に関しては、木の出自や特徴等の情報を「一本技・戸籍簿」に登録し、天板の裏に製作年月と品番、製作者名を刻印、会社が存続するかぎり、「品質保持」や「転売」の相談に応じるというフォロー体制もしっかりと打ち出していた。作品としての家具を終生見守っていくと約束する、「一本技」作品への並々ならぬ覚悟であった。

一本技のデスク

「ブック・マッチ」と「ちぎり」

スライスした古木の板を二枚につないで「ちぎり」で留めた天板が、「旭川工房 一本技」のリーフレットに紹介されている。左右対角線状に配置された板の表面は、瘤（こぶ）や節がまるで陰影のある木の顔に見えてくるから不思議だ。木の魂がそっと表情を見せ、命を宿した「聖人」のようにも映り、妙に魅力的である。

同じ丸太から続けて切り出した二枚の板材を、開いた本のように並べ合わせることを「ブック・マッチ」とジョージ・ナカシマは呼んでいる。節目や割れ目のある部位や二枚の板のつなぎ目は、江戸指物技法とされる日本伝統のジョイント方式である「蝶型ちぎり」でつなぎ留めている。この「ブック・マッチ」を古木や癖のある木でテーブルに生かしたのがジョージ・ナカシマである。彼の著

ブック・マッチ

書『木のこころ――木匠回想記』（一四九ページ参照）では、これについて次のように語っている。

「木の見開きの様に繋いだ」ブック・マッチング（拝み）という呼び名で知られている、同じ二枚の板を相互の同じ側面で継ぎ合わせるこの魅力的な取り合わせ方は、人間の厳しい目と経験と直感が生み出した成果である。互いに異なる鏡板を使って適切な並び合わせを見付け出すことは、何時間もかかる作業であるが、結局、最後には一つの完璧な秩序と調和を持った取り合わせを、見付け出すことができるものである。

ある種の平らな厚板は、その独自性によって選び出される。樹木に腐朽が始まって、樹木自身がそれをいやそうとした場合には、ひとつの大きな穴があいていることもある。しかしこの穴は、厚板の持つ並みはずれた意匠となりうる、ひとつのはっきりした生命の表現である。また、ほかの厚板には、激しい暴風雨で繊維組織が引き裂かれ、残った健康な組織が再び結び合って、新しいデザイン模様を生み出しているものがある。これは「ウインド・シェーク」（風割れ）と呼ばれている。一般に、樹木の幹部からは思い切り踊り回っているような木目を持った、また根からは中国の墨絵のような巧妙高尚な節斑を持った、厚板が得られる。（前掲書、一五九・一六〇ページ）

第6章　たった一脚の椅子で気分が変わる

ブック・マッチ技法によって、個性豊かな古木の魅力をいかんなく引き出していく。まるで、木の命を意匠化したような妙技が披露されていく。しかも、節や隙間のある接合部に材質の違う「ちぎり」が配置され、それによって自然美と人工美とを見事に調和させるデザインとなっているから魅力的だ。

「ブック・マッチ」と「ちぎり」が織り成す古木の美と現代の美。木の魅力に彩られた世界観が、「一本技」を創作した職人としての自らを、「作るために材木にしてはいけない」と戒める。木と向き合い、人間の寿命をはるかに超える樹齢をもつ木を、人間が都合よく家具として使い続けることへの自戒を込めたメッセージである。

木と布のコラボレーション——テキスタイル（織物および布）

カンディハウス流のデザインと高い技術力によって製作された椅子には、木の素材に加えてもう一つ「布」という大切な要素がある。プロダクトデザイナーの澁谷邦男（第3章参照）も、椅子にとって布はデザインの重要なポイントになると語っている。

「インテリアを構成するうえで、椅子の布地は大変重要な働きをする素材です。欧米では、椅子

の布地はデザインの重要な要素となっており、木部と一体化したものとなっていて、品質とデザインがよくかみ合った完成品となっています。これこそが、椅子を選ぶポイントとなるのです。これまでの日本の家具メーカーはお仕着せの布ばかりを使用していましたが、長原さんは独自にセレクトした布を巧みに使い、製品としていたのです」

　カンディハウスのテキスタイルは、創業時より長原自らの感性で担ってきた分野でもあった。今、カンディハウスの外部インテリアデザイナーとして布地セレクトの担い手となっているのが佐野日奈子である。彼女の二七年というキャリアは、カンディハウスにとっても大きな財産の一つと言えるが、このような人材を身近に置いてきた長原の慧眼にも頭が下がる。

　長原との出会いを、佐野は次のように語ってくれた。

「今から二八年前、当時の業界誌〈インテリアライフ〉

カンディハウス道央のテキスタイルコーナーで説明をするインテリアデザイナー佐野日奈子

第6章　たった一脚の椅子で気分が変わる

の記念事業が旭川で催されたとき、長原さんと私の母校である女子美術大学の恩師武者小路則子教授が出席されておりました。その席に私も札幌から参加していて、武者小路先生が長原さんに紹介して下さいました。その後、長原さんからは、『インテリアセンターの椅子張り布のコレクションを手伝ってくれ』と言われました。

一般の家具メーカーでは、この椅子にはこの布地を張るという風に、型にはまった手法をとっていたのですが、インテリアセンター（現・カンディハウス）では、建築設計者やコーディネーターを介在させるデザインマート的な営業手法をとり、一〇〇種類余りの布地の色を用意して、椅子やソファーを購入する顧客に選んでもらうオーダー方式を採用していました。国内メーカーとしては、この張りの布地を別枠でオーダーできるという方針は創業時からのもので、国内外メーカーの椅子張り布地のサンプル帖のなかには、国内のバイヤーがアメリカやヨーロッパで選んだものもセレクトされていて、そのなかから質のよいものを長原さんがご自分の感性で選んで使っていたのです。

でも、私が初めてお手伝いさせていただいたときは、長原さんが海外で直接選んできた布と、国内外メーカーの椅子張り布地のサンプル帖のなかからセレクトしたものでした。このサンプル帖のなかには、国内のバイヤーがアメリカやヨーロッパで選んだものもセレクトされていて、そのなかから質のよいものを長原さんがご自分の感性で選んで使っていたのです。

長原さんは、私が多岐にわたるインテリアの仕事を手がけていることで、エンドユーザー（消費者）に近い視点をもち、その感性や考え方が、インテリアセンターの社風とそのコンセプトや

デザイン性に近いものをもっていると思われたようです。その結果、テキスタイルの分野を任されたのです。

長原さんからは、これまで男性の感性で選んでいたテキスタイルを『女の感性で選んで欲しい』と要請されました。家具購入に際して最終決定権をもつのはおおむね女性ですから、女性の感覚を取り入れたいという思惑があったのでしょうね」

カンディハウスのテキスタイル戦略

「テキスタイル」、男性には耳慣れない言葉だが、インテリアの世界では必要不可欠なものである。女子美術大学で学んだという佐野日奈子、インテリアデザイナーとしてプロの仕事をはじめるに際しての「仕込み」もまた、人並み外れた努力に裏打ちされたものだった。

「国内メーカーのサンプルブックは、代理店を通してヨーロッパの大きな展示会などに足を運び、膨大な量の展示品のなかから日本の市場にあったものを買って来て作られていますが、私はその展示会に直接出向いて買ってくるのです。代理店や問屋を通して購入する際の中間マージンがいらないため、低い価格で手に入れることができます。インテリアセンター（現・カンディハウス）

の製品にふさわしい素材を、私の直感で選んで買ってくるのですが、良いものをというプレッシャーで胃が痛くなりますよ。

今、このように直感で選んでいたことを理論づけるために『感性マーケティング』(人の感性からマーケットを見直そうというもの)を学んでいます。必要なものをつくり上げるのがデザインですが、どんなに良いものでも売れなければダメです。長原さんは、『よかったら、やれ』というタイプでした」

佐野自らが展示会に赴き、直接買い付けてくる。世界でもテキスタイルの最高峰と言われている展示会「プロポステ」について、門外漢の筆者に次のように解説してくれた。

「毎年、五月第一週の水・木・金曜日の三日間、イタリア・コモ湖畔で開かれているのが、国際的に認められた世界最高峰の布地の展示会『プロポステ』です。展示品は布地だけで、カーテンや椅子張り布にほぼ限定されています。主催者が認めるレベルの高い良質なメーカーだけが出展を許されているのです。世界中から一二〇社ほどが出展していて、約八〇〇人のバイヤーが集まってきます。通常の展示会と違い、招待者のみが入場を許されます。この展示会は二五年近く開催されていて、『後継者を育ててほしい』という現藤田社長の要望で、二〇一四年からは女子社員を連れていっています。

カンディハウスの場合、バイヤーを通さず直接買うので、良いものを日本価格のレベルに比べ

て格安で仕入れることができます。今、カンディハウスが使う布地は、家具業界でもトップレベルにあると言えます。さすがに布地は一〇〇年ももちませんが、一〇〇年もつ家具にはすぐに劣化する布ではお話になりません。質の高いものが絶対条件となります。高品質の布は皺の寄り方一つを見ても品がよく、カンディハウスでは、織元にオリジナルの布を織ってもらっているものが多いです」

コモ（Como）とは、イタリアのロンバルディア州の北部に位置する人口約八万二〇〇〇人のコムネー（基礎自治体）で、絹の生産地として有名な所である。また、ともに織物産業が盛んなことから、新潟県の十日町市とは姉妹都市提携を結んでいる（一九七五年）。

テキスタイルについてはまったく素人である筆者に、天然繊維の素材についてのこんな講義もあった。

「木のフレームに馴染む布地と色彩には定番があります。基本的にはベーシックな色で、売れ筋もベーシックな色合いのものが多いですが、カンディハウスは、ほかのメーカーより圧倒的に天然素材の使用率が高いですね。手触りのよさと汚れについても、人工素材とは格段の差があります。一般の人はあまり気付いていないようですが、汚れは化学繊維のものと比較しても天然繊維のほうが取れやすいのです。たとえば、タバコの火を落としても、天然素材は爛（ただ）れるだけです熱に対しても差があります。

第6章　たった一脚の椅子で気分が変わる

みますが、化学繊維の場合はバァーっと一気に燃えて穴が空いてしまいます。また、染めについても天然素材の場合は色に深みがあって品のよい色となります。それと、先ほども述べましたように、座ったときの皺の出方にも違いが見られるのです。もちろん、環境の観点からも天然素材は土に還りますので、カンディハウスでは天然素材を採用することが基本となっています」

筆者にも講義をしてもらえるほどだから、後継者の育成にも積極的に取り組んでいる。長原から要望があったからなのか、佐野の表情を見ているとそれ以上の思いが伝わってくる。

「二〇一四年より、『しつらえプロジェクト』(1)の二人の女性社員に同行してもらい、テキスタイルプランナーとして育てています。この二人はミラノサローネやケルンメッセといった国際家具展示会にも視察に行き、これまでは私が集めてきたもの、言うなれば『佐野コレクション』でしたが、今は社員みんなの総力を挙げて『カンディハウス・コレクション』をつくっています」

仕事の仕方について長原から指示されたことはないという佐野は、「外部スタッフの使い方をよく理解されており、もち味や才能を尊重してくれます。長原さんは、自分の感性に近い人材を引き寄せる能力が高いのでしょう。もちろん、現在の渡辺会長や藤田社長も上手に私を使ってき

（1）各ショップのレイアウトなどを工夫するために取り組んでいるメンバーによって進められているプロジェクト。一八九ページより参照。

てくれています」と強調していた。そして、自らを貴重な仕事場に立たせてくれたカンディハウスに対して、心から敬意を表していた。
「好奇心が強く、一人で走ってきた私ですが、その仕事の結果を認めてくれて、次の世代につなぐように導いてくれた長原さんと仕事ができたことは、自分の人生のなかでもすごく幸せだと思っています。育ててもらい、活躍の場をいただいたことに改めて深く感謝しています」
「ものづくりは人づくり」という創業者哲学を社風とするカンディハウスは、佐野日奈子をはじめとした外部のプロをサポート役に据え、長年にわたってパートナー契約を結んでいる。こうしたカンディハウスの家具作りに賭ける心づくしに、「手抜きがない長原家具」の志の深さが垣間見えてくる。

社員の独立を後押し

こうした第一線で励んでいる社員に対する経営者長原の心遣いも、また温かいものだった。
「私自身、愛社精神というものを意識したことはないですし、社員に対しても愛社精神とかはあまり言いません。独立したいなら独立しろ、それは自由なのだから、おまえはどう生きるのだ、

個人的な生き方について十分考えてほしい、と言っています。ただ、『メイドイン旭川』を作ることの誇りを抱いて欲しいと思っているだけです」

この言葉、カンディハウスのライバルをカンディハウス内で生み出しているようにも聞こえてくる。未来志向をどう組み立てていくのか、飛躍するための葛藤は、自らの組織内で昇華させ、より先進的なものを生み出していかなければならないということかもしれない。

人間にたとえるなら、純粋に自己葛藤を積み重ね、埋没しないような風通しのよい組織であらねばならないということだろう。つまり、自己満足や慢心、停滞といった社員一人ひとりの心の磨き方を手抜きなく続け、常に挑戦者としての矜持をもち続けることの重要性を表している。邪心との闘いを課せられているのが、トップメーカーとしての試練ではないだろうか。このような筆者の指摘に対して、長原は次のように答えてくれた。

「私もそう思います。地域のなかでの協力関係というか、現在の製造システムのなかで委託できる部門はあります。社員に対しても、一〇年以上いた人は、本人の意志があるならばむしろ協力して独立させたいのです。インキベーションの役割を果たすべきだと考えています。なぜならば、マーケットは供給サイトの思惑どおりにはいかないし、多様な変化を起こすため、一〇〇パーセント自社で供給するということはむしろ不合理となります。供給と需要の関係には、常に柔軟性をもたせておかなければいけないのです。そのためにも協力的な別会社を育てるべきですし、そ

れによって業界の裾野を広げることにもなるのです」

積極的に社内システムでの業務委託を進めるべきだ、と発言している。しかも、独立を希望するベテラン社員に対しては、社としても応援し、起業後は業務委託先として業界内での協働事業体となって活躍して欲しいとまで積極性を示している。

「一面では、社員の高齢化によって平均年齢が上がったことで生じる営業企画力の停滞やコストアップを防ぐことができるのです。つまり、ソフトもハードも硬直化してしまうため、できれば平均年齢は四〇歳以下に留めておきたいですね」

経営の第一線を退いた今も、経営に対する目線は鋭い。

「ちなみに、私の知り合いに、新入社員の面接時に独立する意志があるのかどうかと尋ねている経営者もいます。それだけ、人づくりに積極的なのです。私の場合は、三〇から四〇代の人間を独立させたいと考えています。その際には、職場仲間の一人か二人を誘って起業することになるでしょうから、その後押しをしてあげればいいのです」

「ものづくりは人づくり」という長原の考え、こうして文章にしてしまうと何でもないことのように思えるが、ここまで考えている経営者が今の日本にどれだけいるだろうか。筆者は、身震いがする思いでこの言葉を聞き入ってしまった。

コラム　心優しき小さな巨人

佐野日奈子（日本インテリアデザイナー協会正会員）

私が接点をもった当時の社員は、創業者長原實さんに惚れて入ってきた社員が多かったですね。長原さんを尊敬し、インテリアセンター（現・キャンディハウス）が大好きでという社員であふれていました。「長原實とインテリアセンターのサムライたち」といったところでしょうか、人柄のよい熱い社員が多かったです。もちろん現在も、総じて裏表のない人が多く、人柄もよいし、家具が好きでたまらないといった社員が多いですね。

長原さんが自らの神髄として社員に託していることは、生活を豊かにするための道具を作っているのであって、単にモノを売っているのではない、生活文化に寄与しているということを絶対に忘れないでほしい、という使命感だろうと思います。

長原さんは、いくつになっても柔軟性があり、人間としてリスペクトできます。初対面で魅了され、とても温かく接してくれるという反面、経営者としては厳しい面をもっていました。また、相手のいい面を引き出してくれる能力をもっている人でもありましたが、その一方で茶目っ気を見せる少年のようなピュアな心をもっていました。

人に対する優しさがなければいけないという思いからなのでしょう、小さな子どもの目線で家具を作るために鋭角なものをすごく嫌いましたね。たとえば、長原さんのテーブルは表も裏も隅々までしっかりと手作りで仕上げがされています。常に子ども目線で、角を落として、触れて優しい椅子やテーブルに仕上げていました。

この点は徹底していましたね。職人長原さんの、惜しまない、手抜きしない、そして技術力を見せるという真骨頂でしょう。時代を読み、時代を先取りする嗅覚をもち合わせるという、私がこれまでにお会いした人のなかで、もっとも稀有で優れた人物と言えます。

第7章 カンディハウス二一世紀の羅針盤

「ファスト家具」への危機感

日本では最近、衣食住のすべてのサイクルが短くなっています。共通するのは異常な価格の安さ。それらはいとも簡単に家庭に入り込み、間に合わせ的に使われた末、使う時期が過ぎると捨てられます。「ヒトとモノの接点の希薄さ」をもたらしているのです。中でもファストフードやファストファッションならぬ「ファスト家具」は、機能性や安全性、品質などにさまざまな問題を内包しています。価格の裏側にある問題点にもっと思いをはせてほしい。

（《北海道新聞》二〇一四年六月二九日付）

椅子研究家であり、長原にとってはよきデザイン・パートナーでもある織田憲嗣（第3章参照）がこのような警鐘を鳴らしている。決して価格だけを問題にしているわけではなく、「価格の裏側にある問題点」、つまり使い捨てを前提としているような現実を危惧しているような現実を「没デザイン」「耐久性の欠如」「低質素材」といった家具が大手を振って市場を占有している現実を危惧しているのだ。

その原因はどこにあるのだろうか。一九八七（昭和六二）年に「自閉化と結びついたインテリアデザイン」と題して問い掛けた柏木博が、当時のマンガ雑誌などに描かれている主人公の「自閉した生活」を次のように指摘している。

 主人公のいる室内は、窓の外にビル街が見える都市である。床は、木製のフローリングが貼られている。壁にはワードローブが嵌め込みになっていて、その扉はブラインド状に板を貼ったものになっている。電話は壁掛けスタイルのもの。白いペイント仕上げのタンスの上には化粧品と大きな鏡。ベッドのフットボードのところには、白いペイント仕上げの金網状のパーテイション。この金網に、ハンガーを掛けたりしている。デパートなどでよく見かける、いかにも若者むけのインテリア売り場にある家具類を持ち込んだ部屋といった雰囲気になっている。（中略）

 人がますます相互にバラバラになって行くことが仮に必然的なことであるなら、それはそ

——れとして受け入れつつも、わたしたちは、電子メディアを使いつつ、自閉することなく、もっと自らの生活を意識化することはできないものなのか

(〈スタイリング〉 No.10・一九八七年一二月号)

三〇年も前の記述だが、今読んでも納得してしまうような情景である。柏木が問う「もっと自らの生活を意識化すること」こそ、織田憲嗣が指摘した「ヒトとモノの接点の希薄さ」の反語となるのだろう。パソコンゲーム、スマートフォンといった「自閉化」を促すような「電子テクノロジー」の普及は、織田が危惧する「ファスト家具」化への傾斜を促すことにはならないだろうか。

その背景には、日本国内を席巻するスウェーデンの「IKEA(イケア)」や「ニトリ」をはじめとするホームセンター業界などが、家具調度品をスーパーマーケット方式で販売するといったスタイルが一般消費者に定着しているという現実がある。プロダクトデザイナーでもある澁谷邦男(第3章参照)は、これらのメーカーについて次のように語ってくれた。

(1) (一九四六〜) 神戸市生まれ。一九七〇年、武蔵野美術大学産業デザイン学科卒。編集者、東京造形大学助教授を経て、一九九六年から武蔵野美術大学(近代デザイン史)教授。デザイン評論家としても活動しており、文化庁芸術選奨選考委員のほか、二〇〇〇年からは文化庁メディア芸術祭審査委員。

「IKEAの家具は、ヨーロッパでは『エントリー家具（初心者向け家具）』と呼ばれています。人生のエントリーに持つ家具、結婚して最初に持つ家具とでも言いましょうか。ヨーロッパ人が見れば、あれは二十代の学生の、人生に少し毛の生えたような人たちが買う家具だよ、という位置づけですね。

それはそれとして、ニトリはコーディネートが上手で、カーテンからソファー、カーペットまでを一貫した形で展示し、それを見て買えるというのは、ほかのメーカーではやってこなかったために日本で旋風を起こしています。ただ、家具そのものは、何よりも低価格を追求した家具ですがね。旭川家具とはまったく違う家具です」

「エントリー家具」という表現が面白い。しかも、「旭川家具とはまったく違う」とまで言いったうえで、さらに切り込んだ。

「旭川家具の経営者が、ニトリのようになりたいのか、また独自路線に行きたいのか、一般論からはなかなか答えは出ません。旭川家具は、基本的に高品質を追求する姿勢に共鳴する人や、価格からして富裕層が買う家具です。厳選された材料で、しかも手間を惜しむことなく作られていきす。それだけに、それを生かすデザインの研究と営業戦略としては富裕層の研究をしなければいけないでしょう。それが、次の旭川家具の鍵を握ります」

では、「IKEA」や「ニトリ」などに家具業界はどのように向き合うべきなのだろうか。世界

有数の高度な技術や情緒豊かな感性をもちながら、日本の家具インテリア市場は苦戦を強いられているのが現状である。澁谷流に言えば、「棲み分けで十分生き残れる」ということだが、いったいインテリア産業には何が足りないのだろうか。

武蔵野美術大学名誉教授である島崎信と長原實が、二〇〇五年に開催された「にっぽんらいふ展」（一三六ページ参照）の際に発行された冊子において、『国産』の明日を語る」という見出しで対談を行っている。非常に興味深い内容となっているので、全文を引用させていただく（一部、表記を替えている）。

「日本らしさ」をものにどう表現するか。

長原　先日旭川に来たドイツの販売会社の人に「日本の家具はディテールを見れば世界最高クラス。だが、三〇メートル離れたとき訴えかけてくるものがない」と言われたのです。日本の歴

(2) ──（一九三一～）東京・本郷生まれ。東京藝術大学美術学部工芸科図案部を卒業後、東横百貨店（現・東急百貨店）に就職して家具デザインを担当。在職中にデンマーク王立芸術アカデミーへ留学。帰国後、留学で得た幅広いデザイン見識をもとに講演、執筆活動を開始。東横百貨店を退社後、高木晃氏とともに「東京デザインリサーチ」立ち上げ、「島崎信事務所」と名称を変えながらデザインに関係する領域で活動。「東急ハンズ」の立ち上げ、「ハートランドビール」のデザイン、佐渡島の太鼓集団「鼓童」のオーナーとしても知られる。

島崎　つまり部分だけじゃなく、いろんなエレメントが調和していないと遠くから見たとき魅力が伝わらないんですね。それと今おっしゃった日本のオリジナリティの表現ですが、どうしても「昔の復元」になっちゃうのが伝統産業の欠点なのです。江戸時代や明治維新、大正ロマンもみんなリノベーションしてきたのに。第一、素材も技術も工法も大きく変化しているんだから、復元は無理があります よ。

長原　畳に椅子だけじゃない、新しくて強い何かがなきゃいけませんね。ただし欧米の住まいは部屋全体をひとつのラインの家具で揃えることはない。個性は認めてもそれに埋もれて暮らしません。

島崎　だからそのアレンジの中で、「ジャパン」がひとつのポイントになるようこ考えてつくればいいんです。日本の家具が外へ出るには、全体のプロポーション、そしてほかの家具との組み合わせ、そうしたバランスを考える視点がとても大事です。

長原　家具を単体で売るのではなく、「組み合わせの中」で効果的なスタイルを提案すればいいわけですね。インテリアコーディネーターにしても、多様な国のテイストをうまく組み合わせられる人が生き残るんじゃないですか。しかし日本人は暮らしの中に個性的なスタイルをつくるのが苦手ですから。

島崎　たとえば家具の素材だと、木工なら木工ばかり、金属なら金属だけでつくるでしょう。外国はそれをうまくハイブリッドしていい製品をつくってます。商品は「global」＋「local」、つまり世界観と地域性を兼ね備えるという意味で私がつくった造語ですが、川下を知らずに川上でものをどんどんつくっていってもしょうがない。使う人の生活の実態、ふるまいや考え方をよく観察して、それを機能や美しさで満足させてから「欧米にはない何か」を持たせることです。

「商品」をつくること。マーケットを耕すこと。

長原　メーカーはどこも「製品」はつくれます。デッドストックも製品ですから。じゃ、「商品」はとなると、はなはだこころもとない。

島崎　「製品」を「商品」にする、つまり使われるものをつくって無駄なく売るには、まず流通ルートをハイブリッドすることです。メーカーとデザイナーと販売店とお客、立場の異なるものを統合して、協力し合って長く存続する流通システムをつくるのですよ。もうやみくもな新作主義に決別して、今すぐ経営者が先を見通して実行することですね。

長原　ディーラーも「もっと売りたい志向」に決別するときです。東南アジアから低価格で大量に仕入れて大型店に並べて売捌く、それで勝った負けたというのはもうやめようじゃないか、

島崎　と言いたい。

長原　販売力は、大量に売る力じゃない。いわゆる売り込みですよ。コンビニが出てきてから、パッケージのメッセージだけでものが売れる時代になった。否応なしに人の販売能力は劣ってくる。今も小売店にも「いいものだから自信を持って売り込む！」というマインドが足りないのじゃないかな。

島崎　海外市場についてはどうですか？ 昔からチャンスはあると言われてきましたが、家具産業ではいまだビジネスになっていません。もの、としてではなくコンセプトや見せ方を含めて、空間として感じてもらえなければうまくいかないと思います。

長原　同意見ですね。要は売り方の組み立てとストーリーですよ。たとえば今の日本にいかにデンマークものが入っているかは、ご存じの通りです。気質や感性が合うのだから、日本のものが向こうで売れないわけがない。現に寿司屋は大繁盛、子どもはポケモンを見ている。ただし、それらの元は日本のものだと知らないんだ（笑）。日本の今の力を伝えるには、もう待っていないで土壌を耕しに行くしかないんです。

島崎　耕すという意味では、国内も海外も同じことが言えますね。我々メーカーも、早く能力とセンスのある人を育てて、マーケット自体を熟成させる努力をしなければなりません。日本にはアメリカの人口の半分が

長原

島崎

第7章　カンディハウス21世紀の羅針盤

いる。首都圏の人口なんかスカンジナビアのオール人口と同じです。さきほどから言っている、オリジナリティのあるオンリーワンをつくっていれば、どこにでも市場はあるんです。人間は向上心のある生き物。消費者だっていつまでもユニクロと１００円ショップじゃ満足してはいませんよ。

長原　これからの日本は国際的視点を持って売る仕組みをつくり、レベルの高い分野で永続性のある仕事をしていかなければならない、ということですね。

島崎　日本は一九九〇年代後半から、経済の進歩に伴って急速に分業化が進んだ。そのせいで頭まで分業化しちゃって、人への関心と理解欲がなくなったんですね。垣根をつくって、自分の仕事だけをする。人に関心を持たず、相手に手を入れられるのも嫌がるようになった。これが、日本の総合力を弱めたんですよ。

総合力を取り戻し、みんながひとつの星を見つめよう。

長原　僕がいつもメーカーのトップに対して言っているのは、とにかくデザイナーと一緒に仕事をしようということ。メーカーの、それも経営者とデザイナーがお互いに認め合い尊敬し合って、深く付き合うことが大事だと思う。それと、製品が外へ出ていくときは提案力が欠かせないから、コーディネーターとも深い関係を築く必要がある。まず経営者が、それらの人たちに

「金を払っている」という上位意識を捨て、パートナーにならなければ。そして勇気を持って異質な文化を取り込むことです。

島崎　おっしゃる通りですね。そうなると「食っていけるのか」って話が必ず出るから（笑）、販売店とも親しくなって上下関係なしに、「商品」を育てる努力をし合うことですよ。同じ星を見つめてね。それは「こういうふうになりたい！」という星なの。

長原　ロマンの話になってきました（笑）。しかしやはりね、お互いの領域に対して豊かな知識を持って、みんなが親しく対等にやることで、どう空間で感動させるかってことなんですよ。

島崎　やる気のある人をもっと依怙贔屓しましょうよ。喜びは分け合い、問題点はしみじみ語り合う。失敗も成功のうちと思ってね！そうすれば黙っていても日本製品は世界へ出て行きますよ。（「にっぽんらいふ展」対談は二〇〇五年六月一八日に行われた）

全国の家具業界のなかでもいち早く取り入れ、成功に導いているインテリア・コーディネーターを介して顧客と向き合うという営業姿勢、あるいは建築設計者とインテリア・コーディネーターを介在させての総合的な室内空間装飾など空間マーケティングにおける手法は、まさにバブル絶頂期の伸張期に実を結びながら、その後の不況期を克服して、現在もカンディハウスの家具作りと販売の基本スタンスとなっている。

「インテリアショップippon［一本］」で中流層に訴える

「バブルが弾けて会社の経営危機が現実になった折、それまでの高級家具路線から年収三〇〇万～五〇〇万円クラスの中流層をターゲットにした商品戦略をとったことがあります。三角形の頂上部に位置する層の高級路線は、マーケットのパイが狭くなって伸びる余地が少なくなっていますから、今改めて、中流層に向けての家具作りに手を広げていこうとしています。ただ、この層は競争が激しいので、カンディハウスならではの新しいマーケットをつくろうと努力しているところです」

二〇一〇年、東京・五反田に第一号店となるアンテナショップを出した。それが「インテリアショップippon［一本］」（二〇一六年四月より「カンディハウス五反田ショップ」）である。

「製造直販店として三年半ほど展開し、一応成功の見通しができましたから、二〇一五年から多店化の方針を掲げて、当面五店舗を路面店で開設する予定です。並行して、ネット販売にも力を入れていきますよ」

カンディハウスの本社工場で作られる家具を別ブランドとして、卸売は一切せずに直営店舗での販売と、インターネット販売とを並行させてマーケットを広げていくというのだ。切り札とな

るのは、従来の価格帯から二割ほど安くなるということと、とくに新しさを求めるのではなく、親しみやすい「普段着のエレガンス」をモチーフにした家具を販売するというものである。

「カンディハウスの工場は高級路線一本になっており、少し手抜きをして安くするということもできないシステムになっています。この製造システムそのままの品質で、工場直販としていきます」

工場からの直販ということで、品質を維持したまま価格を二割ほど下げた家具を「インテリアショップ ippon［一本］」に特化させる背景には、企業防衛の一面もあるという。

「日本社会の今後は、少子高齢化社会となって行くなかでマーケットは十分成熟しています。家具に対しては、『ロング＆スロー』を合言葉に長く使っていただくことを目標にしています。その一

カンディハウス五反田ショップ
（旧インテリアショップ ippon［一本］）のショップ内
住所：〒141-0031　東京都品川区西五反田7-22-17　TOCビル4F
Tel：03-5719-6855　営業時間：11：00〜18：30　定休日：水曜日

第7章　カンディハウス21世紀の羅針盤

方で、家具の原材料となる木は成長が遅いため、木の成長を追い越さないためにも家具の生産量を減らしていかなければなりません。当然、マーケットは狭くなるわけですから、新たなマーケットを広げておかなければ企業としての伸びしろがなくなるという危機感もありました」

経営の多店舗化にあたっては、前章でも述べたように、社員の独立を歓迎するとともに、女性の登用を考えていた。

「まずは、人材の育成でしょう。四十代から五十代の社員を独立させる方向で進めたいですね。やりたいという希望者がおれば拒みませんが、できれば女性店長でやりたいです」

東京・五反田の一号店では、「インテリアセンター」時代からの営業キャリアがある女性店長斉藤千哉子（さいとうちやこ）で成功を収めている（二〇一五年三月まで。現在は新宿のショップに異動）。中流層の顧客は比較的若い世代となる。家具を購入する場合、家計を預かり、発言力の強い女性におおむね決定権があることから、顧客女性と同じ目線で、家具はもとより室内空間の装飾や配置まで的確に提案するインテリア・コーディネーターとしての立場も活用しながら相談を承る必要が出てくる。そのための女性店長というのが狙いの基本にあった。

ところで、店名を「インテリアショップ ippon［一本］」とした根拠は何だろう。

「『一本』としたのは、一つの家具を長く愛用してもらい、一生使ってもらうためで、愛情一本で家具に親しんでほしいという意味合いからです」

長原流のコンセプトが面白い。第一線を退き、職人に戻る際に企画・製品化し、老木の付加価値を前面に出した「一本技」（第6章参照）の印象も漂ってくる。理想としては、都心部のビル一階、路面店として入りやすい環境づくり、一五〇から二〇〇平方メートルのショップを開設するというものである。そしてここには、アウトレット家具を戦略とする「ヴィンテージ」商品も併設するという。

自社製作の家具を長く使ってもらうための戦略はこうである。長きにわたって愛され使われながらも用済みとなっている自社製造の家具を、廃棄させないで引き取り、新品同様にリニューアルし、アウトレット商品として販売を手掛ける「ヴィンテージ」商品とする。カンディハウスの家具は、親子何世代にわたっても使えるだけの耐久性に富み、品質とデザイン性の高い家具作りを行っているという自負心から、「持ち主が変わっても家具は一〇〇年もちますよ」というメッセージを込めている。しかも、幾分低価格のサ

カンディハウス五反田ショップのダイニングセット「スポーク　サクラ」

第7章　カンディハウス21世紀の羅針盤

クラ材などを使うことで値段を少し下げている。

家具市場を広げるために修理再生をしよう、とカンディハウスの目標に据えたのは二〇〇二年頃であった。

「根底にあったのは、地球規模での自然環境の危機が叫ばれはじめた頃の時代を読みながら、それを現実問題として捉えて行動に移すことでした」

家具を作る立場として心を痛めていたのは、「一年でものを消却」というような風潮をこれ以上続けさせてはいけないということである。少しでも長く使い続けてもらいたいという熱い思いを、現実にマーケット化したのが「ヴィンテージ」商品であった。

「会社が創業三〇周年を迎えた頃は、自社家具を買っていただいた方が亡くなったりする頃でもあり、そのたびに家具が捨てられるという傾向にありました。実にもったいない話です。家具の寿命にあわせた使い方をしてもらうためには、布張り部分の張り替えや、傷がついた木の部分の取り換えを行ったり、磨きをかけるなどの修理をする必要があります。リニューアルをさせていただこう、という気持ちでビジネス化したのです」

社員が営業先で展開する業務内容に、椅子の張り替えやクリーニングなど、「引き取り・買い取り＆再生販売」を主眼としたヴィンテージ戦略が含まれることになった。

「割合、反応がよかったですね。業務用として大量の家具を備えているホテルから修理発注がま

とまって出てきましたが、営業的には利益は薄いです。しかし、家具製造業者の義務としてやらなければいけない時代なのだと考え、取り組んでいきました」

自社で購入されて、引き取りを希望するユーザーから回収した家具を工場にてリニューアルし、新品同様に仕上げる。それを、アウトレット商品の持ち味である廉価での販売とした。高級家具の製造システムを使うため、言うまでもなく、手抜きできない工程を経た品質管理となる。リサイクル品ながら高級家具路線の製品が廉価で手に入るとあって、若い消費者から注目を浴びることとなった。カンディハウスのアウトレット家具として、新たなマーケットが誕生したわけである。

ところで、製品名である「ヴィンテージ」のネーミングの根拠だが、やはり長原一流のユニークな発想が下敷きになっていた。

「アメリカ通いをはじめた一九八〇年頃ですが、ワイン専用の貯蔵庫を販売していたオーナーが『ヴィンテージ・ハウス』と銘打っていたのです。もちろん、言葉の意味としては、年代ものとか価値あるものなのでしょうが、イメージさせる価値観と言葉の響きがいいと思って付けたのです」

このような思いのもと、自社で進めた家具修理の思想を全国に拡大するため、全国家具工業連

生活者の目線に寄り添った営業スタイル

このような基本戦略を具現化するプロジェクトがある。今から五年ほど前に立ち上げた「しつらえプロジェクト」(一六七ページ参照)だ。そのスタッフは、本社と東京、大阪から選抜された女性三名と男子一名の四名の社員で構成されており、それぞれが日常業務と兼務する形で活動を行っている。ショップの展開については、社内スタッフが自社の家具の品質やデザイン性をアピールする演出を心掛けてきた。

カンディハウスの統一したブランディング戦略として、本社のショップをはじめ、各店舗が同じ趣向の展示内容にすることで一体感をもたせようという試みをはじめている。また、「しつらえプロジェクト」のスタッフのなかから交代でミラノサローネ、ケルンメッセといった国際家具見本市にも出向き、世界に向けて発信される色やデザインなど最先端のエッセンスを先取りして、各店舗のショーアップの糧として取り入れたうえ情報提供をしている。

「顧客の感性」に訴えるしつらえを早くからテキスタイル分野で任されてきたのが、第6章で紹介した社外インテリアデザイナーの佐野日奈子である。

「藤田社長の時代になって正式に発足したのが『しつらえプロジェクト』です。『インテリアセンター』時代は、開発型の会社ですからモノづくり専攻の傾向がありました。いいものを作れば売れるという昔ながらの考え方も強かったのですが、ここが長原さんと現代とのジェネレーションギャップでしょう。最近は、市場に変化が出たこともあって、生活に則し、売れる製品を大事にするようになりました。

カンディハウスのショップは、どのショップにも家具製作の豊かなコンセプトが内包されているので、会社のイメージを定着させなければと思い続けておりました。ブランドイメージの持続性については、私は社内でテキスタイルをメーンの仕事にしていますが、さまざまな面で発言し、社内セミナーを行うなかで多くのアドバイスをしてきました。私を育ててくれた会社であり、これまでの恩返しという思いが強く、自費ですが、海外での情報収集はこれからも続けて行きたいと思っています」

テキスタイルを通して「しつらえ」を進めてきたインテリアデザイナー 佐野日奈子

第7章 カンディハウス21世紀の羅針盤

あくまでも黒子としての立ち回りに徹し、カンディハウスのテキスタイルを牽引してきた佐野らしい言葉である。世界のトレンドの新作情報やテキスタイルの傾向をいち早く各ショップに配信し、イメージアップを図っている。しかも、家具購入に際して、強烈な決定権を持つ大多数の女性をターゲットにしたショップを「しつらえる」というカンディハウスの独自路線にも積極的に取り組んできた。

もう一つ、特異な形態の販売方式がある。二〇一三年一二月五日から、カンディハウスは函館市の大型書店である「函館蔦谷書店」(カルチャーコンビニエンスクラブ傘下)で家具の販売を仕掛けている。来店客が本の閲覧やCDの視聴を座ってできるように用意された椅子は約二〇〇席。すべてカンディハウス製のモデル一二種類が採用された。そのほかにも、ラウンジスペースのテーブルやソファー、そ

しつらえを施したカンディハウス旭川のショップ内
住所：〒079-8509　旭川市永山北2条6丁目
TEL：0166-47-9911
営業時間：10：00～17：30
定休日：水曜日（祝日の場合は営業）夏季・年末年始

して書店内に併設されている「スターバックスコーヒー」の椅子とテーブルを含めると、約六〇〇点にも上る家具が店内にセットされた。

実は、企画提案したのは書店側であった。「上質感のある空間を演出したい」とカンディハウスに発注した椅子やテーブルを来店客に気軽に使ってもらい、来店客が気に入った場合は家具の注文を書店のスタッフが受け付けるという手法である。本やCDはもとより、高級家具まで取り扱うという書店側の斬新な企画でもあった。同書店とカンディハウスは販売代理店契約を結び、開店後二か月ほどで四万円～八万円台の椅子数点と、五〇万円以上するソファーの注文も入ったという。

街の家具店がなくなり、低価格路線の大型の家具雑貨ショップに取って代わられている昨今の地方都市において、書店に配置されることで暮らしのなかでのイメージが沸きやすい点に好感がもたれたと、カンディハウスのマーケティング本部は分析している。オシャレな家具に触れて座り、自分の家にも欲しい

函館蔦谷書店に配置されたカンディハウスの椅子やテーブル

と思ったらその場で注文ができる。しかも、そこが書店というからまさに「二一世紀的なビジネススタイル」と言える。街の風景が一変した地方都市での新しいマーケティングのスタイル、と評価できるのではないだろうか。

二一世紀的なビジネススタイル——「一本技」から「tosai LUX」へ

ヨーロッパ市場で評価されるものをつくりたい。そのためには、ヨーロッパの感性と日本の古来の文化や技術などをあわせもつ、東西の架け橋となるようなデザインの家具を作りたいと思ってはじめたのが『tosai LUX』シリーズである。

二〇〇七年、カンディハウスは、バウハウスの流れを汲むドイツ人デザイナーとのコラボレー(3)ションによって日本とヨーロッパの文化融合を図りたいという思いから、ペーター・マリーとプ

(3) (Peter Maly, 1936〜) ドイツのインテリア雑誌〈シェーナー・ボーネン〉の初代アートディレクターを経て、一九七〇年にスタジオ設立。舞台装置デザイン、見本市のブース設計、店舗デザインからカタログの企画・制作まで幅広く手掛け、明瞭で機能性にすぐれたデザインで世界的にその名を知られる。一流メーカーとの共同開発などで数々の賞を受賞。「ドイツでもっとも成功したデザイナー」と評されている。

ロジェクトを組むことになった。デザイン要請に応じたペーター・マリーの来日早々、長原は一週間ほどをかけて京都や奈良を案内している。日本の古代、中世、近世から今日に至る日本文化の象徴とも言える古都の風土に接してもらうほか、サムライ時代の面影にも触れてもらったのである。

「ペーター・マリーが提案したのは、架け橋となるべく『東西（tosai）』という作品を作ることでした。そのためのデザインとして、日本古来のサムライ文化を取り入れると私に言いました。彼は、京都嵯峨野の日本庭園で和室の雪見障子越しに眺めた庭をスケッチし、傾斜のある竹林の様子を描いていました」

京都での印象が、早速スケッチ化されたという。その後、旭川の自社工場を案内し、「一本技」の工房も目にしてもらった。ここでは、日本の「職人文化」や「徒弟制度」によって育まれてきた木工技術にも触れてもらった。その際、長原が、木と向き合うことの美学を展開する「一本技」家具は、旭川の老木の使い方をつないでいるものであるということも説いた。

ペーター・マリーがスケッチしたデザインには、厚く硬い無垢材のテーブルにモダンでシャープなステンレス脚が据え付けられていた。日本庭園で見た竹林がステンレス脚として具現化されたのである。しかも、テーブルは日本古来の木工技術である「ちぎり」（一五九ページから参照）を板の接ぎ合わせに取り入れ、意匠として生かしていた。

第7章　カンディハウス21世紀の羅針盤

ペーター・マリーがデザインした「東西（tosai）」の作品図案

ドイツ人がデザインした「ハカマ」

ペーター・マリーとカンディハウスとのダイニング、リビング家具製作の過程で、二〇一一年三月一一日の東日本大震災に遭った。ペーター・マリーは、自ら被災地の復興を祈る思いから、和服の「ハカマ」をイメージしたデザインを提案してきた。

「サムライの服装でもある袴をイメージし、襞の表情もあしらって台形の脚として『ハカマ』としたわけです。そして、『これはニッポンのサムライです』と言って描いてきたのです。あまりにも知りすぎているサムライの袴をいとも簡単に表現したのだ、と正直なところ、私は忌々しかったですね。なんで日本人がこれをデザインできないのだ、と臍を噛みました」

日本人であれば当たり前のように知っている袴の存在に気付かず、ドイツ人がポンと示した日本へのインスピレーションが「ハカマ」であったことに長原は驚愕したという。

「デザインに力がありましたね。ヨーロッパ文化と日本文化の融合ですから、これが本当の『東西』を融合させたデザインを意味するものだという思いを強くしました」

カンディハウスのプロジェクトスタッフは試作品を制作し、ペーター・マリーは打ち合せの段階になって来日した。テーブルの脚部分を、袴のように台形の木部にデザインしていたの

197　第7章　カンディハウス21世紀の羅針盤

ハカマダイニングリゾットテーブル　　ハカマダイニンググラウンドテーブル

ブック・マッチを施した「ハカマ」のテーブル

袴の襞をイメージした溝のある脚部分

ペーター・マリーがデザインし、長原が脚部分に手を加えて完成させた「ハカマ」

だが、この試作品を見た長原が注文を付けた。というより、「ハカマ」についての説明を試みたのである。

「かつてサムライの時代、下級武士たちの普段着は木綿生地の袴しか履いていないため襞ができていた。本来、袴（はかま）にはきっちりとした襞がついている。絹生地の袴なら皺になりづらく、しっかりと襞がついている。たとえば、博多人形『黒田節』のサムライが三身に着けているハカマには襞があってしかるべきだ、といったやり取りをして理解してもらいました」

その結果、ペーター・マリーは「一晩考えてみる」と言い、宿題となった。そこで長原は、その夜のうちに自ら図面を引いて、職人に台形の板に襞をイメージした溝のある脚を試作させた。翌朝、ペーター・マリーに試作品を見せたところ、思い描いていたイメージと一致したことから、双方で納得しあって作品化をスタートさせた。これが、東西の文化を融合させたデザインの「ハカマ」が製品化（受注生産）されることになった経緯である。

「一本技のテーブルは、ブック・マッチ（一五九ページ参照）と日本古来の伝統技術「ちぎり」を特徴にしています。『ハカマ』はその広葉樹の木のテーブルをベースにして、ペーター・マリーがデザインした構図になっています」

無垢のウォルナット（クルミ）やナラの一本の木をスライスして左右対象の使い方で作る「一

第7章　カンディハウス21世紀の羅針盤

本技」のテーブルは、木材の関係で数が限定されてしまう。しかし、ハカマの場合は天板を四枚組み合わせて作るため、似たような板材を自由に使えるので量産が可能となる。

ヨーロッパでは「一本技」までの個性は必要とされないが、持ち味を取り入れながら「木の質」を生かしたデザインテーブル「tosai LUX」シリーズや「ハカマ」は、文字どおり「東西」の架け橋となって、国内はもとよりヨーロッパ市場でも人気ブランドとなっていった。

「古木でもある丸太の付加価値を高めるための評価基準ができたという点では、とてもうまくいったと思っています。決して、奇をてらって仕掛けたわけではなく、木と向き合うという自然体の試みのなかで家具に取り込めたのです」

長原が職人技術の継承のためとして制作した「一本技」テーブルから、東西文化をつなぐ「tosai」や「ハカマ」への飛躍は、まさに日本とヨーロッパの美の融合を果たし、カンディハウス家具が世界ブランドへと飛躍する作品の一つとなった。ペーター・マリーは、長原との出会いについて自著『hersteller/manufacturers』(二冊分)で次のように表している。

ペーター・マリーが著した本の表紙

日本の家具製造カンディハウスと、そのカリスマ的創業者である長原實氏との出会いがTosaiコレクションに影響を与えた。その名は、単純に「東西」である（日本の首都、東京のように）。

カンディハウスは、無垢のウォルナットとナラを使用した製品と職人技術で高く支持されている。その家具作りのスキルと情熱はMalyに感動を与え続けた。日本優美と欧州のデザイン美を融合させたTosaiコレクションは、異文化交流の象徴である。（カンディハウス訳・一部改変）

長原實との出会いによって日本文化との交流がはじまり、創作テーブルの表現となって現れたことを、ペーター・マリーは「日本優美と欧州のデザイン美の融合」と言い表している。かつて、絵画の世界でもそうであったように、この言葉がもつ意味は重い。単に「クールジャパン」と叫ぶだけの日本では、ダメなような気がしてくる。

|コラム| **ペーター・マリーからのメッセージ**

（ペーター・マリー）

日本最北の島、北海道にあるカンディハウスは、約半世紀にわたって最高級木製家具を製作

している。日本家具技術、木への愛情、そして創業者長原氏の豊富な経験が、すぐれた製品品質に表れている。

長原氏は、若いころより己の企業理念をもっていた。一九六〇年代、ドイツに滞在していた長原氏は、北欧デザインから強い影響を受けた。自然豊かな北海道の雪深い冬と森林は、スカンジナビアを彷彿させる。木材は天然資源であり、自然が身近にあることで人々は親しみをもっている。

加えて、原材料の選別からはじまる緻密と言われる日本の技術がある。厳選された木材は、経験豊富な「木取り職人」によって管理されている。選び抜いた木材を整然と並べ、高級ワインのように長い間寝かせる材木置き場は、この会社にとっては宝箱である。

われわれは、カンディハウスのブランドイメージとなるべく、日本らしく細部にまで研ぎ澄まされた技術と欧州のデザインを融合させることを決めた。

ドイツで最も成功したデザイナー、ペーター・マリー

カンディハウスは、日本で一三か所の自社ショールームを構えて高級家具を販売し、欧米では現地法人が販売を行っている。従業員は会社と絆が強く、勤続年数も長い。自社工場ですべて製造し、自社で販売を管理する。このように企業とその製品の関係性が深く、それが根づいているのは日本以外にはない。カンディハウスの製品は、ホテルやレストランのプロジェクトで見られるだけではなく、個別のオーダーメード製品も受注製作している。
海外デザイナーとのコラボも増えてきている。三〇〇名以上の従業員は、デザイナーの製品コンセプトを高い能力と情熱で理解している。現在は経営職を退いている長原氏だが、彼の理念は彼が設立した大学（二一九ページから参照）で若者たちに引き継がれることだろう。

（カンディハウス訳『hersteller/manufacturers』より。一部改変）

第8章 「国際家具デザインフェア旭川」から公立「ものづくり大学」

九回目となる「国際家具デザインフェア旭川 2014」

一九九〇年の第一回開催から九回目となる「国際家具デザインフェア旭川 2014」（IFDA）におけるデザインコンペティションが、応募期間となる前年の六月一日から一一月三〇日を経て、二〇一四年六月一八日から二二日の五日間にわたって開催された。

九回目のメーンテーマは、それまでの「木製家具」に加えて「森林資源の保全と循環への寄与」と「上質な家具を長期間愛用するライフスタイルの提案」という新たなメッセージを示し、応募作品にその資質を求めることになった。また、フェアのメーン事業となるデザインコンペティションには、世界三六か国・地域から八七〇点のデザインが寄せられ、厳正な審査が行われた。

審査にあたったのは、「国際家具デザインフェア旭川」開催委員会会長の長原實をはじめとして、審査委員長のデザイナー川上元美、審査委員として東海大学特任教授の織田憲嗣、プロダクトデザイナーの深澤直人、ユン・ヨハン（韓国）、グニラ・アラード（スウェーデン）、ニルス・ホルガー・モーマン（ドイツ）といった、世界で活躍する一流デザイナーばかりとなった。

同会が発行している『図録』によると、審査の流れは、予備審査から本審査となり、第一次、第二次、最終審査となっている。審査基準は、以下のようにハイレベルな基準が設定されている。

① **市場性**——商品化、実用化の可能性。話題性（アピール度）。生産性への配慮。新しいライフスタイルの提案。

② **独創性**——未来へのデザイン提案。新しい加工技術の提案。異素材の効果的な活用。リ・デザインの場合は、オリジナルを越える価値をもつこと。

③ **作品の完成度**——審美性。機能性。強度面および安全性への配慮。木材の特性を生かして

「国際家具デザインフェア旭川2014」（IFDA）の図録

④ **社会的要素**——ユニバーサルデザイン。エコロジー（木材資源の高度な有効活用）への提案。サスティナブルデザイン（ロングライフ）への提案。生活環境への配慮。

いること。

「図録」を読むと、臨場感あふれる審査風景が伝わってくる。

「初めての〝日本人が全賞独占〟
入賞作がすべて決まり、事務局から受賞者の名前が発表されます。ブロンズリーフ賞三点がすべて日本人で、しかも地元の若者がいて拍手が起きます。そしてシルバーも！さらにゴールドも?!　結局全受賞者が日本人でした。もちろん、IFDA始まって以来のことです。川上委員長が思わず「ショック！」と言い、長原会長も「国際と銘打っていながら日本人だけというのは…」。

しかし、落ち着いてみるとこれは素晴らしいこと。地元旭川からも二名が入賞し、長原会長も「日本人のDNAを感じる」と締めくくりました。ただ一方で、コンペの情報が世界に行き渡っていない可能性や、レベルアップへの課題が見えてきた受賞結果でもありました。

入選作品の審査における総評において審査委員長の川上元美（一二七ページの注参照）は、「国際家具デザインフェア旭川　2014」のデザインコンペティションの目的や役割について次のように評している。

あくまでも普遍的なそしてサスティナブル（ロングライフ）な「木」がテーマであり、ヒューマンな素材として実際に製作に移し、優れた作品を流通させて、人々に届けることに意義を見出してきたところから、新しい工夫や機能、審美性、使い易さなどに留意した作品が多く見られたのも、このコンペの趣旨に共感を得ている証であろう。（略）

一方で、コンセプチュアルな、独創性を伴った明日を切り開く若い息吹とでもいえようか、新しい挑戦も期待される。次回の第十回（二〇一七年）の記念すべきコンペに向かい、新しい仕組みや世代の交

「国際家具デザインフェア旭川　2014」審査委員会のメンバー一同（中央が長原實）

一代など、その先を熟考する時でもあろう。

これまでの路線からのより大胆な飛躍、あるいは世代交代をも示唆する内容となっている。では、このフェア開催委員会の会長である長原實はどのように総括したのだろうか。

こんなに議論が深まった審査会は初めてだった。モーマンさんが審査の現場で携わってくださり、新しい風が吹いて来たなという思いだ。コンペの在り方、地域産業のあるべき姿への基本的な問題が提起された。応募要領を変えてはどうかとの提案もある。確かに要綱では「商品化の可能性と生産性への配慮」を押し出しており、これらを見直し募集段階でもっと冒険的なものを求める方法はあるだろう。

ただ、地域産業としてボリュームを持つためには商品化が不可欠。デザイナーとつくり手が互いに理解してコマーシャルベースで成功させることが重要だ。今回の応募者が二〇〜三〇代が圧倒的と聞いて、それを若い人が進めてくれるのではと予感させてくれたことが二六年の成果かと思う。

IFDAの目的は、グローバル化の中で日本の家具産業が二一世紀の展望を拓くために、先端技術と日本人のクラフトマンシップを高度に調和させ、そこにデザイナーとの協働によ

る知的産業をしっかりと育てることだった。今回、自らのスキルで現物をつくって入選した人が多かったのは、それが実現しつつあるひとつの表れではないか。私の経験から言って、それはつくり手としても楽しいこと。デザインとものづくりが両立するのは木工特有の面白さだと思う。

入賞を日本人が独占したことからは、海外にどうアナウンスするかという新しい課題も見えてきた。もっとこまやかで粘り強いアプローチが必要だ。マスコミの皆さんを含めて周囲の協力をお願いしたい。

「デザインとものづくりが両立するのは木工特有の面白さだ」という長原だが、IFDAでの結果がどれだけ世界の家具デザイナーにアピールできているのか、注目されなければ波及効果が薄いのでは、と多少懐疑的な一面も覗かせている。また、九回目の応募作品から見えてくる課題を端的に指摘しているのが織田憲嗣（第3章および本章のコラム参照）である。

第一回開催の際に関連イベントの主催者として加わった織田は、その後、七、八、九回目のデザインコンペティションの審査員となり、世界中から寄せられた応募作品を見てきた。そして、今回の審査においては、「金賞に値する作品はない」として投票しなかった経緯を次のように語っている。

私はゴールドリーフ賞・シルバーリーフ賞の受賞作品に、一票を投じなかった。コンペティションならではの「新規性」や「オリジナリティ」「単に美しいだけでなく、しっかりとしたコンセプト」が感じられなかったからだ。審査委員の中で私ひとりが、椅子をつくれない、研究家という立場である。しかしだからこそ違った見方もできる。審査を長引かせたが、審査会にとっては重要だったと思っている。審査をするということは、換言すれば審査委員が審査をされることでもある。今後は、IFDAから商品化したものがその後どれくらい売られているかの検証もしなければならない。（中略）

今回は、家具の難しさをつくづく感じた。もうかなり前から我々の中に「出尽くした感」がある中で、応募者も難しいと思う。特に椅子は難しい。椅子にチャレンジするなら、コンセプトをきちんと立ててから製作に取り組まないと、目的の見えない単なる椅子になってしまう。

すべての入賞入選作品が掲載されている図録

やや辛口の評価を示しながら、「旭川ほど家具の基盤整備が整った地域はない。世界から感性を集約させ地域産業に反映させていくIFDAが、それを支える力になっているのだ」（図録より）と、旭川での開催の意義と役割を高く評価している。そして、プロタダクトデザイナー深澤直人は、「家具に限らず、デザインコンペは『通るためのデザイン』をしてしまいがち。生活の中に入るものをつくるのが目的なのに、勝つ戦略を考えとしまう傾向」にあるとしながらも、「IFDAの作品が世界に注目されるようになればいいと思う」（図録より）と期待を込めている。織田憲嗣と同じく、回を重ねることで応募作品の審査をする難しさにも触れているが、これは若い後継者たちに奮起を促すメッセージと受け止めるべきであろう。

審査にあたった外国人デザイナーたちの意見やアドバイスも見てみよう。

ニルス・ホルガー・モーマン（ドイツ）は今後のIFDAについて、「ヨーロッパのコンペは、三分の一は商品に近いもの、三分の一はいつか商品になりそうなもの、三分の一はクレイジーなもの。意表を衝いたものが入選して、一〇年後には一般的になることもある。応募方法から考え直す必要があるのではないか」と注文をつけている。この意見に同調しているのがユン・ヨハン（韓国）である。

「私も、次回の応募者は今回の図録を参考にするだろうから、また同じになってしまわないか心配だ」

一方、グニラ・アラード（スウェーデン）は、「スウェーデンのコンペはエコロジカルなものが多い。生産しやすいか、リサイクルできるかが重要。IFDAも、木を使うこと自体がエコだと思う」と感想を述べ、以下のようなやり取りを展開している。

——————

モーマン　デザインコンペの意味とは、完成度ではなくNew Idea。リスクを取っても冒険することにある。ミスはあって当たり前なんだからそれを許してあげないと。

アラード　デザイナーが歴史についてもっと学ぶと、アイデアを発展させられるかも知れない。若い人の実験的な要素がみたい。

ユン　今の基準を保持したまま続けるなら、審査委員が話し合って技術、構造、デザイン、特徴をもんで、多様な「飛び出たデザイン」が生まれるようにできたらいいのでは？

モーマン　いずれにしても、公的機関と私的機関が力を合わせて開催するコンペはヨーロッパにはなく、素晴らしいことだ。一〇回目はもっと幅を広げてみることを提案したい。

（図録より）

世界で活躍するデザイナーたちの直截な意見や感想、そして期待感が込められており、長原が目指すグローバルとローカルな視点でのコンペの在り方を指し示しているようにも思える。

「IFDA」と旭川家具

筆者も「IFDA」が開催されるたびに足を運び、受賞作品をはじめとしてさまざまなイベント会場を見ているが、とくに受賞作品が展示されているブースの熱気はすごい。各デザイナーが語る作品説明を熱心に聞いている来場者の様子を見るだけでも、「IFDA」を開催する意義は十分にあるかと素人ながら思ってしまう。そんな思いのもと、第一回の開催時から長原とともに東海大学の立場で支援してきた澁谷邦男（第3章参照）に、その意義と旭川家具への効果について尋ねてみた。

「IFDAの一〇回目については、一〇回やらないと世界に影響力は及ばないだろうという思いが長原さんにはありました。三年ごとに開催してきて、世の中の価値観が少しずつ変わってきていることが反映されているため、マンネリになることはありません。

第8回 IFDA（2011年）での受賞作品展示ブース

第8章 「国際家具デザインフェア旭川」から公立「ものづくり大学」

たとえば、ヨーロッパではかなり以前から重厚な木材が手に入らなくなっており、合板や突板、集成材といったものも認めざるを得なくなってきています。デザインも、開催一、二回目は重たい応募作品が多かったですが、四回目ぐらいからは軽快なものが出てきました。極端な作品としては、リサイクル材を使うという作品もコンペで評価されてきました。こういった大きな世界の傾向が、このコンペには反映しています。

普通、あそこのコンペは少し凝ったものを出せば通るといった傾向が生まれてくるものですが、このコンペでは、地球資源の状況などが応募作品に反映されています。個人的には、未来永劫続いても飽きることがないと思っています。

また、応募作品にも、審査員のレベルと前回に採用された作品のコンセプトが反映されています。つまり、デザイナーは入賞作品から多くを学びつつ、自分のなかに湧き上がる新しい目標に向かってスケッチを描くのです。形やフィーリングは真似しません。ですから、審査員のセンスが悪ければ入賞作品も当然悪くなってしまいます。

IFDAにおけるコンペの歴史は、旭川デザインの模索の歴史です。世界でもこのようなコンペはありません。長原さんを中心にここまでやって来ましたが、やって来たことにおいて一貫しているのはブレないということです。北海道のなかでも旭川が突出しているのは、日頃からまじめに努力している結果として旭川家具が残ってきたということでしょう」

それでは、九回目を終えた長原自身はどのような感想をもったのであろうか。国際コンペにおける本来の意味を、次のように語ってくれた。

「現在の木製家具に新たなる市場性を求める機会であり、デザインのあり方としては、前衛的未来へとつながっていく提案の場ともなるはずです。この両方が意味をもたないと、コンペそのものが廃れてしまいます。また、近未来的な評価を高めるためには、理想を高くもち、視野の高い視点からの評価も必要となります。建築家を審査委員のなかに取り込むため、一〇回目の人選を進めています」

次回の開催に向けて、すでに具体的に取り組みはじめていることが分かる。そして、このあと、世界的に行われているデザインコンペについて尋ねたところ、「私の知らない小さなコンペが結構あるようですが、『国際』と銘打ってやっているのは旭川のみではないでしょうか」と、得意げに答えてくれた。どうやら、国際見本市は開いてもコンペはやらない傾向にあるようだ。

世界一木製家具作りのインフラが整っている旭川

ところで、「旭川家具」がなぜ世界ブランドになれたかという疑問が筆者には残る。「IFDA」

を開催したことによってのみ、達成されたのであろうか。旭川の家具作り環境について太鼓判を押しているのが、長原のデザイン・パートナーでもある、東海大学名誉教授の織田憲嗣である。

―― わたしは、家具に関して、旭川は世界一インフラの整った街だと思っています。デンマークやイタリアにもない。これは世界に誇れることです。

（コミュニティサイト《北海道Likers》二〇一四年四月九日）

機会あるごとに織田は旭川の恵まれた家具産業の発言を繰り返しているが、その要素として以下の五点を挙げている。

❶ 世界の宝とも称されるミズナラをはじめとして、北海道産の家具木材が揃い、旭川がその集積地となっているという地の利がある。そのミズナラを原材料として絶やさないための植樹育林に、業界として毎年相当の費用をかけて取り組んでいる。

❷ 旭川（東神楽町や東川町も含む）という狭い地域に、家具産業の製造メーカーが、個人経営や工房も含めて一〇〇社以上ある。このような地域は、世界中のどこにもない。

❸ 人材育成の教育機関と研究機関が整っている。北海道東海大学芸術工学部（二〇一四年、札幌校に統合）といった高等教育機関での人材育成から、北海道旭川高等技術専門学院や旭川市工

芸センターでの専門的技術指導・育成機関が存在する。林業分野での研究機関となる道立旭川林業試験場など、木製家具産地における素晴らしい人材の育成と研究機関が整備されている。

❹ 三年に一度開催されるIFDA（国際家具デザインフェア旭川）では、世界から作品が集まる。しかも、すでに三〇年ほどのキャリアをもち続け、次回は一〇回目という節目を迎える歴史は、その成果をもって世界に発信してきた旭川ブランドの実績である。

❺ 「織田コレクション」の存在。長年にわたる研究を通して収集してきた近現代のすぐれたデザインの生活日用品の資料群、とりわけ、一三五〇点を超えると言われる世界中の名作椅子がコレクションの中核をなしている。最高のテキストとも言えるこれらの資料群が旭川にしか存在しない。

「織田コレクション協力会」による運営も、家具作りにおいてはインフラの一つと言える。これら、世界に類を見ない家具作りのインフラ環境をもってして「世界一」と説く織田の言葉に誇張はない。ただ、旭山動物園によって旭川市が全国的に注目されることはあっても、「旭川家具」がそれと同じほどの知名度を得ていないという側面のあることが悔やまれる。

─これだけのインフラが整っていることに、旭川の人も道内の人も気づいていない。この環

——境はとても素晴らしいもので、もっともっと誇れることです。旭川が世界一であるということとは、道内だけでなく、全国、世界にアピールしなければならないと、私は思っています。

（前サイト）

この思い、決して織田一人だけの悔恨ではあるまい。たとえば、中世から続く刃物産地で世界的なブランドとなっているドイツ西部のゾーリンゲン (Solingen) の人口は一五・五万人ほどである。また、世界的に著名な「マイセン磁器」の生産地であるマイセン (Meißen) の人口は二・八万人でしかない。決して大都会とは言えない地方の産業が、世界に名だたる名品を送り続けているという事実がある。それから考えると、人口が約三四・五万人もいる旭川の地場産業の核となっている旭川家具を、まずは日本において知名度をさらに上げていきたいところである。

さらに、「織田コレクション」を核とした「デザインミュージアム」の必要性も織田は訴えている。

——一般的に、アートは希少性がある崇高なもので、デザインは商行為が伴う卑しきものと捉えられることが多い。しかし、デザインはより多くの人たちのためにあるものです。デザインミュージアムがないのは、先進国では日本だけです。（前サイト）

織田コレクションを旭川に誘致するにおいて尽力した長原は、その意義を次のように語ってくれた。

「織田コレクションを大事にする意味は、古典から現在までの各種の椅子に触れることで学び、そしてオリジナルな椅子を発想できる格好の機会となります。コペンハーゲンのミュージアムのように、産業に発展してつながっていくのです。日本の宝とも言える『織田コレクション』を主体としたデザインミュージアムも旭川に欲しいですね。旭川家具産業の発展には欠かせない生きた資料となりますから」

このように、旭川家具産業の将来についてさまざまな構想が語られる一方で、澁谷邦男や織田憲嗣が指導にあたってきた北海道東海大学旭川キャンパスが二〇一四年四月から札幌に移り、旭川の地から消えたという事実もある。

「若者が街から消えていったら町の将来はない」と危機感を募らせた長原は、「若者が元気に学び、そして生活してこそ街を発展させる原動力となります。われわれの世代が将来への投資をしないで誰がするのですか！」と語気を強め、人づくりに欠かせない高等教育機関を存続させるため、その校舎跡をそのまま使って公立「ものづくり大学」として発足させたいと説き、市民による支援グループを組織して行政への働き掛けを行った。

公立「ものづくり大学」の開設

「最後のご奉公」のつもりで長原が情熱を傾けたのが、公立「ものづくり大学」の開設であった。その背景には、夢と希望に満ちた「木工芸の街 旭川」の裾野を広げるために、今後訪れるであろう「少量上質を尊重する時代」を生き残るための人材を育てたいという思いがあった。

二〇一一（平成二三）年八月、市民や企業による「旭川に公立『ものづくり大学』の開設を目指す市民の会」(1)を組織し、自ら会長の任を引き受けて先頭に立った。長原の背中を押すきっかけとなったのは、北海道東海大学芸術工学部の旭川キャンパスが二〇一四年四月に閉鎖となり、高等教育機関としての人材育成が危ぶまれることになったからである。少子高齢化による人口減少は旭川市にかぎったことではないが、「旭川家具」のブランドを維持するためには、家具製造に携わる人材の確保が必須の条件となる。

「次代を担う若者に、夢と希望のある地場産業を確かなものにしなければならない」と説いた長原だが、現実的には旭川からも若者の流失が続いている。モノづくりを目指す若者が進路や職業

―――

（1）会長代行は伊藤友一。住所：旭川市七条八丁目38 パルク7・8ビル4F TEL：0166-56-2391

を選択するとき、夢と人生を託すことになる地域の受け皿が明確に見えてこないこともあって、札幌や東京へ出ていく若者が増えている。

「モノづくりを学ぶために若者が市外に流失する現象は、地域にとっては大きな損失です。これを解決するには、数十年単位というスパンで構想を描いて、すぐに策を講じなければなりません。一〇年後では遅いのです」

と力説する一方で、まずは学費を安くすることで本人や親の負担を減らし、安心して学べる環境を整えることが必要だと言った。そのためにも、地域の産学官がしっかりと連携して、主体的にかかわるのは公的機関がよいと力説した。

「運営は市立の大学です。道立では道に対する依存度が高まるため、逆に地域が責任をもたなくなる傾向が出てくる可能性があります」

構想にあるイメージは、少数精鋭のコンパクトな大学である。「地域ものづくり学部 地域創造デザイン学科」として、各学年の定員は一〇〇名。「農産品の高度化」や「生活用品開発」などの五コースを設け、将来はコースを新学科に昇格させていくというものだ。

これまでの大量生産、大量消費の社会から、少量で上質な、オリジナルが尊重される時代に変わりつつあることから、デザインを中心とした未来を創造する大学という趣旨を明確にしている。

従来の大学にはなかったコンセプトを明確にすれば、市内はもとより国内外から学生や教員を集

めることができるという。

このための初期投資、運営費用などについては、既存の施設を活用することで足りる。一年目は、リサーチパークの市工芸センターが使っている建物で十分間に合う。経年的には、中小企業大学校や道立旭川高等技専の敷地、建物、設備を利用する。もちろん、北海道東海大学の実習工場跡も生かしていけるというアイデアである。

「授業料と受験料、そして国から市への交付金の相当額、さらに市の産業支援で運営する工芸センターと工業技術センターの予算を吸収すれば年間七億円は確保できます。運営的には、七億あれば十分です」

予算面でも太鼓判を押した長原は、旭川市に対して「要望書」を提出した。西川将人(まさひと)(2)市長の対応は、「勉強させてください」というものだった。意思決定から開設までに三

────────

(2) 一九六八〜)二〇〇六年一一月より現職。

公立「ものづくり大学」の開設を目指す市民の会を代表して、要望書を西川旭川市長に渡す長原實

年はかかるため、早々にトップの判断を期待したいところだが、厳しいことも現実のようである。

ただ、二〇一四年に行われた市長選挙の際に西川市長は「ものづくり大学」を公約に掲げて再選を果たしているので、今後は現実的な施策となって進んでいくという期待感もある。

「行政には人材教育の将来像をもってもらいたい」と強く訴えた長原だが、忸怩たる思いも続いた。

「まあ、PR不足もありましたが、経営者の多くは守りに懸命で、地域の将来像まで考えるだけの余裕がないのでしょう。地域づくりは、グローバルが先にあると考えるものではありません。ローカル（地域）がどんな個性や特性をマインドとしてもっているかが、グローバル化への重要な要素となります」

そして、前掲した刃物のゾーリンゲンや陶磁器のマイセンを例に挙げて、人口三四万人ほどの旭川市でも「十分将来に向けてデザイン木製家具産地の伝統を守り続けていくことができます」と強調した。さらに詳しく話を聞いていくと、長原が描く公立「ものづくり大学」構想には、木工家具だけではなく第一次産業までが含まれていることが分かった。

「一番の目的は、『地域の特性を磨く』ために、北海道の地域特性である農業・林業・漁業といった一次産業に付加価値を付けて高度化しているなかでニュービジネスの可能性を高めることです。たとえば、家具作りは林業の二・五次産業と思っていますが、これを三次産業までやってい

くのです。農業では食品産業がかなり進みつつあります。こうしたモノづくりを担う人を育てていくことが重要なのです」

地域産業振興に対する思いには、かつて北海道が「植民地的経済」の歴史に甘んじていたという事実に心を痛めていたことが含まれている。経営の第一線から退き、後進への目配りや気配りに心を砕く毎日となった今、「人づくり」という目的のために、すべての情熱を公立「ものづくり大学」の設置に注ぐことにした。

その後押しをしている一人が東海大学名誉教授の澁谷邦男で、主に大学の内容面を担当している。これまでのキャンパス生活や旭川家具産地の動向、そして自らも旭川に居を構えて北国ならではの生活をエンジョイしている澁谷は、「土地の者」の感覚をもって旭川家具の将来について次のような分析を試みている。

❶地の技術として、その技術をマスターした技術者たちが、守り続けながら差別化したデザイン家具を作り続けることで国内でも屈指の家具産地を形成してきた。つまり、広葉樹の良さを前面に出したイメージを描き、それぞれの材に合った生産規模と、市場のターゲットを考えたモノづくりをすべきである。

❷仕事的な人間的な温もりのあるモノづくり。旭川ではこういった職人がたくさん活躍しているから、製作行程で一部は機械化やデジタル化しても、量産ロボットにそっくり大量に作らせる

❸といった移行は必要ない。大量生産、大量販売とは違う領域で、生き方とモノづくりを示していきたい。

川の空気を吸う人たちが作る家具で、まず地域の人たちが存分に生活を楽しみ、その楽しみのなかから次なるアイデアが生まれる。家や家具に工夫をこらし、自然を享受する旭川人たちの生活が定着すると、それに憧れる世界の人たちが旭川家具に注目し、購入へとつながる。

さすがに研究者である。澁谷の分析を、旭川市および旭川市民はどうのように受け止めるのだろうか。「人間的な温もりのあるモノづくり」集団が集う街にこそ、公立「ものづくり大学」が必要であると筆者は考える。「旭川人」として見つめ続ける長原と澁谷の思い、実現させるためにも各方面からの協力が必要であろう。

xxxxxxxxxxxxxxxxxxxxxxxxxxxxxx

コラム　**長原さんは北海道の宝**

織田憲嗣（東海大学名誉教授）

長原實さんという人物は、体格は小柄な方でしたが「小さな巨人」であり「北海道の宝」でした。その卓越した能力は、次の五点に集約することができます。

① 家具職人にして技術に厳しく、芸術性の高い資質をもった稀に見る家具職人でした。

② 一代にして自ら起業した事業を軌道に乗せ、世界ブランドに仕立て上げるという事業家として日本を代表する家具メーカーに育て上げた経営者としての才能が挙げられます。

あまり知られていないのですが、デザイナーとしても一流の才能のもち主であり、日本を代表する家具デザイナーの一人として名を連ねてもおかしくない、鋭い感性のもち主でした。

しかも、自らデザインした家具の多くが消費者に支持され、ロングセラーを続けているという天賦の才能をもった人でした。

③ 世界的に通用する感性なのですが、残念なことに、「デザイナー長原實」の才能については誰も評価しようとしていません。長原さんは、出張の際にはいつもスケッチブックを持ち歩き、飽くなき好奇心に触れたものやアイデアを描き残していました。その行動力には頭が下がります。

④ 教育者としても尊敬できる人でした。北海道東海大学の客員教授をお願いしたこともありますが、常に若い人材の育成を目標に掲げて、「ものづくりは人づくり」との思いから献身的に学習の場を設けられていました。あらゆる機会を捉えては、人を育てる取り組みに自ら汗を流しておられました。

⑤ 「思想家」としての資質にも目を見張るものがありました。旭川市開基百年記念事業の一つとして、「IFDA」の開催を中心となって開催されました。木製家具産地旭川を、デザイ

ンコンペの開催によって世界から優れた感性を呼び込んだのです。また、産地業界の共同輸送体制の構築や、統一ロゴとして「旭川家具」にまとめてブランド化も果たしました。

さらに、全国家具工業連合会（現・日本家具産業振興会）の会長時代には、全国の家具生産家具の修理を請け負うという全国ネット「家具修理職人.com」を創設しています。

国内産地間の競争に利害のある業界ですが、国内産の木製家具の底上げを進めるために一体となって取り組むことにこそ国内木製家具産業の生き残りがあると、リーダーシップを発揮して業界の壁を越えてまとめあげたのです。自らの哲学と揺るぎない信念と実践力、まさに思想家とも言えるその姿勢は、歴史に刻まれるほど画期的なものです。

長原實さんの存在がなければ、現在の私もありません。「小さな巨人」であり「北海道の宝」でもある長原さんとお付き合いさせていただいて大変幸せでした。

世界の椅子研究者である織田憲嗣（筆者撮影）

終章 「メイドイン旭川」の本懐

「家具マイスター」を育てたい

長原が社是として掲げた「メイドイン旭川」の理念の一つに、「ものづくりは人づくり」がある。前章で取り上げた公立「ものづくり大学」もその一環であるが、旭川家具産地の裾野を広げるためには、何よりも人材育成が急務なのだと力説していた。自らのクラフトマン人生を振り返りながら、次のように語ってくれた。

「旭川家具の底辺をもっと広げ、誰でも参加できる、自由な仕事にしたいのです。無形の財産を守り、育てていく。デザインを取り入れた家具への情熱を消すことなく、大きくしていきたいのです。そのために、自分に何ができるのか……」

先にも触れたように、旭川家具工業協同組合理事長の役職にあった当時から長原は、自らを育ててくれた旭川に恩返しをする一つの試みとして、地場の人材を育てることを考えていた。公立「ものづくり大学」の構想から振り返ること一〇年以上前のことである。

具体的には、組合として「旭川家具・経営塾」を設立し、一年間のスケジュールで学んでもらうというものであった。対象とする人は、一般人、技術者、手に職をもつ失業者、学生と幅広い。定員は二〇から三〇人とし、一年間で家具業を興せるように学んでもらうこととした。加えて、家具作りの技術や経営マネジメントもできる職人を目指し、ドイツ流にデザイン力を加えた「家具マイスター」を養成していくことを目的として取りかかった。

そのなかから経営者が出た場合は、企業支援をしていくために「経営塾」を主宰する企業家がパトロンとなり、初期の数年間は業務支援をする。創業時の資金集めなどの面倒を見る地域のシステムをつくり、旭川経済で志を同じくする人たちによる新規企業を立ち上げる人物評価を行うなど、具体的な支援手段を用意したうえで、一〇年で一〇社ほどの新規企業を立ち上げたいというのが目標であった。

「私が塾長を務め、二〇代、三〇代の若手を対象に毎月開催しました。講師は各企業の創業者で、経営を考えてもらおうというものです」

対象者に関しては、前述したように、独立志望者や企業の社員、あるいは自営業者でも構わないと資格制限を設けなかった。ここで育った「家具マイスター」が、特色のある工房を立ち上げ

るなり、改革するなりして、家具産地に多様性と強さを生み出してくれることを狙いとした。実際に開校したのは二〇〇一（平成一三）年六月、一年間で四三人の受講者を受け入れた。主宰する事務局を旭川家具工業協同組合に置き、一人二万円の受講料として、初年度の年間プログラムを終えた（この塾は、二期限定とされていた）。

「塾として描いた当初の人数より大幅に増えたため、塾というよりは教室になってしまいました」と述懐した長原だが、「各塾生とのコミュニケーションがとりづらかった」とも振り返っている。この経験を生かして、翌年の第二期の開塾では、ハードルを高くして「六年以内に独立を目指せる人」という条件を付けたが、それでも一四人の応募があった。

第一期生の結果は、一人が独立し、個人経営ながら工房を開いて法人化を目指した。別の一人は、五年後を目指して独立するという気概で取り組むなど結果を残している。もちろん、仕事の斡旋や下請けなどの支援体制も組合としては具体的に示していった。

「塾生にはもちろん、家具産業関連の技術者や営業マン、デザイナーやその卵もいました。そればかりではなく、まったく家具業界にかかわりのない人たちもいました。二四歳から五五歳という、三〇年もの世代の厚さが集まったのです。やはり、家具作りによって生きる街であるという強い認識をもつことができました。この火を消すわけにはいきません。二一世紀に入って、新たな国産の家具産地を高度な知識集約によって甦らせたいのです。それには、何と言っても首都圏

のあらゆる人たちに旭川家具の現状を見てもらうと同時に、我々もそこから多くのものを学ぶ必要があります」

「旭川家具・経営塾」を開講した二〇〇一年の時点で、すでに将来の旭川家具をイメージしていたのだ。このような話をしたときの長原の瞳は常に輝いていた。

「現状に甘んじる姿勢を続けていては、旭川家具は確実に地盤沈下します。新しい企業家、つまり起業を目指す後継者を育てながら、新たな芽を育てていく。現状を打破できるのは若者ですから、経営のノウハウだけではなく、資金面でも支援する『エンジェル』を広げなければなりません」

かつて、創業するに際して支援者に背中を押してもらったことから、今度は恩返しの意味で率先して音頭をとると言いきった。資金面で支援する側の「エンジェル」を募り、次世代に受け継いでもらうための「遺産づくり」プロジェクトであった。

「木取り」 職人からのメッセージ——「木の人、語る」

「出る杭は伸ばすのです」という言葉を耳にしたとき、筆者の身体が熱くなった。ご存じのよう

に、「出る杭は打たれる」というのが一般的な社会観である。それを「伸ばす」と長原は言った。筆者が思うに、個性を尊重し、その職人性を認めるということであろう。そんなことを考えながらカンディハウスのホームページを見ていたら、次世代の人たちにどうしても紹介したい一文を見付けた。

　カンディハウスには、「木取り」という仕事をしている職人がいる。一般の方には耳慣れない仕事だが、これは家具作りにおいて最初の関門となる作業である。木の心を読みながらその個性を生かし、工夫を凝らしていくという職人の言葉からは、年季ゆえの本音の一端ものぞくことができるので、楽しんで読んでいただきたい。

　ここで紹介するのは、四〇年余りにわたってこの仕事をしてきた丸子益二が書いた「木取り職人からのメッセージ」というものである。現在は「旭川工房一本技」で家具作りをしている丸子が、二〇一一年に書いてホームページに掲載された。仕事に対する「こだわり」も含めて、次世代の人には必ず参考になると思う。なお、引用掲載するにあたって、筆者のほうで多少のアレンジをさせていただいている。

　──丸太を挽く

　──僕が最初に新しい木と会うのは、旭川に丸太が届いたときだ。あらかじめ「こういう家具

に使う、こういう木を」と伝えておき、秋から冬にかけて山から伐り出してもらったものだ。いくらベテランのバイヤーでも木口（輪切りの面）や木肌といった外見からの推測だから、挽いてみなければ分からないことの方が多い。半分「儲け」だけど、挽いてみることが僕の一番の楽しみになっている。それじゃあ、突板にするプロセスを見ていこう。

今日挽く（引き割る）のはウォルナット。これはキャラクターの強く出る樹種で、節だけでも「死に節」「生き節」、葉があった痕の「葉節」、枝の痕の「枝節」といろいろある。材にしたとき濃淡が激しく目も粗いが、それがウォルナット本来の「いい表情」である。ほかにも、ギラ（斜めに光る模様）、かすり（虫喰い跡や鳥がつついた痕）、チヂミ（縮れ）などがあって面白い。人里にも育つので、釘やバラ線、針金、碍子（電線器具）、鉄砲玉なんかが入り込んでいることもあるのだよ。

木取り職人の丸子益二（筆者撮影）

挽きながら決めていく

 皮を剥いだら、丸太を丹念に見ていく。まず葉節。これは必ず芯まで節が続いているので見逃せない。それに、表面が少し膨らんでいるところは要注意。「中に節があるかも知れない。気を付けなければ……」などと考えながら、丸太を半分に割る方向を決めるのだ。特に、板目材をとる場合はその方向が何よりも重要になるのだけど、割る瞬間は何百回やってもワクワクするね。ここで初めて丸太の状態がはっきりして、それまで考えたことの答えが出るわけだから。

 最後は、長さの決定。節や割れがないギリギリのところまで……「うん、これ二メートルはいけそうだ」。この後、材料を突いていくわけだけれど、このときからすでに商品をイメージしていて、でき上がった突版がうちの工場に入るとすぐに、「これはこう加工して、こっちはあの製品のあのパーツに」と使い方を細かく決めていく。こうした流れを見越して適切な突板を用意する作業は複雑だけど、最後まで使い切ろうとすれば自然にそうなる。ずっと、そうしてきたのだ。

―――――

(1) テーブル天板などに貼る薄い板材のこと。
(2) クルミのことで、チーク、マホガニーとともに世界三大銘木の一つに挙げられる木。

［悪い木はない］

材料は当然ながら「いいもの」ばかりじゃない。挽き割ると一本ずつ違う表情や質を持っており、それを三段階で評価する。一段、二段落ちる材もあるわけだが、僕にとってはどうしてもダメな材とは思えない。割ってみて、期待以下であっても、「しゃあないな、でもちゃんと生かしてあげるからね」と声をかけている。生きものである以上、全部が完璧なんてことはあり得ないし、だいたいそれは人間の勝手な価値観でしかない。そんなのかわいそうだよね。

木は、僕らがどんな評価をしようと文句を言わないけど、この木目が、節が、全体でしゃべっているように僕には思える。それぞれの個性が輝く場面が必ずあるし、目が粗いほうがかえっていい味が出る、なんていう場合も多い。

子どもと同じ。出来の悪いほうがかわいい。丸く真っすぐ伸びたコブのない素直な木は、木目も均一で美しい、いわゆる「いい材」だ。一般的に、突板にはこういう何も問題のないものが適するが、必ずしもそうじゃないと使えないというわけじゃない。テーブルトップ、キャビネットなどの内装、あるいは見えない部分など、用途を変えることですべての材が生きるのだ。これは、カンディハウスが生産している製品の種類が多く、製造工程をすべて自社で行っているから可能な部分も大いにあるだろうね。

僕の「木遣い」

丸太は一本数十万円という金額なのだけど、挽いている時間、僕はふとそのことを忘れてしまう。ただただ、木だけを見ているから。格好をつけた言葉になってしまうけど、一本一本「木と語ろう」と決めて向き合っている。愛情がないとできないことなので、僕はこれを「木遣い」と呼んでいる。

丸太を前にしたら、まずじっと見つめて考えるのだ。「さて、どうやって日の目を見せてやろうか」と。一〇〇年も二〇〇年も育ってきた丸太を使うからには、少しも無駄にしたくない。

実際、昔のように北海道産材の丸太をずらりと並べて、そこから選ぶことはもう不可能だし、今は外国からの材料さえもだんだん手に入りにくくなっている。この先、どのくらい木で家具を作れるのだろうと、ときどき考える。僕が生きている間にはどうにもならないと思うが、なんとかしなければと、いつもそのことが心にあるね。

デザインに向き合う

材をどう使うかは家具デザインの要の一つ。開発担当からも工場の技術者からもいろいろと相談を受けるのだけど、僕はデザインについては注文を出さないことにしている。「材料

がこうだから、それはできない」と言うと、その時点でいいものを追求することができなくなるから。
「こういう雰囲気にしたい」と聞けば、材のランクにかかわらず「この木ならそのデザインのよさが発揮できる」と思うものを選んで提案する。もちろん、好みだけじゃない。いや、好みは大いに入っているかな。
僕は昔から、何かあると丸太を見に来ていた。ぼーっと、ただ丸太を眺めているだけ。好きだねえ、木が。口のうまくない僕の性格に合っているのかな。カンディハウスを引退しても、木から離れたくない。森の中でパークゴルフでもしようかな。

「気遣い」を「木遣い」と言い換える心根が実に優しい。一人、丸太を目の前にしてじっと見つめる。木と語り合うことで、木の第二の人生に「日の目」をあてるために心を砕く。木と向き合ってきたキャリアならではの慈愛のこもった言葉である。
しかも、開発担当者や技術者から木の性質を質問されると答えるが、デザインの方向については一切干渉しない。「木取り」としての立場は、あくまでも使い勝手のいい材料を提示するだけだ。そして、その存在それぞれの持ち場で真剣勝負をしている「職人」がカンディハウスにはいる。そして、その存在

(「HP・カンディハウス ジャーナル」二〇一一年九月より)

ミズナラの植林事業

旭川家具を支えてきた原材料たるミズナラを中心とする北海道の広葉樹。なかでもミズナラは、家具の世界では「ホワイトオーク」と呼ばれ、色白できめ細かく、木目がくっきりとした品質から「世界の宝」と言われている。北米とロシアにも自生しているが、品質には差があるという。

「メイドイン旭川」を社是に掲げているカンディハウスは、このミズナラ材の造林に取り組むとともに、新しい樹種の利用と開発にも力を入れている。割れる、曲げづらい、硬いといった欠点をいかに補って使いこなすか。具体的には、「一本技」(第6章参照)に見られる生かし方を、技術研究によって次の時代に備えたいという。

実は、長原の苦い思い出のなかには、このミズナラに対する後悔もあった。

「バブル経済が崩壊したあと、会社を立て直しているときに気付いたことがあります。自分たちは作り方、売り方ばかり考えていて、素材を生んでくれる森林に目を向けてきませんでした」

植林活動は、そんな長原自身の反省からのはじまりでもあった。豊かな森林資源に恵まれた旭

をカンディハウスは消費者にちゃんと伝えている。これに勝るカスタマーサービスはない。

川の家具原料を当たり前のように使って、これまで椅子などを作り続けてきた。このミズナラとて有資源である。そのうえ、植林しても家材として使うには一〇〇年余りの歳月を要するほど成長の遅い種である。

これまで森林資源に恵まれてきたという背景には、人間が「開拓」という目的で足を踏み入れてから連綿とつながる「負の歴史」も横たわっている。明治開拓期、旭川を含む上川原野に入植した人たちが開墾をするとき、最大の障害となったのが原生林であった。抱えるのに三人の手を必要とするほど太いアカダモ、ミズナラ、ヤチダモなどの巨木に覆われた土地を畑にするため、そのほとんどが伐採されてきた。やがて、ミズナラの一部は鉄道の枕木として利用されるようになったが、一般的には暖房の燃料として使用される程度でしかなかった。

とはいえ、この時期の乱伐は平地でのことだった。大雪山系の山地の木材資源は手つかずのまま残りはしたが、伐

毎年行われているミズナラの植林事業

採が続けばやがて森は消えていくことになる。家具や建具として地元の木材が本格的に取り入れられるようになったのは大正時代に入ってからで、ミズナラに至っては昭和三〇年代に入ってからのことである。

長原は、ドイツでの留学時代、オランダのハーグ港に積み上げられている輸入木材に「OTALU」の文字印を見つけたことがある。この輸入木材が故郷北海道産のミズナラであることを知って歯ぎしりをしたという。戦後の疲弊した日本経済を立て直すため、外貨獲得の手段として北海道のミズナラが大量に輸出されていたのである。（「まえがき」を参照）。いわば、経済発展のために犠牲にされたという思いを抱いた長原の心の痛みは消えることがなかった。家具用に伐採され続けてきた木材業者に頼るだけの姿勢、とりわけミズナラに依存する家具業者として、資源を枯渇させかねない将来に向けてこのミズナラを甦らせる責任がある。森に投資をしなければならない。植樹と育林は、自分たちに課せられた使命なのだと取り組みをはじめることにした。

「正直なところを言えば、創業時、ナラ材はどんどん輸出されており、十分な原材料がありましたので、ナラ材の資源が枯渇するといった切迫した思いは抱いていませんでした」本音であろう。日本全体が「バブル」に酔っていた当時のことである。ところが……。

「二〇世紀に正しいと思ってやって来たことが、すべて否定されるようなことが起きました。地

球温暖化という、喫緊のテーマを派生させてきた経済活動のあり方が問われるようになったのです。それを防ぐためには、資源やエネルギーの消費を抑えるとともに、森を育てて自然を守らなければいけないということです。振り返ってみると、北海道の広葉樹がすでになくなっており、それをどこで復活させるのか……」

バブル崩壊後に生じた会社経営の危機、決して余裕はなかったが、二〇ヘクタールのカラマツ林を買い、カラマツを伐採したあとにミズナラ林を買い、カラマツを伐採したあとにミズナラ林を植えることにした。

「一九九七年から小規模な植林をはじめ、二〇〇〇年には旭川の隣に位置する東川町に社有林二〇ヘクタールを取得して、ミズナラの植林をしています。ミズナラの造成に取り組みました。家具工業組合でも、二〇〇三年から広葉樹の植林活動をしています。会社も組合も、毎年秋、従業員と家族ぐるみで『植樹祭』をしています。組合からは三〇〇人くらいが参加し、ちょっとした野外レクリエーションとなっています。森林組合の方に植樹の方法を説明してもらい、みんなで苗木を植えたあとはジンギスカンなどを味わっています」

旭川家具工業協同組合の理事長の職に就いた折、自社だけの植林ではとても追いつかないことを知り、リーダーシップを発揮して組合規模でのミズナラの植林となった。また、「植樹祭」を行うなど、楽しみながら木を植える習慣を家具製造業界のなかに定着させたのである。

成木となるには一〇〇年の歳月を要する。そのために家具製造企業がやるべきことの一つが、

一〇〇年使い続けてもらえるような愛される家具を作り、家具と木との循環を整えることである。自然の恩恵にあずかる立場として、森への恩返しをするということだ。

「最初に植えた苗木は、私の背丈を越すほどになりました。森の恵みをみんなで実感する大切な場所です。木は育ちますから、まだ取り返しがつくかもしれません。北海道からこれ以上資源が収奪されないよう、この地を守りたいと思います」

旭川家具の原料となる木材を自給自足で賄えるという恵まれた環境、それに感謝するとともに、森林の循環を守るのもまた自分たちの役目であると再認識した。そして、植樹育林を家具業者の当たり前の仕事として義務づけた。当然のことながら、植林エリアをもっと広げていきたいわけだが、組合として山林を買い増ししていくだけの資金がないため、森林組合に掛け合って植樹させてもらえる場所を探したりもした。

旭川家具工業協同組合として実施する植樹祭

なぜ、ミズナラなのか

ミズナラにこだわった理由は何であろうか。ミズナラは、一四〜一五年で五メートルほどの高さに成長し、ドングリの実を落とす。その実を動物が食べて、種を広めてくれる。つまり、自然循環によって広がっていくミズナラの森づくりを考えたわけである。

さらに、三〇年ごとに間伐していく。一ヘクタール当たり二〇〇〇本の割合で植え、三〇〜四〇年で半分に減らし、七〇〜八〇年でまた半分に減らす。一〇〇年を超えて成木になるときには四分の一となるが、家具材として使える成木にするために辛抱強い育て方をしている。

もちろん、そのための育苗についても考えている。花と丘陵の風景で有名な美瑛町（びえいちょう）の業者に依頼し、組合のためにミズナラの苗を育ててもらい、四〜五年にわたって育てた苗を毎年三〇〇本買って植林用として用意していた。

「上質なミズナラが育つ環境を放置せず、植林して復活させることで、一〇〇年後もこの地で家具産業が継続できるだけの資源を地道に育てていきたいのです」と語った長原の思い、そして「木の成長を追い越してはいけない」という戒めも業界内で広く浸透しはじめている。

「成長が遅い北海道の広葉樹については、人工育林の技術が確立していません。天然林から注意

深く択伐（抜き切り）するしかないのに、資源の存続を考えない乱暴な伐採が行われてきました。広い国有林を管理する林野庁の責任は重いと思います」

森林資源に対する行政の対応にも釘を刺した。それだけ、北海道の木材資源を未来につなげていこうとする思いが強かったのであろう。言葉はさらに続いた。

「ミズナラ材の家具を北海道から世界に提供していくためには、何よりもミズナラを絶やしてはいけないのです。そして、ミズナラでなければならない旭川家具の真価を職人技で示したいのです」と力説した長原に、「それにしても、どうしてそこまでミズナラにこだわるのですか？」と質問してみた。

「昔からのふるさとの資源であり、家具産業地としての役割として、当たり前のように地場産材に付加価値を付けて、人々の生活に潤いを形づくることができるからです。それが地元への還元となります」

筆者を直視しながらこのように言いきった。オランダの港で見た、ふるさとから輸出されていたミズナラ。そのことに憤りを覚えた長原の積年の志と想いが、この言葉に凝縮されているように感じた。

本書を執筆するための長原への取材、いったい何回に行ったのだろうか。一回の取材に要した

時間が長いせいもあって、その回数は筆者にも分からない。しかし、ミズナラの話のあとに聞いた次の言葉は、今も克明に脳裏に残っている。

「旭川は家具産地として本当に恵まれています。資源が減ったとはいえ、大雪山連峰を見上げ、森を身近に感じながら仕事ができます。人が暮らすにも生活費は安く、移動もしやすいです。企業にとって、土地が広く安いのも魅力です。地域の強みはまだまだ生かせます。生えている樹木が共通で、人の勤勉さも似ているからでしょうか。日本は東京一極集中になりつつありますが、旭川、北海道という地域の独自性を大事にしていきたいです。それがモノづくりの原点でもあります」

この言葉どおりに、旭川の地は確実に裾野を広げつつある。若いレザー職人やグラフィックデザイナー、そしてクラフトマンたちの手によるエゾシカの皮革と木をコラボレーションした製品を作っているグループが、次のようなメッセージを発信している。

――まわりを見わたしてみてください。
長く使っているもの、
大切にしているものはどんなものですか？
――ストーリーがあるものだったり、

使いなれて手放せないものだったり、色、カタチ、素材感など、理屈抜きでお気に入りのものだったり。結局、それが「モノ」の価値だと思うのです。ezokkaは、あなたの暮らしに寄り添うものづくりを目指します。

(鹿皮と木工のプロジェクト「エゾッカ」コンセプトブック ver1.5 発行：二〇一四年六月)

「消費されるものよりも、使用されつづけるものを」とも、使う側に問いかけている。シンプルで、しかもベストな「モノの価値」を捉えるという視線が長原の唱える方向と一致している。次世代の、頼もしい職人哲学が旭川で確実に育っている。

モノづくりの「たいまつ」を「人づくり一本木基金」に掲げて

筆者がいつも札幌で取材の場所としているのが、札幌グランドホテルの一階喫茶ルームである。

二〇一五年五月一五日午後一時、久しぶりに顔を合わせた。笑顔の絶えない表情はいつもどおりであったが、話し込むと時折咳き込んでいた。その理由として、次のように言って笑い飛ばしていた。

「右の肺に癌が見つかったようで、治療方法について医者と相談しているところなんです。余命などは聞いていないがね」

直接の取材は二年目に入っていたが、咳き込む様子を目にして筆者の心も曇った。まず質問をぶつけたのは、二〇一五年四月一六日に記者発表した「長原實・スチウレ・エング　人づくり基金（愛称・人づくり一本木基金）」への思いであるが、その前に、報道された基金の要旨を見てみよう。

事業の趣旨は、北海道内在住者か出身者で修学困難者を対象とし、「奨学援助事業」として毎年二名程度に「入学奨学金」一五万円と「普通奨学金」として年額二五万円（四年間で一〇〇万円）を返済義務のない給付方式で支給するというものである。また、「海外研修支援事業」として、毎年二～三名程度に対して一人一〇〇万円を限度に助成を行うとしている。

そして「顕彰事業」として、工芸美術やモノづくりなどの分野における功績の顕著な人に、「ものづくり一本木選奨」（一件・賞金五〇万円）と「奨励賞」（二件・賞金一〇万円）を顕彰するほか、人材育成や奨学生向けの「セミナー等の開催」を年一回程度開催するとしている。

長原は、妻の生涯にわたる生活資金を確保したうえで、私財四〇〇〇万円を事業に寄付することにした。それに、カンディハウスのデザインパートナーであるスチウレ・エング（Sture Eng・スウェーデン在住）の積立金二〇〇万円を合わせて基金とした。また、毎年発生するエングのロイヤリティーと、基金の短期運用分を取り崩して事業資金に充当することにした。

このような決定に至るまでに、「元北海道副知事で、北海道文化財団の理事長である磯田憲一さんにも相談をしました」と言う長原を見て、筆者は思わず、かつて長原が話していたことを思い出した。

「今もロングセラーとなっている椅子ルントオムのデザイナーであるスチウレ・エングさんが、これまでもらったロイヤリティーで十分であり、これからの分については、若い人たちのために役立つような資金に使って欲しいと言っているのです。私も『ものづくり大学』ができた暁には、学生の奨学

長原實とスチウレ・エング

金制度を設けて後継者の育成に充てたいと考えています」

この言葉どおり、早くから後継者育成資金としての使い道を考えていたわけである。自ら先頭に立って公立「ものづくり大学」の開設を目指す市民運動を進めるなか、自己資金をもってして奨学金制度を設けたいと語っていたのだ。スチウレ・エングからの申し出を温めていたということもあろうが、自らが大病を患ったことで時期を早めたのではないかと筆者は思っている。さらに、自ら人生を完結させる機会としてこの事業開始にこだわったようにも思われる。それは、「人づくり一本木基金」への思いを尋ねたときの答えからうかがえる。

「財団の定款を変えるために時間がかかりましてね、なんとか間に合いました」

公立「ものづくり大学」設立の働き掛けがなかなか具体化しないなか、奨学生向けの基金として考えていた原案を、今できる範囲内で具体化したいと思って行動に移したのであろう。本人の口からは明確に聞けなかったが、次のような話をしてくれた。

「モノづくりを目指す北海道の若者たちを育てるために、微力ながらも応援できればという思いですよ。私のできる範囲で実現するプランでした。私たち夫婦には子どもがいませんから、教育資金に費やすこともなかったですしね」

「ものづくりは人づくり」を実践する一歩、そして若き日に旭川市の海外派遣事業で西ドイツ（当時）まで研修に行かせてもらい、この地で育ててもらったことに対して恩返しをしたいとい

う強い使命感があってのことだろう。世界の一流デザイナーであるスチウレ・エングをパートナーとして最初に作られたデザイン家具が「ルントオム」である。そのエングとともに、今度は人生の集大成とも言える仕事を分かち合い、後継者を育成する基金を作り上げた。見事な義挙である。(3)

コラム

長原スピリッツを引き継いで　桑原義彦（旭川家具工業協同組合会長・株式会社匠工芸代表取締役）

長原さんのお身体が辛かったときだと思いますが、私の会社までわざわざ足を運んでくださり、こんな話を切り出されました。

「国際家具デザインフェア旭川（IFDA）を一回目から立ち上げてやってきたよな、もう再来年には一〇回目になるんだ。よくみんなここまで頑張ってきたよな。俺はこのIFDAの一〇回目は絶対やろうと、そう思ってきたけれど、今日おまえの所に来たのは、どうも一〇回目まで俺は元気でいられないかも知れない」

(3) この事業についての問い合わせは、「公益財団法人・北海道文化財団」札幌市中央区大通西五丁目11　大五ビル3F　TEL：011-272-0501

「IFDAのことをいろいろと熱っぽく語っていただいたあとに、「頼む、俺のあとをやってほしい」と口にされました。

私は返事をしませんでした。逆に、嫌だと断りました。なぜなら、長原さんのそんな姿を今まで見たことがなかったからです。まだ頑張って欲しかったのです。でも、あの大変な身体で私の所まで来られて、IFDAの今後のことをお願いされたことを重く受け止めました。

このIFDAは、私ども旭川家具工業協同組合の宝となりました。世界の各国から著名なデザイナーや若きデザイナーのみなさんの応募作品がたくさん寄せられ、審査し、顕彰することで木製家具産地の裾野が広がるとともに新たな機運が生まれ、今日まで新たな家具市場の扉を切り開いてまいりました。

本来であれば、一〇回目まで長原さんの手でこのIFDAを成功裏に終わらせることができれば本当によかったのですが、もう長原さんはいません。われわれは長原さんの遺志をしっかりと受け止めて、これまでのIFDAによる三〇年の歴史を踏まえ、一〇回目という区切りになるIFDA（二〇一七年開催予定）を、長原さんが目標に掲げてきました「一〇回は継続し、地域にデザインマインドを根付かせる」という言葉のもと、必ずや成功させたいと考えております。

そして、われわれが目指すのは、新たなる三〇年に向けて、今度は旭川からデザインマイン

ドを発信させ、世界で通用する家具を作っていく三〇年にしていかなければならないということです。

二〇〇七年、長原さんと一緒につくった「旭川・家具づくりびと憲章」があります。今、もう一度この憲章にもられた言葉を噛みしめながら、旭川家具工業協同組合として、しっかりとしたモノづくりを続ける地域にしたいと心に誓っているところです。

長原さんが、八〇歳というこの年まで、本当に、最後の最後まで自分の力を信じて、自分の力でこの世を去っていきました。その力強さにはただ感服するのみでございます。

われわれは、長原さんの志を受け継いでいくことをここにお誓い致します。長原さん、ありがとう。

(二〇一五年一一月一四日・長原實さんを偲ぶ会における「追悼のことば」より要約)

「長原實さんを偲ぶ会」で挨拶をする旭川家具工業協同組合会長・桑原義彦（2015年11月14日）

付録

カンディハウスの椅子コレクション

付録として、カンディハウスが作っている興味深い椅子を紹介することにしよう。これまでに述べてきたように、材料から作り方までこだわっているものばかりだが、各作品に付されているデザイナーなどのコメントも、これまたこだわっている。すべての作品を紹介することはできないが、カンディハウスが作り出す「椅子の世界」を紙上で堪能していただきたい。きっと、あなたも座りたくなるだろう。

――――――――――
ツイスト　サイドチェアー

シンプルな構造と繊細なラインを一つの特徴とするカンディハウスの椅子が、しばしばぶつかる問題。それは美しさと強度のバランスを決めることです。どちらを優先させるかではなく、相反するこのふたつを両立させる。それがメーカーとしての本当の「デザイン」です。一九九八（平成一〇）年二月に発売されたシリーズ「ツイスト」も、その葛藤に悩んで生まれました。

付録　カンディハウスの椅子コレクション

この椅子は、機械にセットするために付けた脚の木片から分かるように、一次試作品のなかからピックアップして強度試験に使用したものです。大きな声では言えませんが、実はこの椅子は試験にパスしませんでした。椅子は会社に返され、社内で検討会議が行われました。その結果、胴付きのボルトを一本から二本に増やすことになり、二次試作を経て再び試験に挑戦し、十分な強度が確認されて合格を果たしたのです。

私たちがすべての製品にここまで強度を求めるのは、「安全性」を重要な品質と考えているからです。こだわりたいところにきちんとこだわり、生産性にプライオリティをもたせない。最後の試験は、私たちの心がしているのです。

佐戸川清がデザインしたこの椅子は、文字どおり美しさと強さを両立させるために労を厭わず強度試験を重ねたうえで、晴れて製品化に踏み切ったという経緯がある。デザインを優先する

ツイスト　サイドチェアー

（1）以下の作品解説は、雑誌〈室内〉に掲載された広告から引用しているが、筆者のほうで一部改変している。

姿勢とともに、手を抜くことができない「安全性」という椅子本来の使命も両立させて、初めて世に出すという基本姿勢を見せつけてくれる。押しつけがましくなく、直截なモノづくりの現場の息遣いが伝わるエピソードである。

デリア チェアー

「国際家具デザインフェア旭川'92」のコンペティションで金賞を受賞した作品です。作者はクラフトマンでデザイナーでもあるドイツのグンター・ケーニヒ氏。成型した薄いベニヤで全体を支える構造で、軽量で完成度が高いことで評価されました。

コンペ作品ならではの自由で新鮮な発想をなくさずに、人が生活のなかで使う道具にモディファイする。デリアも造形美と力強さを生かしながら、座と背にクッションを入れ、張地を使い、蹴込みをもうけています。さらに、ほぞを工夫して強度を高めました。

コンペ作品の製品化にはエネルギーが必要です。

デリア チェアー

付録　カンディハウスの椅子コレクション

しかし、第一回の開催からトータルの出品数が三〇〇〇点を超え、日本最大の家具コンペに成長したこのフェアは、私たちが、そして家具産地旭川が視野と出会いを拡げる場でもあります。新しいデザイン。初めてのデザイナー。そこに生まれるインターナショナルな交流と文化的な輪は、かけがえのないものです。

この椅子には、「作品」から「製品」への成熟、というコピーが掲げられている。長原が唱えるように、コンペの受賞作品が即製品化になるようではデザインフェアの意義が薄れてしまう。奇抜な発想とデザインへの挑戦を具現化したような作品にこそ、夢や希望、そして想像力を膨らませてくれる醍醐味がある。つまり、製品化しようとするときのせめぎ合い、「アートと道具」の距離を縮める作業にこそ「家具製造者の本懐あり」ということだろう。クラフトマンとして、作品を製品化する労にこそ技術を磨く機会があるという姿勢がいつも鮮烈に映る。

──ツイスト　アームチェアー

未完で荒削りな椅子を前に、デザイナーと私たちはどこをどう変えるべきかを検討しました。鉛筆を入れたり、材料を削ったりしながら。全体にバランスが整って、アームの幅が広く座もゆったりとして、かけ心地がよくなりました。この後の材料の使い方に無駄がないか、製造効

率はどうか、木目は美しいかといった検討に入り、製品は少しずつ、あたかも初めから存在していたかのように美しい「運命のかたち」になっていきます。デザイナーの自由な発想と、メーカーである私たちのモノづくりの姿勢。どちらが欠けてもこの製品は生まれなかったでしょう。「ツイスト」は、デザイナーの佐戸川清氏と私たちが一緒に手を動かし、汗を流すことで生まれた自信作なのです。

この椅子には、「運命のデザインに、たどりつくまで」というコピーを掲げている。デザイナーの自由な発想と製作者のモノづくりの姿勢についてあからさまに語るというカンディハウスの姿勢は、実に直截であり、尽きることのない美への追求が込められているように感じる。

――リキウインザー アームチェアー

――一九八三（昭和五八）年の発売からカンディハウスのロングセラーとなっている渡辺力さんのウインザーチェアーは、現在二つの顔をもっています。国内仕様と海外仕様。後者は座面を

ツイスト　アームチェアー

三センチ高くし、そのぶん背も高くなっています。さらに強度維持と意匠を兼ねた背のちぎりを排して、ジョイントの強度を保ったうえでベーシックなデザインに仕上げました。

欧米人の体型や足の長さ、室内で靴を履く生活、そして奇しくもアメリカの開拓時代に実用的なウインザーチェアーが大流行したことに象徴される、徹底した合理精神に合わせた結果です。日本の家具メーカーでは珍しいかも知れませんが、私たちは新製品開発の際、必ず輸出の可能性を検討します。日本の木の文化が培った高い木工技術や繊細な感性が生きたモダンな家具は、海外でも高く評価されるからです。

「心地よさにも、お国柄があります」というコピーで紹介されているこの椅子、「二つの顔」をもった椅子である点がカンディハウス流なのだろう。椅子を製作する過程ですでに国際性をも兼ね備えた「人のための道具」を考え、「さまざまな国の人の快適を考える」ことを当たり前のように捉えている視点に、長原が唱えてきた旭川家具の原点が見えてくる。

リキウインザー　アームチェアー

ボルス ソファー

創業一〇周年を迎えたカンディハウスが、将来へ向けて次の階段を上ろうとするときに、新しい顔として誕生したのがボルスでした。テーブルにもなる幅広のアーム、低めであぐらがかけるほどゆったりとした座面。大らかな家具を作ろうという発想から生まれたボルスのソファーは、人間でいえば寡黙で逞しい父親のような独特の安心感を漂わせるものになりました。一九八〇（昭和五五）年のことです。それからの世の中は、ご存じのとおり経済は激動の時代。そんななかでもボルスは揺らぐことなく支持され、期待どおり私たちの成長期を支えてくれました。しかも、これまでデザインの見直しが一度もありません。ボルスはカンディハウスの理念が完璧に表現された家具なのです。

発売以来ベストセラーの座を保ち続けているボルス。トレードマークとなっているアームのジョイント部分が、本当は別の製品をつくるために体得した指物技術とその設備を無駄にしないためのものだったことも、今は楽しいエピソードになりました。

ボルス ソファー

付録　カンディハウスの椅子コレクション

長原が思い描いた理想のソファーは、社の理念が完璧に表現されたとまで言い尽くされる完成度の高さを誇っている。デザインの見直しが一度もなく、今も継続して作られているほか、メンテナンスの注文が増えているとも聞く。まさしく、家具としても誇れる存在である。このソファーについて、面白いエピソードを長原は語ってくれた。

「トレードマークとなっているアームのジョイント部分が、本当は別の製品を作るために体得した指物技術と、その設備を無駄にしないためのものだったのです。今では、楽しいエピソードになりました」

この「ボルスソファー」に対しては、ことのほか思い入れが深い。ロングセラーのはしりとなり、カンディハウスを成長させ続けている「できのいい長男」という存在なのだろう。これほど頼もしく映る作品はない。

──スキッド　チェアー

一九九六年の国際家具デザインコンペティションの応募作「スキッド」は、構造的にもデザイン的にも見事なまでに無駄のない椅子でした。選外作のなかから製品化の対象としてこの作品を選んだのは、素直で飾らない姿に魅力を感じたからです。背と座が成型合板のオリジナルを基に、強度とかけ心地の面で手直しをしたものの、ほぼ原形に忠実なフォルムでサイドチェ

アーを試作しました。そして、短期間のうちに五種類のバリエーションを展開することにもなりました。

「スキッド」の場合は、シンプルで無垢なデザインだったことでアイデアが広がったと言えます。物事がうまく運ぶときの多くがそうであるように、デザイナーの野口光春さんをまじえた作業はじつにスムーズでした。

この椅子に掲げられているコピーは「増殖する椅子」というユニークなものだ。豊かにバリエーションを醸し出させる椅子の可能性もまた、不思議な魅力に包まれている。シンプルで量産化しやすく、形の美しさがそのまま機能になっている「デザインの典型」と言えるだろう。プロの好奇心を刺激し、エネルギーを引き出す原石は、可能性の光を十分に放っている。

ゴルファーサロン アームチェアー

名前の由来でもあるこの背は、実は新入社員のスケッチから生まれました。夢とエネルギーにあふれ、北海道の木で北欧モダンの家具を作ろうと意気込んでいた創業間もないころのこと、

スキッド　チェアー

長原が北海道東海大学を卒業したばかりの稲葉公子さんのスケッチブックをなにげなく見ていて、直感したのです。「この背ならできる」

同時に留学時代、ドイツの家具店で、いつかこの椅子を超えるものを作ろう、と決意した椅子がよみがえってきました。クリスチャン・ヴェデルの代表作モドゥス。長原は胸の奥に刻まれた感動を呼び起こし、魅力を失わぬよう、そしてもちろん似すぎぬよう、慎重にデザインを仕上げて原寸図面を稲葉さんに指示しました。一九七三（昭和四八）年発売開始。のちにアームのジョイントを強化し、座と背に初めてモールド発泡ウレタンを採用したほか、その金型に当時の額で約一八〇万円をかけるほど「自信があった」のです。

ゴルファーは、一九七〇年代後半にはかなりの数を販売し、会社は軌道に乗ってきました。経営者の大胆な先行投資が功を奏したのか、現在までクレームはほとんど聞かれません。ロングユースでロングセラー。カンディハウスの原点の一つである椅子のヒントを与えてくれた公子さんが、入社後わずか四年でお嫁にいってしまったことは、今でもちょっぴり残念です。

ゴルファーサロン　アームチェアー

「ゴルフクラブが隠されている」というコピーを見て、思わずどこに隠しているのだろうかと探してしまった。後脚から背への線は、まさしくゴルフクラブである。「ヨーロッパ産品」として登場させた頃の、創業間もないときに作られた長原の逸品である。安価でヨーロッパ家具を超えると話題になり、カンディハウスの屋台骨を支えてきたロングセラーとなっている。

目からウロコのスパニッシュチェアー

ナラ材の木製フレームと牛革を大胆に使った「スパニッシュチェアー」という椅子がある。雑誌〈BRUTUS〉で、「スペインの貴族階級が使っていた一枚の革の木製椅子を、自宅用にデザインした大胆な革使いを美しいデザインとして成立させているのはどっしりと骨太の木製フレーム」(二〇一四年一一月号)と紹介されているこの椅子は、デンマークのボーエ・モーエンセン[2]がスペイン旅行後の一九五八年に作った傑作である。前掲の織田憲嗣は、この椅子について次のように紹介している。

——厚革をベルトで締めあげた、背と座のデザイン処理が、スペインの家具に多く見られると——ころからこの名がついた。一見すると荒削りに見えるが、実は繊細な、ディテールの美しい

263　付録　カンディハウスの椅子コレクション

椅子である。彼の作品を言葉で表現すると、力強く、素朴で、それでいて美しく、体に優しい作品といえるのではなかろうか。朴直で、意志の強そうなモーエンセンの人間性が感じられる作品である。日本でも彼の影響を受けた家具デザイナーは多く、この作品のリ・デザインと思われる椅子も商品化されていた。

(『Danish Chairs・デンマークの椅子』一三六ページ)

モーエンセンは、デンマーク近代家具デザインの確立者として、北欧の四大巨匠の一人に称される二〇世紀を代表する家具デザイナーであり、巨匠の一人であるハンス・J・ウェグナー(七九ページの注参照)とも親しかった。デンマーク生活協同組合員のために「安く、堅牢で、美しい」家具作りという難題に対して、素材を生かしたデザインと、まじめでしっかりとした家具を考え続け、庶民目線の家具作りを目指した人物である。

(2) (Børge Mogensen, 1914〜1972)デンマーク・オールボー生まれ。一九三四年に家具マイスターの資格を取得後、コペンハーゲン芸術工芸学校家具科、王立芸術アカデミー家具科で家具デザインを学ぶ。一九四二年からデンマーク協同連合会家具部門に主任として勤務する傍ら、王立芸術アカデミーで教鞭を執る。アルネ・ヤコブセン、ハンス・J・ウェグナーと共にデンマークの近代家具デザインにおける代表的な人物。一九四四年には、ウェグナーとの共作で「スポーツバックソファ」も発表している。

デンマークでモーエンセンのスパニッシュチェアを目の当たりにした長原は、衝撃を受けたと言う。

「ドイツ留学中のことでしたが、このスパニッシュチェアを見て人生観が変わるほど衝撃を受けました。デンマークで見せられたとき、フレームはお前の故郷日本から輸入したナラ材だと聞かされ、二度、頭を打ちのめされましたね」

北海道の貴重な木材がヨーロッパに輸出されていることは知っていたと言うが、実際にナラ材を使ったスパニッシュチェアが、世界の一八か国ほどで販売されていると聞いた長原の衝撃ぶりは計り知れない。

「世界の宝とも言われるふるさと北海道のミズナラがこのような素晴らしい椅子に生まれ変わっているのを見て、旭川で創業する際のコンセプトは、このスパニッシュチェアにありだと確信しました」

闘牛文化や牛とのかかわりから生まれたデザインなのだろうが、ミズナラと皮革のコンビネーションのよさに感銘した長原は、「インテリアセンター」を起業する際の基本理念に据えたという。その後、一九七八年に札幌在住のデザイナー中村昇がデザインして商品化した「TACK」という椅子があるが、一〇年ほど使っているとお尻にあたる革の部分が沈んでしまうため、立ち上がるときに負担がかかるという欠点が見つかったので廃版にしたといういわくがある。

とはいえ、創業時からの長原の思い入れのある椅子であることは三代目社長の藤田哲也にも伝わった。藤田社長の思い入れで、北海道砂川市にある日本一の馬具メーカー「ソメスサドル」の技術者とともに革の欠点を克服し、厚革とした商品を二〇一五年春に再デビューさせた。その名も「TACK LUX」。「タック」とは、スウェーデン語で「ありがとう」という意味である。

「アメリカなどではカーボーイチェアの印象となるのでしょうが、モーエンセンのデザインの斬新さに、椅子デザインのあり方を教わったという思いでした」

一見素朴なデザインながら、力強さを感じさせるミズナラと皮革のコラボレーションは、男惚れする印象の強い貴重な一脚と映る。モーエンセンの実直さが現れたデザインに、長原は椅子職人としての魂を揺さぶられたのだろう。それとともに、職人としての目指す方向性に関して暗示を受けたのではないだろうか。

再デビューを果たした「TACK LUX」

そこにあることで、心が軽やかになるような椅子。もちろん、暮らしにあった椅子を作るというう目線はしっかりと保たれている。男ならちょっと腰かけてみたくなる誘いを感じるところがデザインの魅力なのだろう。筆者も熱烈なファンの一人であるが、「スパニッシュチェア」という粋なネーミングにも魅力を感じている。

写真解説──木の椅子「ルントオム」ができるまで

「北海道の材料を使い、旭川の技術で作った家具を世界で売っていこうという方針ですが、自分のデザインや旭川のデザインだけで世界に売っていけるとは思っていませんでしたから、デザインは世界から受け入れることにしました。その一番手とも言える椅子が、ロングセラーとなっている『ルントオム』です」

持論とするデザイン志向「ふだん着のエレガンス」そのものであり、しかも、上品な美しさと耐久性を備えているがゆえにさまざまなところで使える椅子、それが「ルントオム」だ。カンディハウス創業時からのロングセラーであり、今も人気アイテムの代表格となっている。

創業七年目となる一九七五（昭和五〇）年に、スウェーデンのデザイナーであるスチウレ・エング（終章参照）にデザインを依頼した椅子、カンディハウスのヒット商品の筆頭に挙げられる

付録　カンディハウスの椅子コレクション

存在となっているが、この製品スタイルになるまでには五回ものリ・デザインという改良が加えられていた。この「ルントオム」が完成するまでの工程を写真とともに紹介したい。興味のある方であれば、その現場を見学したくなるかもしれない。

工程解説

カンディハウスの工場は、乾燥、木取り、成型、加工、組み立て、仕上げ、塗装、椅子張りといった製作工程に分かれて作られていく。一枚の板材がオシャレな椅子に仕上がっていく工程を、順を追って見ていこう。

① **乾燥**──スライスした丸太をもとの状態と同じ順番に積み上げ、板の間に万棒を挟み空気の流れをよくして一年以上天然乾燥させる。さらに人口乾燥で二〜三週間かけ、日本の室内環境に見合った含水率（木材に含む水分の比率）六〜八パーセントまで乾燥させる。

② **木取り**——一枚の板から、部材の形状に合わせて荒取り（木取り）をし、いくつかのパーツを取る。製品となった姿を想像しながら、無駄のない木取りを行う。完成度を左右する重要な工程となる（二三〇ページから参照）。

③ **成型**——一本の木を二・五〜三ミリの厚さに裂き、その板を重ねて高周波プレスで成型するパー成型。挽き割った材料の順序を変えずに重ねるので、積層の縞が目立たない。

④ **機械加工**——コッピングマシンを使い、パーツモデルをなぞりながら一度に左右四本ずつ計八本の同一形状のパーツを削り出す。曲線部分や複雑な形状には非常に有効である。最先端のCNCワークセンターでの繊細な機械加工でも作業効率を上げる。

⑤ **組み立て**——椅子の「笠木」「肘」「前脚」「後脚」「台輪」「座枠」「座板」のパーツのうち、「笠木」から「台輪」までのパーツを一脚ずつ接着剤を使って組み立てていく。台輪や貫部分など普段は見えないところにカンディハウスのロゴマークの焼き印を入れる。

⑥ 仕上げ・塗装——ルントオムの形状は、人の手による繊細な力加減でサンドペーパーをかけることにより完成形となるが、塗装の際に塗料が均一に乗るように仕上がりを高める。職人の手による塗装は、一脚ずつ「着色」「下塗り」「カラーリング」「上塗り」に分けて、染料と顔料を使い分け木目を生かした表情に調整する。

⑦ 座張り・検査——座板を組み入れて椅子全体の仕上げとなるが、座板には木座と座張の二タイプがあり、専用の型とプレス機を使い、座板にウレタンを当て張地で包み込み、ステープラーで留める。この際、張地の特性を把握する経験と技能が必要となる。最終確認は、専任の検査

員の目で、脚のぐらつきがないか、木部の傷、張地の不具合、塗装不備などの不具合がないかを確かめる。

⑧**完成**──製品化されたルントオム。

付録で紹介した椅子は、先にも述べたようにカンディハウスの製品アイテムのほんの一部にすぎないが、四〇年以上のロングセラー商品をはじめとして多くの人に親しまれ、現在も愛用されている製品が多い。こうした製作の舞台裏をのぞいてみると、椅子の数だけ、長原とともに製作スタッフとの熱いドラマが見えてくる。そしてそれは、カンディハウスのドラマでもある。

長原さんありがとう——あとがきに代えて

長原さんから久しぶりに電話をいただいたのは、二〇一二年一〇月の初めであった。
「今度、北海道功労賞をもらうことになってね、よかったら、授賞式に出席してもらえないだろうか」
少し遠慮がちな長原さんの言葉運びに、一瞬、耳を疑った。六年前に北海道新聞文化賞を受賞された折は、民間の栄えある顕彰だけに心から讃えられたのだが、このたびは北海道知事という、「お上」からの顕彰である。
（筆者の言葉に一呼吸を置いてから）
「長原さん、よくお上の顕彰を受け入れましたね」
「ものづくり大学の支援を条件にしたところ、受け入れてくれると言ってくれたのでね」
「それは凄い。条件を出されてから受けるところが長原さんらしいですね」
受話器に軽い笑い声が届いた。

長原さんが類い稀な反骨精神のもち主であることに、大いなる尊敬の念を抱いていただけに、官制の顕彰は似合わないだろうという勝手な輪郭をつくっていた。ところが、ちゃんと「条件」を付けたというから、その仕込みが実に長原さんらしかった。

これまでの受賞歴を見ると、「日本インテリアデザイナー協会賞」「国井喜太郎産業工芸賞」「北海道産業貢献賞」（こちらも北海道知事からの顕彰）「日刊工業新聞社　地域社会貢献賞」「日本産業デザイン振興会　デザインエクセレントカンパニー称号」「北海道新聞文化賞」と、すべて長原さん個人の業績に対する顕彰である点が凄い。

何度となくカンディハウスの本社を訪ねたり、札幌のグランドホテルの一階にある喫茶ルームでお話をうかがってきた。当方の質問事項は、いつも半分程度しか消化できないほど、長原さんの饒舌な話題に引きずられて脱線するばかりであった。これまでの活躍の跡を物語る膨大な新聞スクラップや対談、講話資料などと突き合わせながら、クラフトマン人生のポイントを捉え、旭川家具のデザインマインドの定着を図り、そして発信させて業界の牽引役に徹してこられた見事なまでの矜持を垣間見させていただいた。

思い返せば、長原さんと最期に言葉を交わしたのは、二〇一五年九月四日の昼頃である。カンディハウス本社二階の役員室前で、関係者取材の途中であることを伝え、その内容を後日報告し

ますと話したところ、「いろんな人間がいろんなことを言うからな」と言われただけだった。五月にお会いしたときより一回り小さく見えたものの、いつもどおりの精悍な表情での話し方は健在だった。

ところが、九月末に入院したことを耳にして、その原稿をキャンディハウス経由でお送りした。最期は自宅で療養されていたということすら知らずに……。

その日、二〇一五年一〇月八日、午後四時五三分だった。旭川在住の東海大学名誉教授、プロダクトデザイナーの澁谷邦男さんから電話をいただいた。先に関係分の原稿を見てもらっており、それに対する連絡であったが、突然、「長原さんが午後一時三分に亡くなられました」と切り出され、後頭部を叩かれたような衝撃を受けた。

間に合わなかったか……。長原さん、本当に申し訳ありません……。悔恨とともに落涙、涙酒で沈没。

「巨星墜つ」、この喪失感は、やがて地元業界の人たちにもボディーブローのように効いてくるであろう。しかし、一一月一四日に営まれた「偲ぶ会」では、しっかりと「長原さんの志」を引

2015年10月10日、告別の日に本社を巡る故人

き継ぐと、出席されたみなさんが誓われた。「長原さんありがとう」との思いを胸に膨らませながら……。

本書の刊行に際しては、こんなエピソードもありました。デザイナーであり、「旭川に公立『ものづくり大学』の開設を目指す市民の会」会長代行の伊藤友一さんが長原さんの病床を見舞った折、本書の原稿の束を手わたされ、この本の表紙カバーのデザインを命じられたのです。伊藤さんにとっては遺言ともなったその約束を果たすために、カバーデザインやグラビア編集の労をお取りくださいました。深謝。

また、取材に際しては、長原さん創業のカンディハウスを受け継いだ二代目社長の渡辺直行現会長、そして長原さんの愛弟子として育てられた藤田哲也現社長をはじめ、笠松伸一さん、染谷哲義さん、渡辺薫惠さん、岡口歩生さん、池井政司さん、道央支店の白鳥孝さん、久保友紀さん、東京店の斉藤千哉子さんほか、カンディハウスのスタッフのみなさん。横浜カンディハウス荒井伸彦専務、インテリアデザイナー佐野日奈子さん、旭川家具工業協同組合桑原義彦会長、杉本啓維専務理事、カメ

「長原實さんを偲ぶ会」（2015年11月14日）の祭壇に飾られた長原作品

ラマン丸山彰一さん、コピーライター西川佳乃さん、東海大学特任教授織田憲嗣さん、旭川工業高等専門学校名誉教授木村光夫さん、そして東海大学名誉教授澁谷邦男さんの各位にお世話になりました。この場をお借りしてお礼申し上げます。

最後に、泉下の長原實さん。ドイツ研修中の長原さんとの出会いから、もっとも身近で人生をともに歩まれた令夫人紀子さんに本書を捧げます。

刊行にあたっては、原稿段階から叱咤激励いただき、怠惰な仕事ぶりを辛抱強く見守っていただいた株式会社新評論の武市一幸さんに心よりお礼申し上げます。

二〇一六年　春

川嶋康男

北海道新聞（2015年11月28日付夕刊）

参考文献一覧

- 川嶋康男『椅子職人――旭川家具を世界ブランドにした少年の夢』大日本図書、二〇〇二年。
- 木村光夫『旭川産業工芸発達史』旭川家具工業協同組合、一九九九年。
- 木村光夫『旭川家具産業の歴史』旭川振興公社、二〇〇四年。
- 田島隆作・宮の内一平編『旭川木工史』旭川木工振興協力会、一九七〇年。
- 小池岩太郎『新版 デザインの話』美術出版社、一九八五年。
- ジョージ・ナカシマ/神代雄一郎・佐藤由巳子訳『木の心[木匠回想記]』鹿島出版会、一九八三年。
- 永見眞一『木の仕事』住まいの図書館出版局、一九九七年。
- 栄久庵憲司『幕の内弁当の美学』ごま書房、一九八〇年。
- 『森林復興の軌跡――洞爺丸台風から四〇年』よみがえった森林記念事業実行委員会、一九九五年。
- 澁谷邦男『商品デザイン発想法』東京美術、一九九九年。
- 三上修『木の教え 塩野米松』草思社、二〇〇四年。
- エーランチ編『ジャパニーズチェア』建築資料研究室、二〇〇二年。
- 島崎新・東京・生活デザインミュージアム『美しい椅子3』枻文庫、二〇〇四年。
- 織田憲嗣『Danish Chairs・デンマークの椅子』ワールドフォトプレス、二〇〇六年。
- 宮内博実『毎日が楽しくなる色の取り扱い説明書』かんき出版、二〇〇六年。

- 内田繁監修／鈴木紀慶・今村創平著『日本インテリアデザイン史』オーム社、二〇一三年。
- 芸術工学地域研究会編『日本・地域デザイン史Ⅰ』美学出版、二〇一三年。
- 早川謙之輔『木工のはなし』新潮社、一九九三年。
- 黒木正胤『「木」の再発見』研成社、一九九二年。
- 小川房人・吉良達雄・本田睍『森林のメカニズム』福武書店、一九八四年。
- 高橋延清『森に遊ぶ』朝日文庫、二〇〇〇年。
- [SAYLING] No.10（12月号）スタイリングインターナショナル、一九八七年。
- [ルームファニシング] 2575号、東洋ファニチャーリサーチ、二〇〇四年。
- 「中小企業のための海外投資ガイド」No.124、中小企業事業団・中小企業情報、一九九五年。
- 「にっけいでざいん」一九九二年一月号、日経BP社、一九九二年。
- [BRUTUS] 11月号、マガジンハウス、二〇一四年。
- [IFDA ASAHIKAWA 2014・図録] 国際家具デザインフェア旭川開催委員会、二〇一四年。
- 「'89ASAHIKAWA家具」東京・国際家具見本市旭川家具出品協会、一九八九年。

＊その他、朝日新聞、日本経済新聞、北海道新聞、あさひかわ新聞、北海道建設新聞・陸奥新報の記事などから参照させていただいた。

著者紹介

川嶋康男（かわしま・やすお）

ノンフィクション作家。北海道生まれ。札幌市在住。
主な著書に、『旬の魚河岸北の海から』（中央公論新社）、『永訣の朝』（河出書房新社）、『いのちの代償』（ポプラ社）、『七日食べたら鏡をごらん』（新評論）ほか。
児童ノンフィクションとして、『椅子職人―旭川家具を世界ブランドにした少年の夢』（大日本図書）、『いのちのしずく』『北限の稲作に挑む』（ともに農文協）、『大きな時計台小さな時計台』（絵本塾出版）ほか。
『大きな手大きな愛』（農文協）で第56回産経児童出版文化賞JR賞（準大賞）受賞。

100年に一人の椅子職人
――長原實とカンディハウスのデザイン・スピリッツ――

2016年5月15日　初版第1刷発行

著 者	川　嶋　康　男
発行者	武　市　一　幸

発行所　株式会社　新　評　論

〒169-0051
東京都新宿区西早稲田3-16-28
http://www.shinhyoron.co.jp

電話　03（3202）7391
FAX　03（3202）5832
振替・00160-1-113487

印刷　フォレスト
製本　松岳社

装丁・カバー・グラビア
アートディレクション　伊藤友一
デザイン　安達鈴香（有限会社デザインピークス）

落丁・乱丁はお取り替えします。定価はカバーに表示してあります。

©川嶋康男　2016年

Printed in Japan
ISBN978-4-7948-1038-0

|JCOPY|＜(社)出版者著作権管理機構　委託出版物＞
本書の無断複写は著作権法上での例外を除き禁じられています。複写される場合は、そのつど事前に、(社)出版者著作権管理機構（電話03-3513-6969、FAX 03-3513-6979、e-mail: info@jcopy.or.jp）の許諾を得てください。

新評論 好評既刊書

写真文化首都「写真の町」東川町 編
清水敏一・西原義弘 (執筆)

大雪山 神々の遊ぶ庭を読む（カムイミンタラ）

北海道最高峰には、
　　　　　　　　様々なドラマがあった！
北海道の屋根「大雪山」と人々とのかかわりの物語。忘れられた逸話、知られざる面を拾い上げながら、「写真の町」東川町の歴史と今を紹介。

[四六上製　376ページ＋カラー口絵8ページ
2800円　ISBN978-4-7948-0996-4]

川嶋康男

七日食べたら鏡をごらん
ホラ吹き昆布屋の挑戦

脱サラ起業を考える人、
　　　　　　　読まなきゃソン！
卑弥呼や楊貴妃を人質に、ホラを吹いてみよう、女を口説いてみよう―昆布専門店「利尻屋みのや」が仕掛けた、奇想天外な小樽の街並み復古大作戦！

[四六並製　280頁]

1600円　ISBN978-4-7948-0952-0]

表示価格は本体価格（税抜）です。